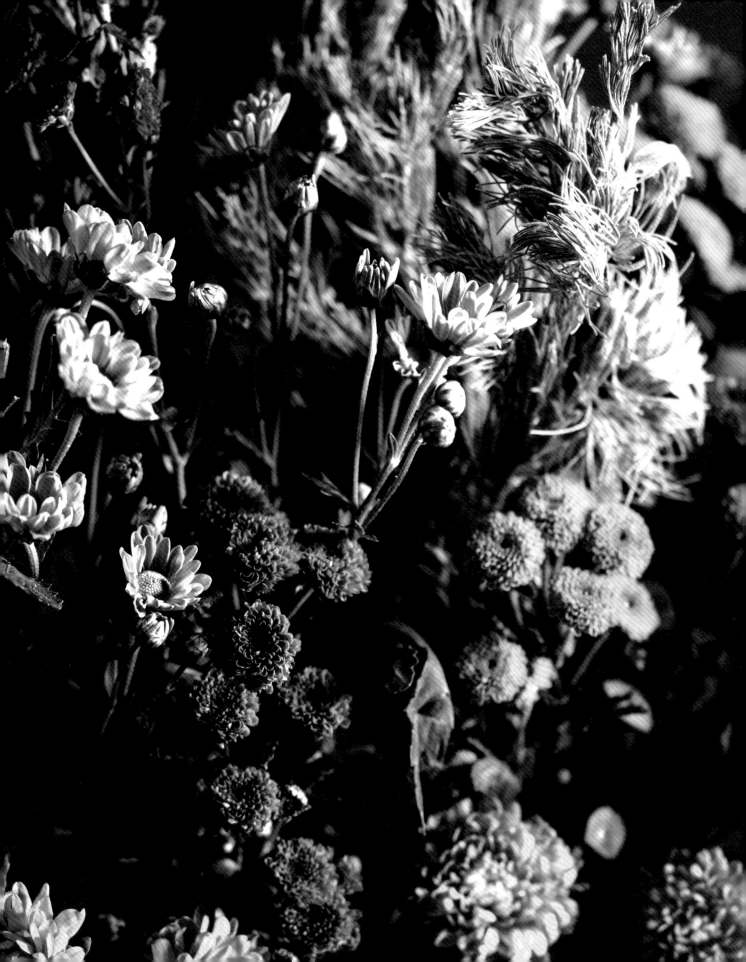

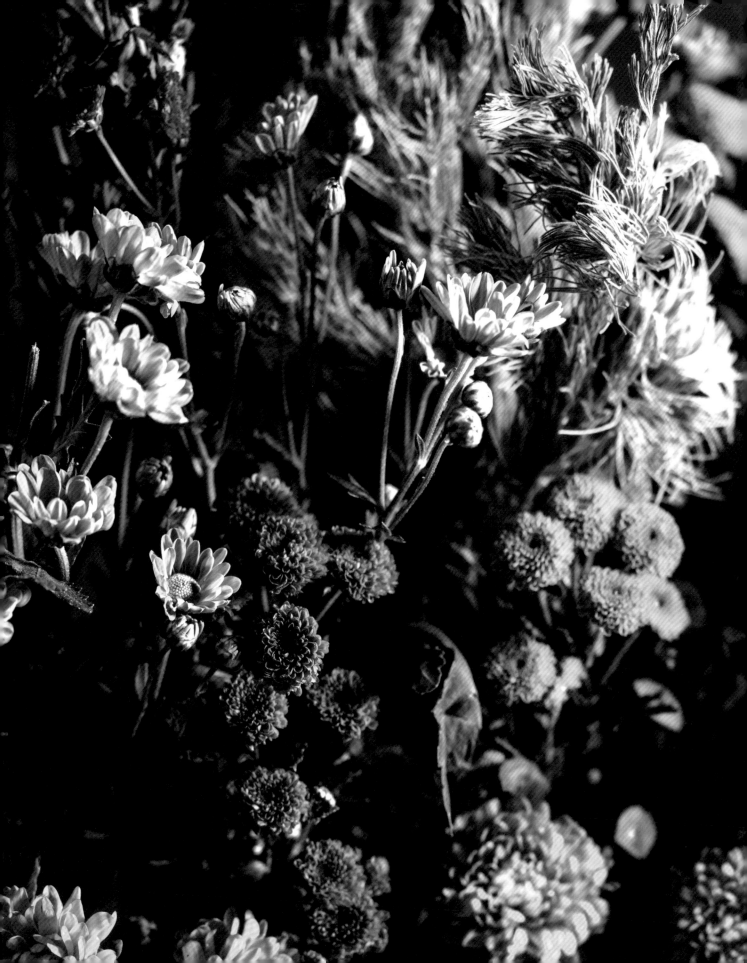

曉·花事

李明川的療癒系花藝

FLOWERS
In
OUR DAILY LIFE

因為愛花，
讓我重新找回自己

　　不要問我為何走上花藝這條路？因為截止目前為止，我也沒有真正的答案，一切就是那麼自然而然地發生。

　　曾經我以為我不愛花，因為總會為了花開花謝而感傷，也常因為收到不是自己喜歡的花禮風格而煩惱，但我也曾定期每週找花藝公司為自己的辦公桌換上不同的花花草草，只是因為我想要每天都有好心情。這樣的矛盾心情持續了好幾年，有時喜歡，有時不喜歡，萬萬沒想到現在的我卻成為斜槓花藝師，當然未來也可能成為專職的花藝師。

　　首先，我要好好感謝花藝拯救了我的生活，尤其是那一段久違的幽暗時光。

　　有時候，人生的路總在你不經意的地方轉彎，讓自己「柳暗花明」。

從幫「人」造型到為「花」設計

在演藝圈，我是大家口中的「明川老師」，在節目中擔任專業造型、彩妝老師角色，也是主持人或是名媛貴婦旁的最佳閨蜜，我總把自己定位在「服務型」的身份；長期下來，卻越來越不開心快樂，進而甚至沮喪。

「所謂的中年危機、所謂的世代交替，所謂從入行開始聽了 20 多年的『不景氣』，彷彿都在這一瞬間湧上」，在工作上雖仍有掌聲、專業依舊，只是多了更多的自我懷疑。

原來，我對於我的一切失去了興趣，具體來說，是對自我已經顯得失望。低落的心情日益嚴重，日積月累後讓我在 2017 年憂鬱症再度找上門。

「既然在工作上找不到樂趣，就找其他工作轉移，營造新的快樂起點」，這樣的念頭閃現，我便開始思索著下一步。

當然，還有一個不能說的秘密，那就是娛樂生態的改變和全球經濟不景氣也終於掃到像我這樣的中堅份子（因為 2008 年金融風暴不但沒有影響到我，甚至

因為當時家裡出狀況而讓我戰鬥力十足，整體聲勢與收入不降反升到另一個高峰），我不得不鼓起勇氣面對工作只會越來越少的事實，因此我比往常多了更多跟自己相處的時間，身心狀況也慢慢地越來越差。

我需要一種讓我再站起來的根基和動力，於是，我選擇了花藝。

經營花藝，一直都不在我的人生計畫中，就有過幾次自己買花回家插，在臉書 po 文，獲得還不錯的迴響，讓我有了信心，在 2018 年底開了花藝工作室，花藝是美學，多少和我早先 20 幾年的工作有那麼一點相同的性質，只是做彩妝時，我沒有太多的學習就得上戰場，經營花藝，則是很認真的學習，到紐約、倫敦的花藝教室上課，理由只想「讓自己在軌道運行中更完整」。

選擇花藝當成另一種職業再出發，說得直白，或許真要感謝因那些年不快樂而導致的憂鬱症。

突破框架的怡然自得

記得當時的我睡眠品質和時間極度不好，睡不著、淺眠到一個晚上醒來快 10 次，也正因為睡不著，索幸就去花市逛逛。記得第一次去花市，全然的陌生環境，沒有店家理會，我在擁擠的人潮中內心卻感到寒冷，矛盾的心情油然而生，以前我總希望自己是個平凡的路人，但電視上的曝光又讓我得面對「名人」的光環和尊稱，此時，竟然在花市沒有人認出我，我反而失落了。第一次在花市心情如此，第二次也是，到了第三次也就習慣，反而自在了，「我不用再頂著名人的身份逛花市了」。

說真的，我是個很矛盾的人，骨子裡不喜歡當名人，但又被拱上去，這些年來始終如此；開始經營花藝，我不想重蹈覆轍，要在沒有被重視的世界中悠然自得，而這樣的心情，我覺得貼近了「無感」。

「有時候對事情無感，可以很客觀的完成自己想要的事情；當和品牌合作時，更可以以品牌的思維為主，精準完成合作的 SOP」就像是要和國外品牌合作，溝通是首務，因為中西方的美學角度不同，也慶幸我在國外學習，認知了西方人眼中的美學，「在紐約學花藝時，老師插的一盆花，在我看來是漫無章法的亂插，但在外國同學眼中卻美得不得了。」

　　品牌有招牌顏色、特定風格，花藝如何相輔相成而不搶功，又是另一層面的提升，越是有限制，我會越想要突破，open mind 很重要；同時，在展場、記者會上，花藝永遠是配角，產品才是主角，花藝如同我個性，讓自己成為配角，絕不能功高震主。當然，針對品牌背景做功課，攸關花藝如何幫品牌加分，像是品牌在關鍵年代的轉折、影響品牌定位，這些也都是當我在插花前必須做好的功課。

將自我寄情於花草之間

　　做了花藝一年半，我問自己「快樂嗎？」，我坦然以對：2019 年上半年，我很快樂，下半年，不快樂。

　　因為一開始經營沒有包袱，成功與否不是那麼重要，有點任性而為；但慢慢有了市場、名氣，感覺又回到 20 年前的彩妝生涯，因為太客觀所以不快樂，例如客戶選定或是喜歡的花材但自己不愛，但又要遷就客戶。要是能引導客戶到自己喜歡的風格，那當然很理想，只是商業掛帥終究得妥協。我不斷思索擺盪該如何拿捏平衡，經過時間沉澱，我想更該勿忘初衷，回歸經營花藝的本心。

這一年多來我經手了至少 200 款以上的花藝，在拈花惹草的過程中，總覺得自己就像是一株蘭花；蘭花雖然生命力最強，但也含蓄，因為我是一個害怕成為焦點的人，常常在緊要關頭縮回去，蘭花在各種空間和四季中都是「百搭款」，百搭也就像是我的個性。如果要以花材象徵個性，我希望像是自己最愛的「帝王花」，不需要裝飾，就如同一位氣質非凡女子，不需要華服、不需要珠寶、不需要胭脂，本身就能散發出光芒，這樣的極致，也就是我人生追求的目標。花讓我開心，藉由了解花語和花情，也投射我很多內心世界。記得去年過年時，我把剩下的花材為自己插了一盆花。當下，覺得很滿足，只因為我向來把自己擺在最後一個，直到把客戶預定的花禮全數送出後的那一瞬間，我覺得服務了大家，也在驀然回首中，將剩下花材再利用，為自己插上一盆屬於自己的花。完成之時，我竟然哭了，終究那是辛苦的淚、有感的淚、也是喜悅的淚。謝謝曾經的這一切，讓我在花海中釋懷了！那你呢？是不是也準備好跟我一起進入這「花花世界」了呢？

CONTENTS

1

CHAPTER

曉 · 療癒

Healing and Cheerfulness

關於，療癒這件事

一年四季，春夏秋冬
一年 365 天，日復一日
一個小時 60 分鐘，分分秒秒
我們生活在不同的數字當中
也經常迷失在不同的度量數字裡
現代人的生活壓力大
如何找到出口是學問，更是智慧

透過花的姿態，觀看反省你的姿態
花的生命能量來自你的灌溉
你是否已準備好進入這花花世界
用花來療癒自己，為生活上妝

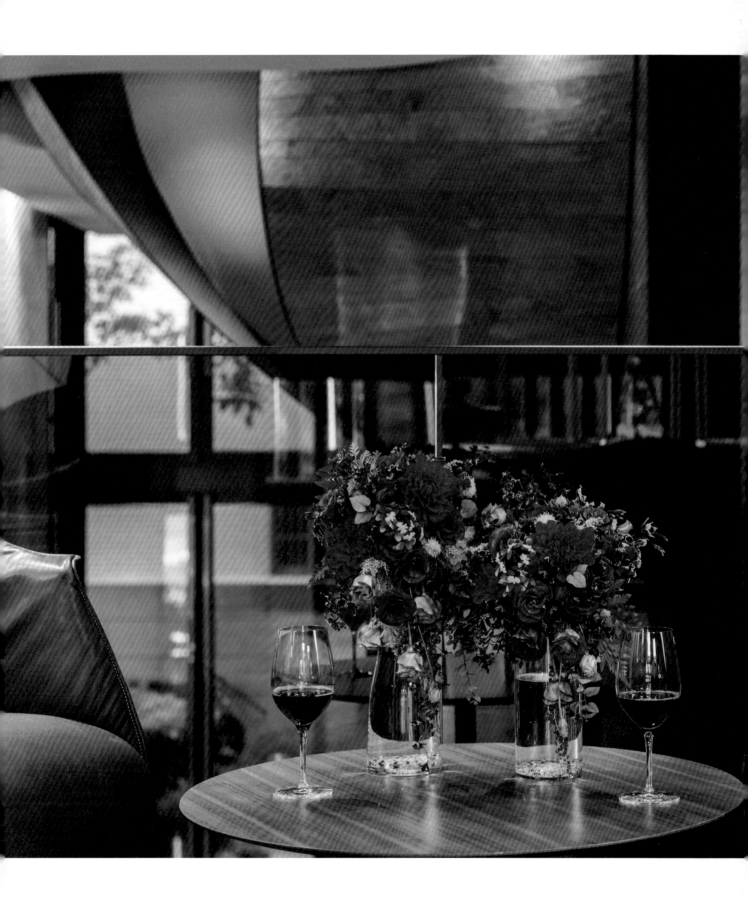

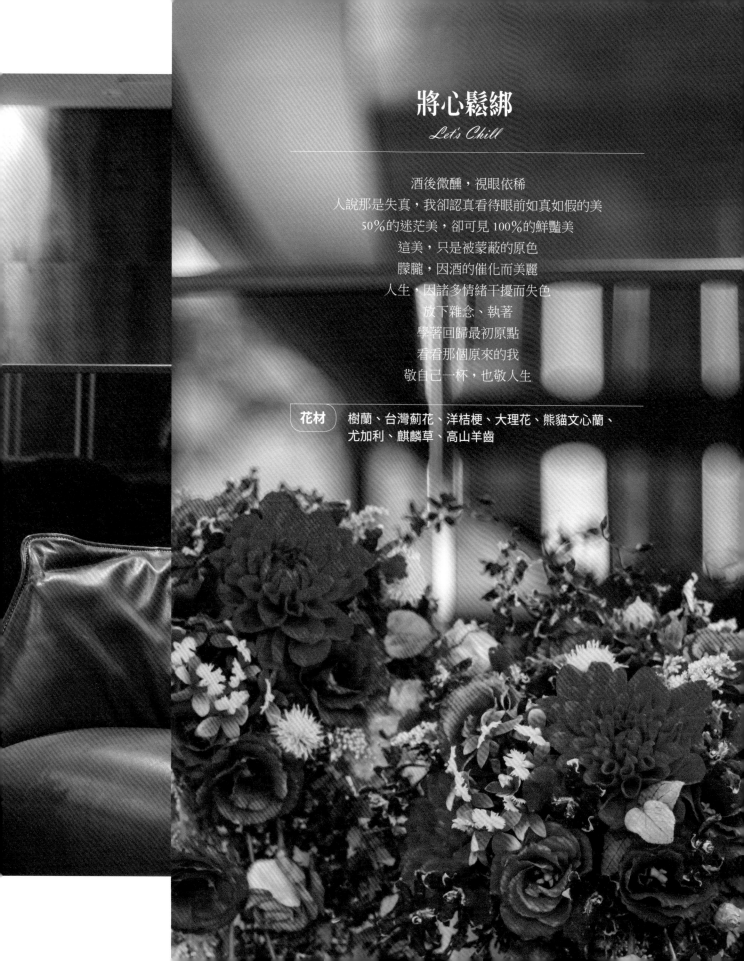

將心鬆綁
Let's Chill

酒後微醺，視眼依稀
人說那是失真，我卻認真看待眼前如真如假的美
50％的迷茫美，卻可見 100％的鮮豔美
這美，只是被蒙蔽的原色
朦朧，因酒的催化而美麗
人生，因諸多情緒干擾而失色
放下雜念、執著
學著回歸最初原點
看看那個原來的我
敬自己一杯，也敬人生

花材　樹蘭、台灣薊花、洋桔梗、大理花、熊貓文心蘭、
尤加利、麒麟草、高山羊齒

如果能勇敢 *Being Brave*

東方紅，象徵喜慶、幸運
西方紅，代表血腥、暴力
顏色具一體兩面，說著觀點、思維的對比差異
你能說紅色是勇氣的顏色
激發著讓你眼睛為之一亮的爆發力
在紅的大範疇內，灑落著深淺不一的紅
顏色跳躍著
無關不按牌理出牌
而是，大紅、淺紅、赭紅錯綜著
如同音符在五線譜上飛揚
奏鳴著那首叫做「勇敢進行曲」的生命之歌

花材 │ 人造花／牡丹、玫瑰、重瓣九重葛

生命之花

The Flower of Life

生命極大值，是每一階段所呈現色系所組成的大拼圖
人生一路，亮麗的、灰暗的、黑白的，在不同色系中完美

以花材為經、高低錯落為緯，經緯度中的世界，是你的全部
記得花的有情，花妝點你生活的點滴
如點滴有情，那會是你心情最深處的投射
而我們，以花寄情

 國王菊、雲南菊、法國小菊、台灣小菊、台灣薊花、
洋桔梗

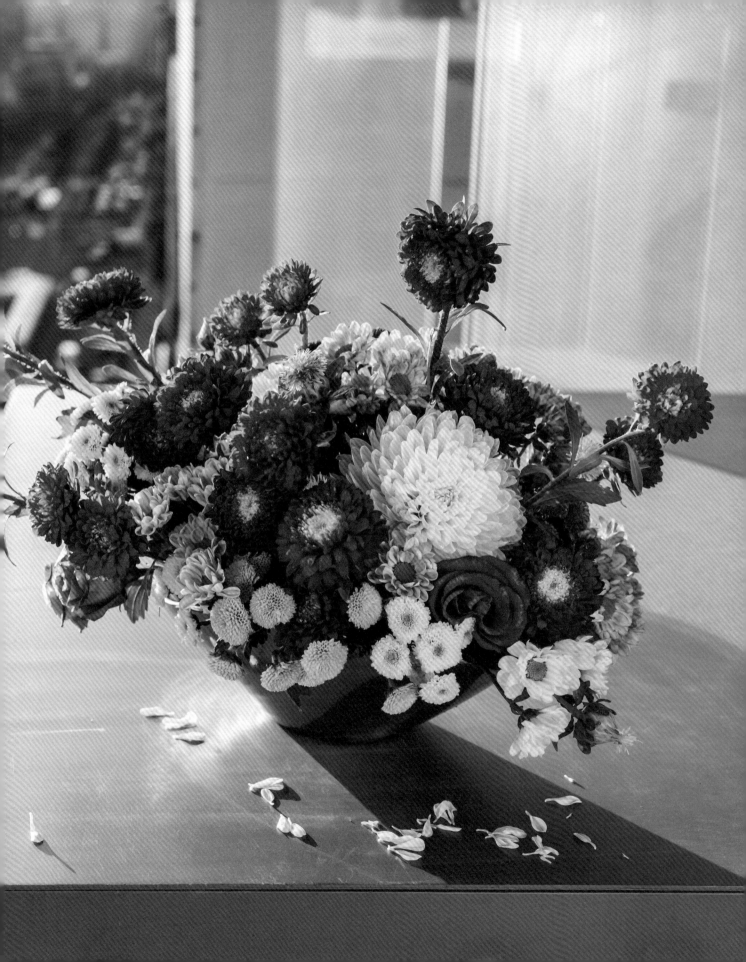

溫柔是生命的品格

The Power of Tenderness

性格主宰人生一路

進而影響身邊人

因時制宜著每一階段的普世價值

一路上，走得快、走得慢、走得長、走得近

因人而異

一路上，與你擦身而過的人

緣深緣淺不一

在好與壞、對與錯的交融中

感謝正面的好

感激負面的壞

> **花材** 乾燥花／古典繡球、尤加利、加納利、兔尾草、卡斯比亞、
> 烏桕、索拉花、狗尾草、木滿天星

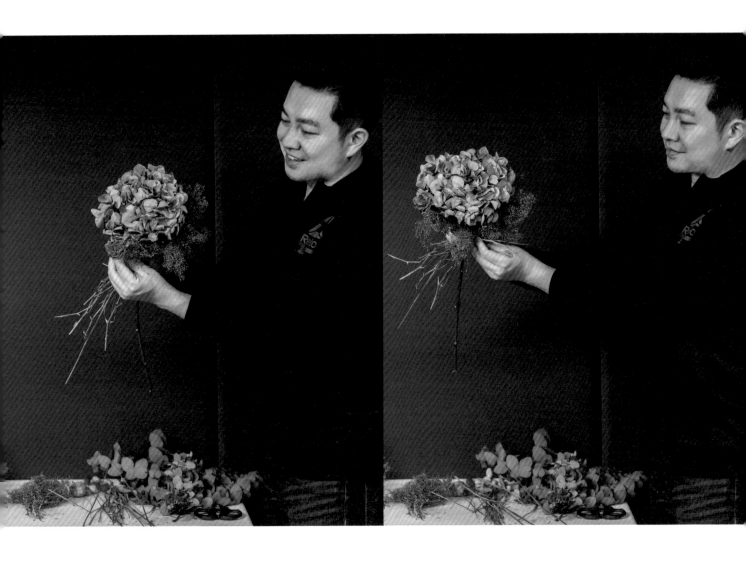

1

以大面積的古典繡球做為主
花，再搭配索拉花做出色塊的
輪廓。

2

接著，加上細碎的葉材堆疊豐
厚層次感的基礎。

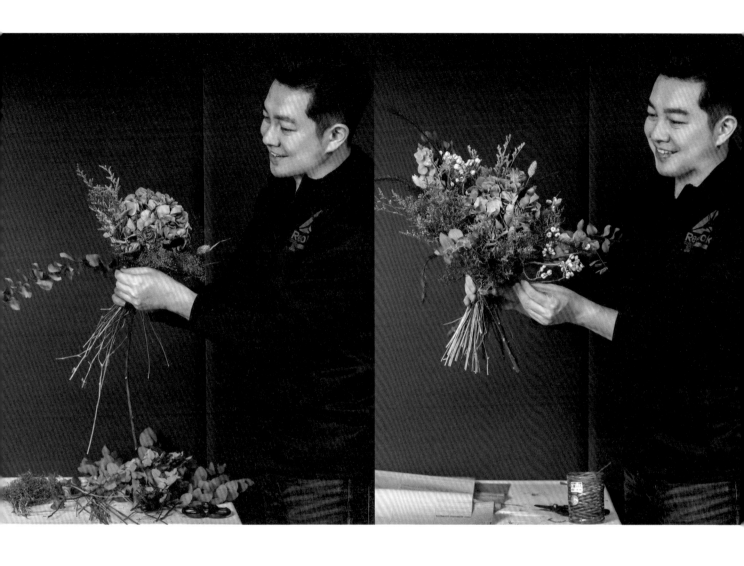

<u>3</u>

選擇跳色的尤加利葉拉出不同
的線條,這樣還可更凸顯主花
色系。

<u>4</u>

接下來,加入各種不同的葉材
製造出繽紛多彩的輪廓比例。

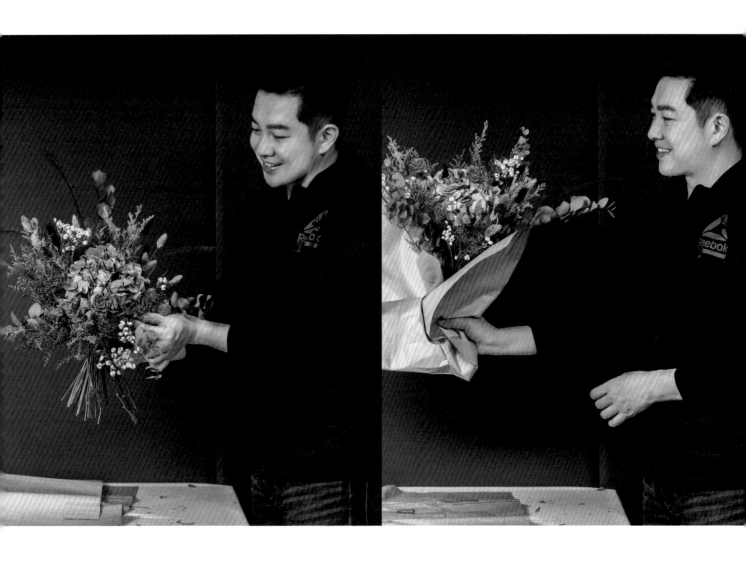

5

整體花面要有高低層次的變
化，這樣能讓主花更吸睛，還
能讓花束視覺放大。

6

搭配原色調的牛皮紙，從花腳
底下完整包覆，打造最乾淨純
粹的花束風格。

7

兩張牛皮紙以多層次穿搭方式
來疊加，讓花束更有如詩般的
意境。

8

最後打折調整包裝紙，務必讓
外層包裝紙的輪廓呼應花束本
身的豐厚層次。

暗戀是自己的事 *Crush on You*

暗戀與憧憬的對話；暗戀與表白的對應

暗戀之美，在若有似無的一線之隔
暗戀之苦，在曖昧令人委屈的欲罷不能

暗戀糾結著情緒、牽動著生活、主導著歡喜
你說那是神聖不可侵，我願那是殿堂中的一縷崇拜
聽內心的聲音
告訴自己，忠於那個最美的初衷
告訴自己，暗戀無關對錯
暗戀使人在取與捨之間成長，縮短了你和他的距離

花材 海膽紫薊

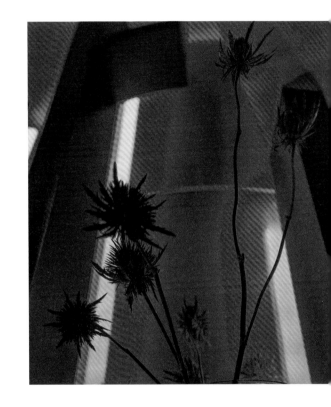

Nachtmann 恆星花瓶／紅

成立於 1834 年的 Nachtmann，不僅是德國玻璃製造業領導品牌，也是德國最大的水晶供應商，強調產品均具有設計師個人藝術化與人工化的風格。不同於奪得 2015 德國紅點設計大獎的行星系列的透明純淨，以 3D 幾何球體延伸設計的恆星系列，加入紅、黑、綠、橘 4 款各具鮮明個性顏色，以亮彩與不規則星球量體交織，呈現獨特細緻的玩色之美。

誠實與真摯 *Honesty and Sincerity*

那是地標台北 101，那是水泥叢林中的一抹綠，彼此交錯，卻互不搶功。常說快節奏步調，囚禁了都市人的心，也說光鮮亮麗，禁錮了都市人的身。

如今，我們不要怪這城市，在蒼天之下，我們昂首，抬頭看看，你會發現，我們不被城市侷限所苦，而是，我們身處城市中仍能怡然自得，享受當下的一切。

(花材) 滿天星

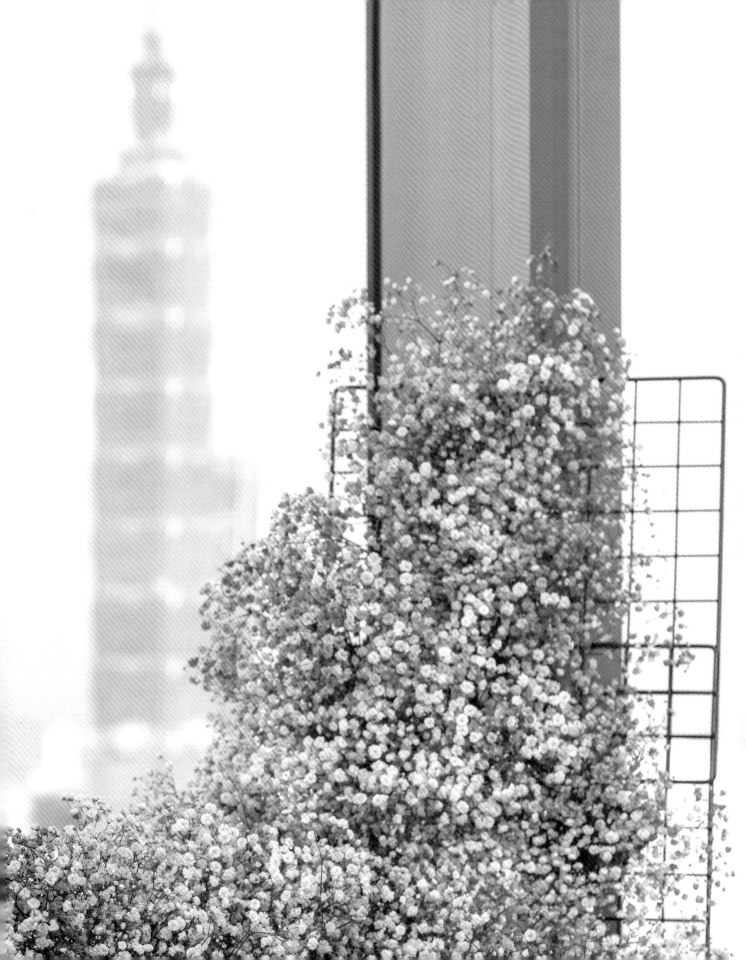

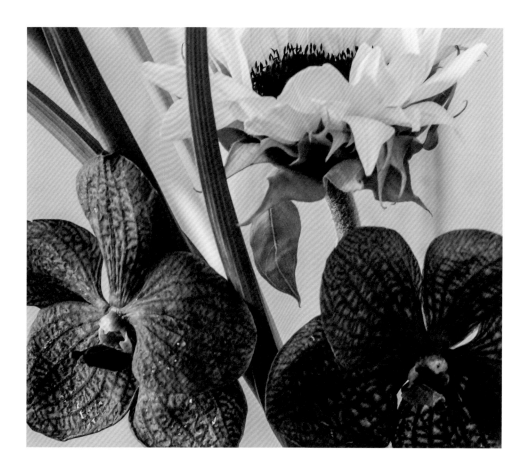

笑靨如花

Smile Like Flowers

器具是有形的，想像則無窮
那一隻手，緊握拳頭，有力抓著汲取的一切
那一隻手，上空缺口，留一融於內的多變樣貌
收與放，獲得平衡，生活如是
俗事紛擾或不快樂，何妨不幽默點
奉幽默為圭臬，在自己、在生活、在職場、在感情
笑看著詼諧風趣後的那一派自在，心情如花
對看了眼前花美，自然會心一笑

花材 向日葵、鳶尾花、海芋、萬代蘭

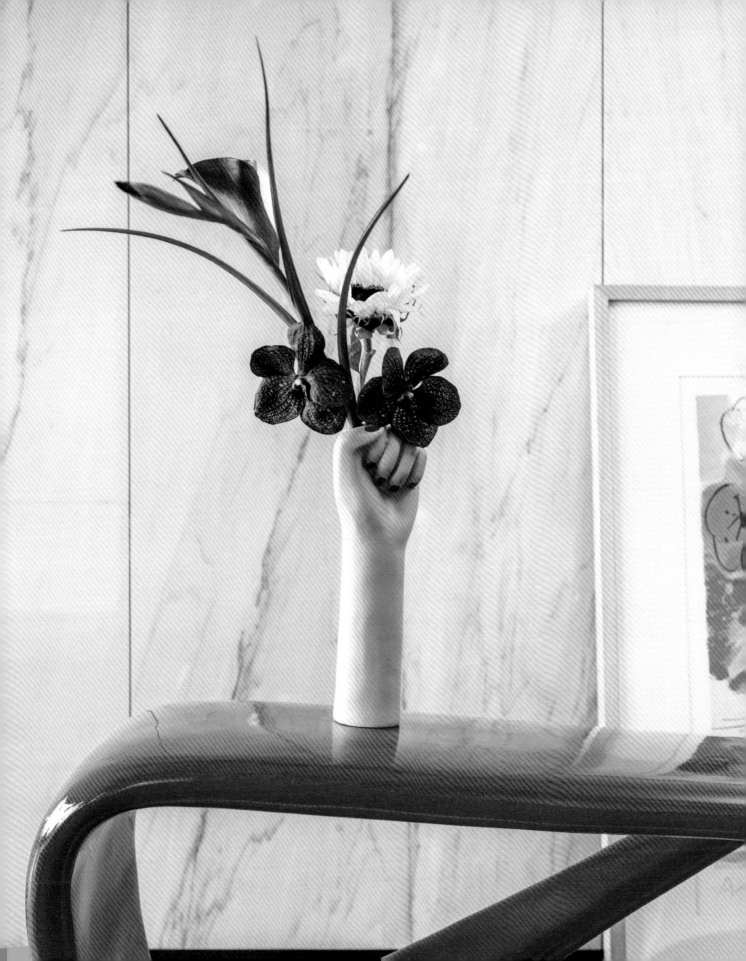

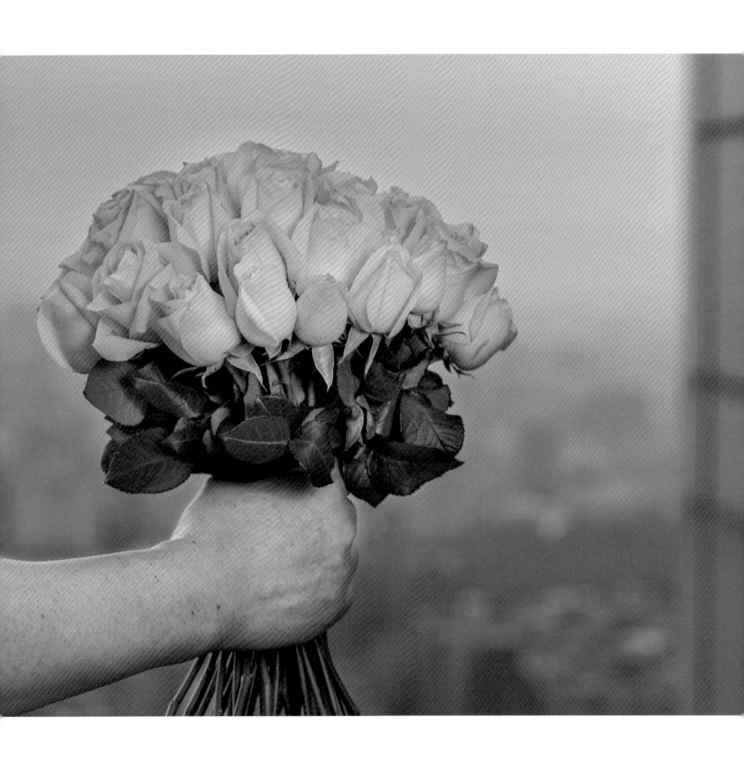

終於釋懷

Learn To Let Go

迷濛城市，擁塞著雜沓和俗世塵囂
或許無奈，卻又得強顏歡笑
糾結和衝突，刺痛著原本不該仇怨的本心
或許受了傷，卻又得故作堅強
不哭，告訴自己
釋懷，疼惜自己
一束橘玫瑰，溫暖卻非關愛情
是愛自己
回到最初的圓滿
回到傷痛結痂後的勇敢
登高望遠，而豁然開朗

(花材) 香檳玫瑰

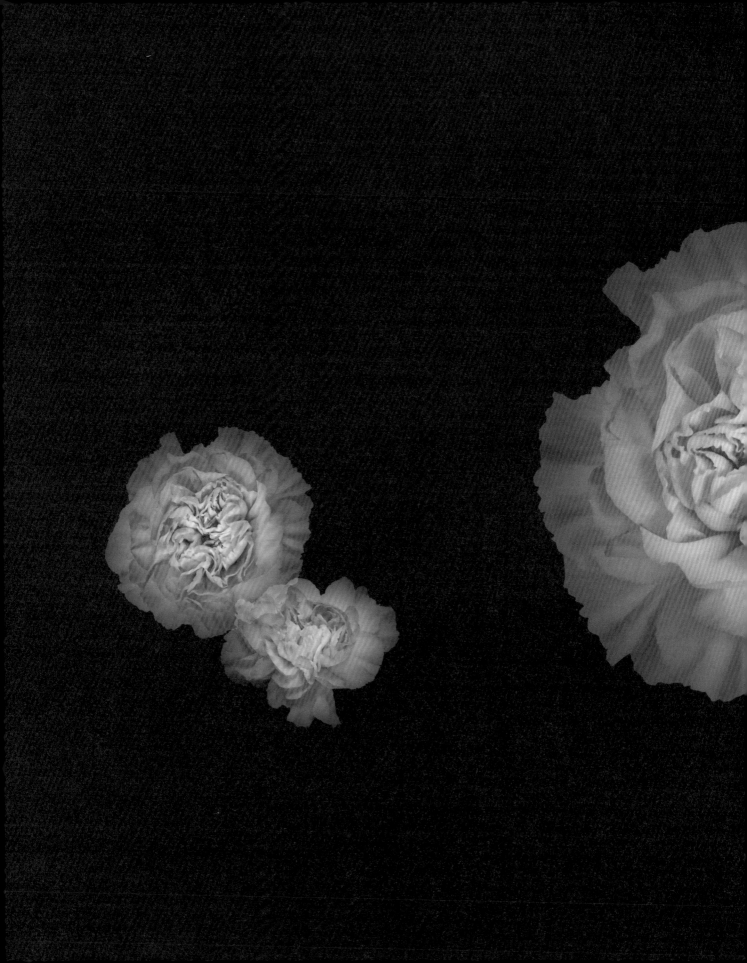

2

CHAPTER

花·綻放

Blooming and The Loved Ones

關於，愛與被愛

花禮是花藝設計的入門，不同時節或場合都有不同的花禮需求，一份花禮可以串起彼此的心意，對我來說是一件很浪漫的事。

每次製作花禮時，我會莫名有一股使命感，在製作前會先從雙方關係或互動連結的模式開始問起，收花人的色系喜好？生活型態？居家或商務空間風格？能夠得到越多資訊就越安心，因為這是一份要將送花人把心意傳達給收花人的感動，所以我寧可多問幾句，也要讓收花人可以得到滿滿的喜悅，就像所謂送禮要送到心坎裡，送花也是一樣。

另外我很在意花藝與花器之間的關係，甚至我更在意花器與空間的協調性，因為花藝之美除了花材本身是否讓人驚艷，一組適當得體的花器更是能讓花藝之美的氣質加分，這就像或許醫美整型可以讓人變漂亮，但絕對改變不了一個人的氣質，所以我常講不能光只追求花本身有多漂亮，或是進口花材就一定比較美，因為如果選錯花器的搭配，反而有可能會變成另一組災難的花禮。

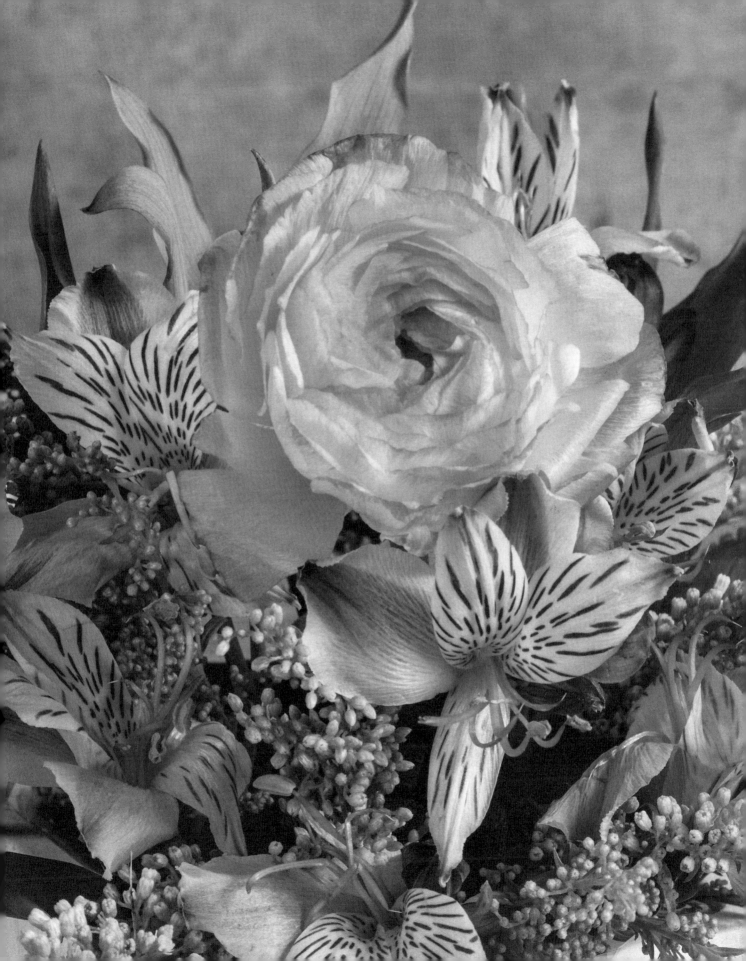

開運金喜 *Luck and Prosperity*

依照花器做花藝變化是我的強項，不同的花器可以帶領花藝呈現更有態度的風格，千萬不能讓花器只是遷就花藝主題而已。

這款利用多角度變化呈現出氣宇非凡的樣貌，就是一個很好的例子，因為同款花器通常會被處理得很文藝，但在我眼裡猶如畫框般的花器，反而更要能體現各種花的姿態表情才是。

花材) 荷蘭大飛燕、狗尾草、星點木、筆筒樹毛捲、
新西蘭葉

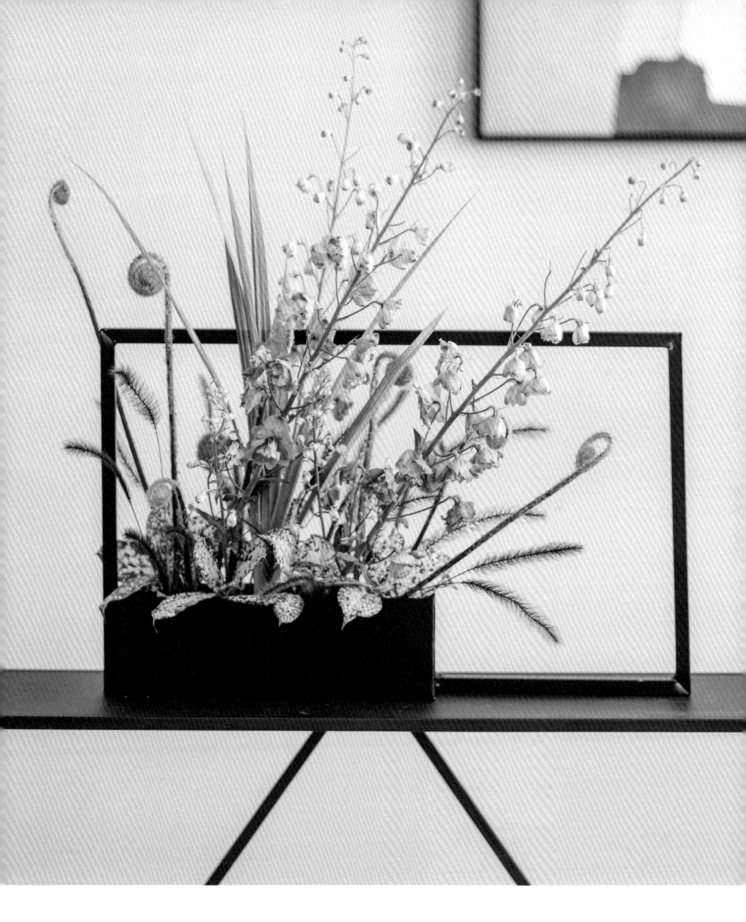

1

如畫框般的花器設計，展現誠摯十足的祝福。

2

高低相間的打底，定出花藝的左右範圍。

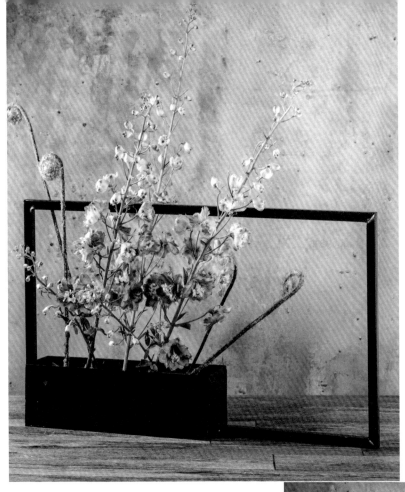

3

主花以刻意傾斜的角度，勾勒
出整體意象。

4

輔以同樣直線形綠材，象徵節
節高升。

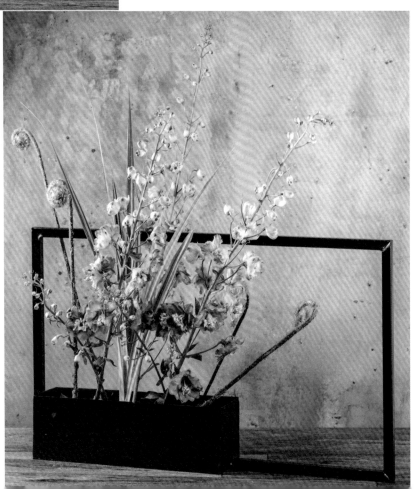

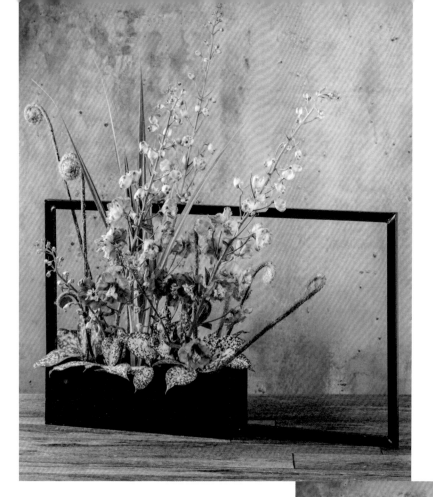

5

使用帶對比色的綠材，增添底部份量感。

6

加上比主花更深色的花材，讓整體更具躍動感。

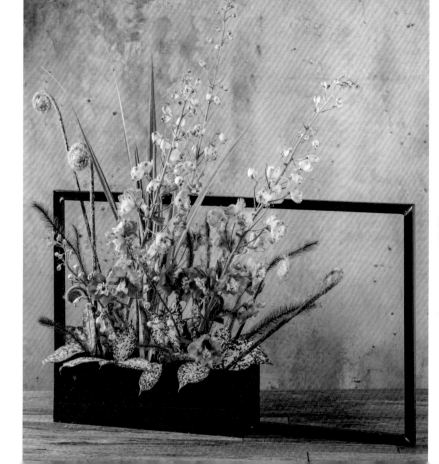

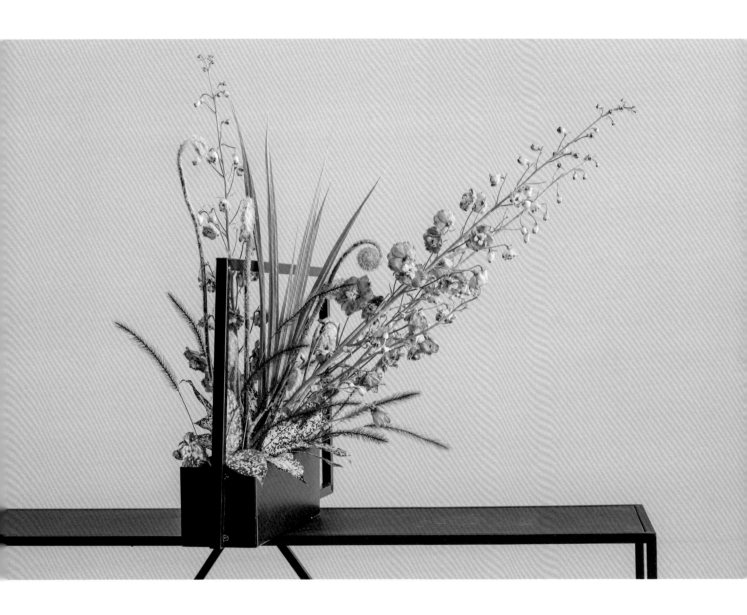

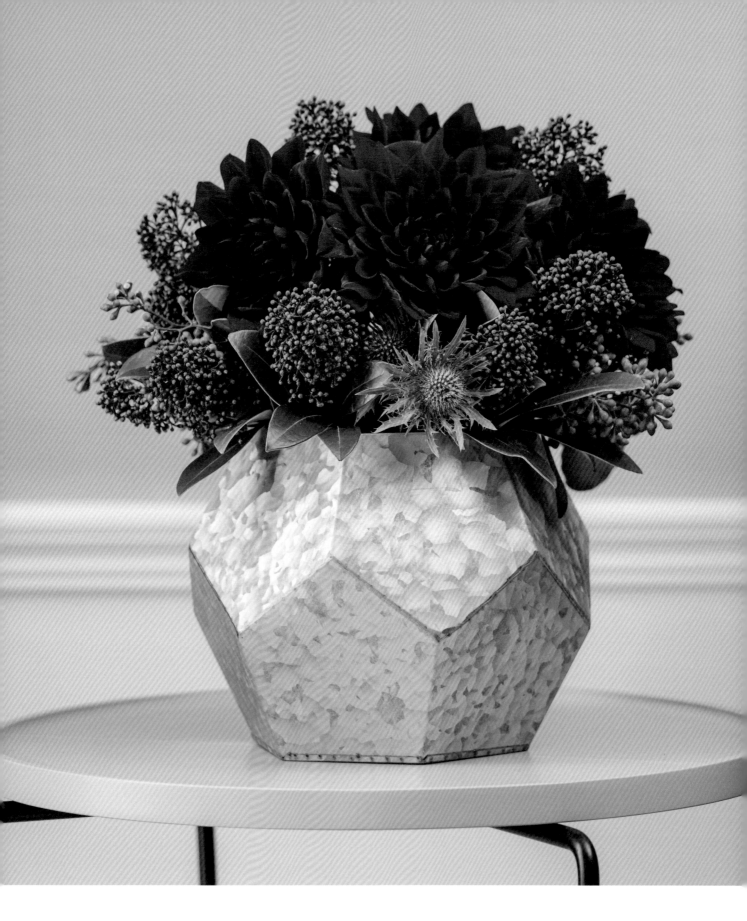

暖心生日宴 *Happy Birthday*

每個人對生日的定義不同,有人喜歡一個人過,有人喜歡一群人熱熱鬧鬧,當然也有些人只跟家人一起慶祝。

如何在不同的慶生場合都能讓花藝達到喜慶之意,紅色是最直白的論述,紅色很有正能量,也代表喜氣,同色調的差異變化可以讓花藝看起來更優雅,因為在生日的這一天只有你自己才是主角。

花材　大理花、紅色四季迷、尤加利果、紫薊

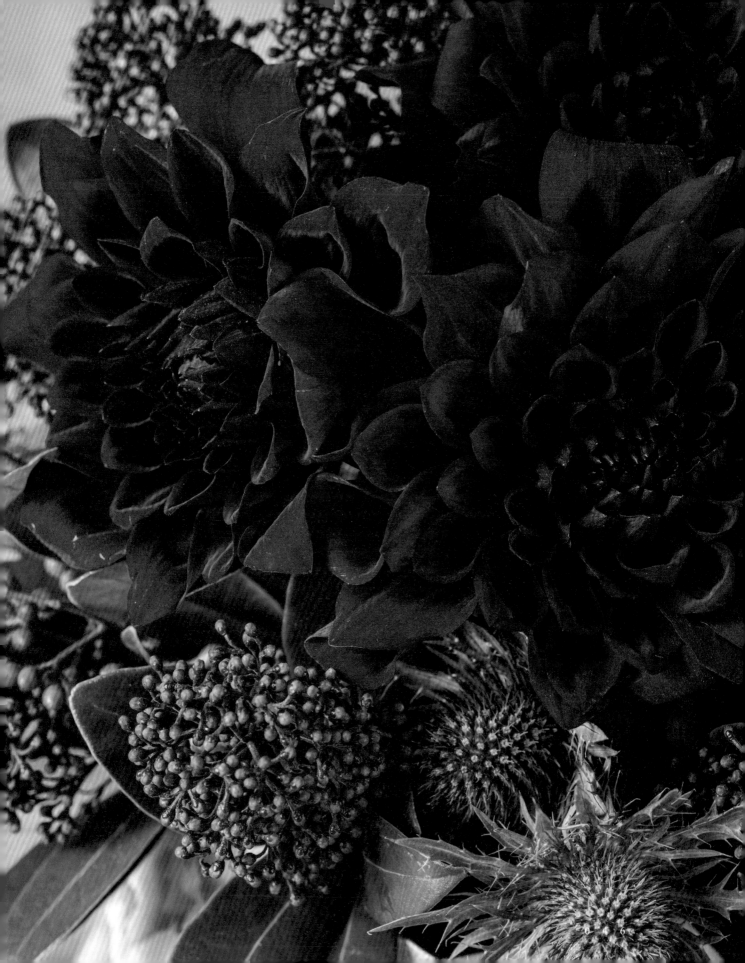

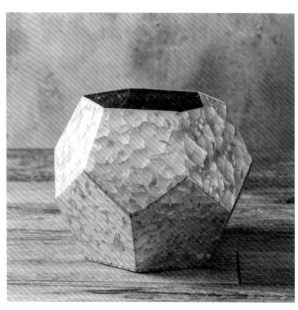

1

使用以多角形的設計，帶有中式禪意的花器。

2

挑選喜慶的重點花色，為整體花藝定調。

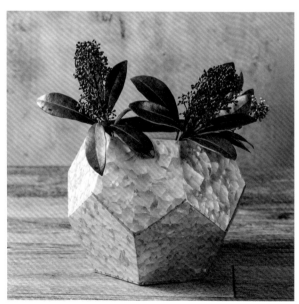

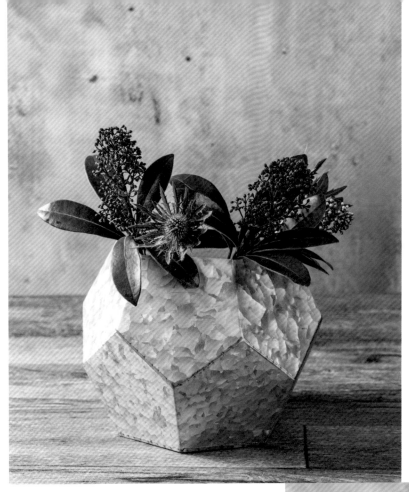

3

加上相近色系的花材，刻意安
排於一邊呈現。

4

增添主花和配花的份量感，如
同滿載的祝福心意。

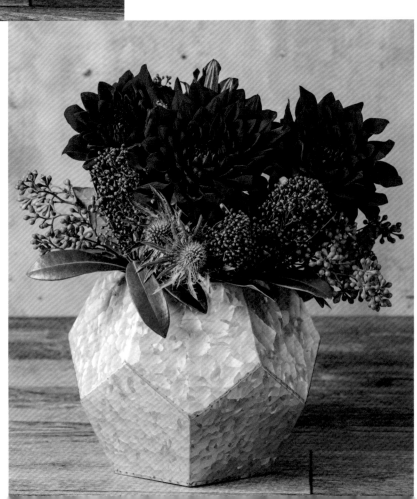

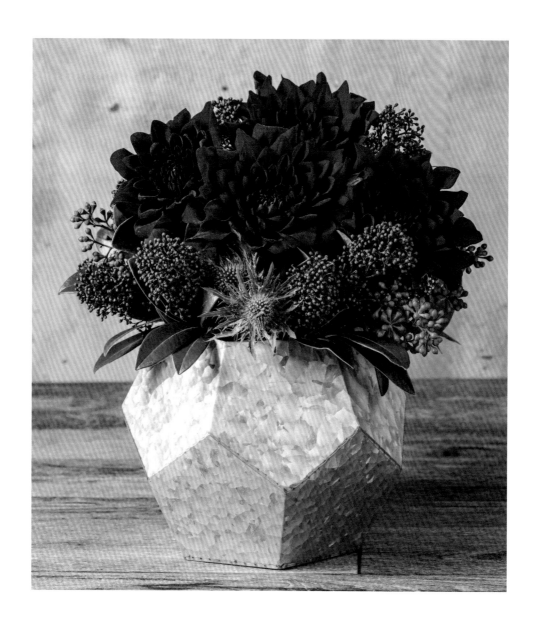

<u>5</u>

綠材適度的點綴，讓整體花藝
更為突出。

喬遷之喜 *Relocation Celebration*

對我來說，只要是祝福，圓滿是最重要的表現手法。

所以，不管是慶賀新居落成或是喬遷之喜，居家或是商務，只要是喜事，圓滿的花藝風格就是我堅持的唯一風格。

花材　牡丹菊，香水文心蘭、琥珀桔梗

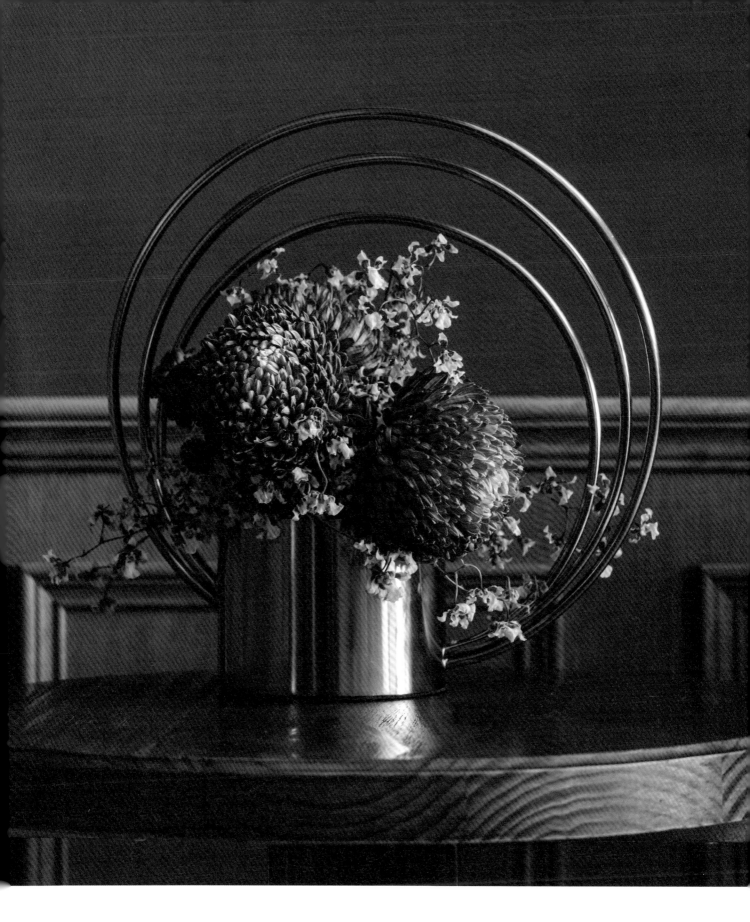

$\underline{1}$ 以同心圓堆疊的花器，傳達圓
滿祝福之意。

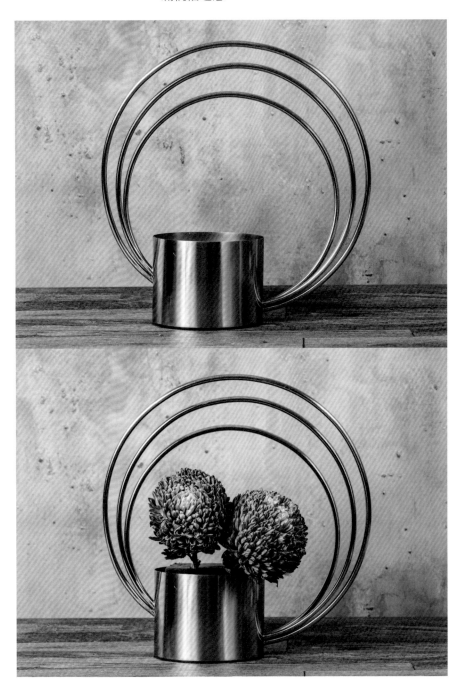

$\underline{2}$ 利用相同圓球型的主花，藉些
微的色差創造層次。

<u>3</u> 輔以拉長線條的花材，突破圓形的框線，
展現花藝的躍動感。

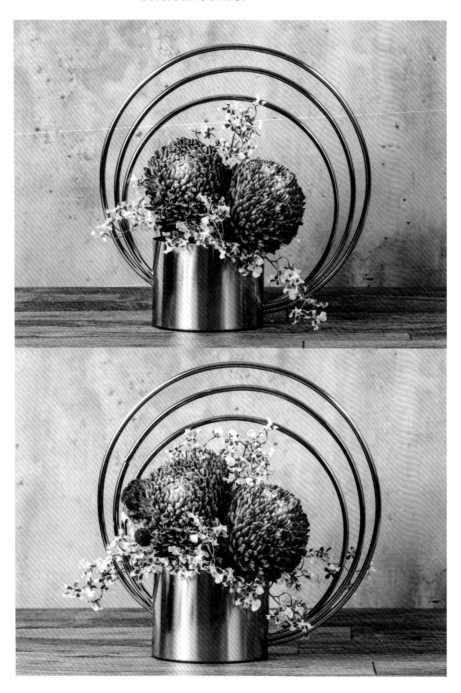

<u>4</u> 以同樣圓形的花材，完成最後
的點綴。

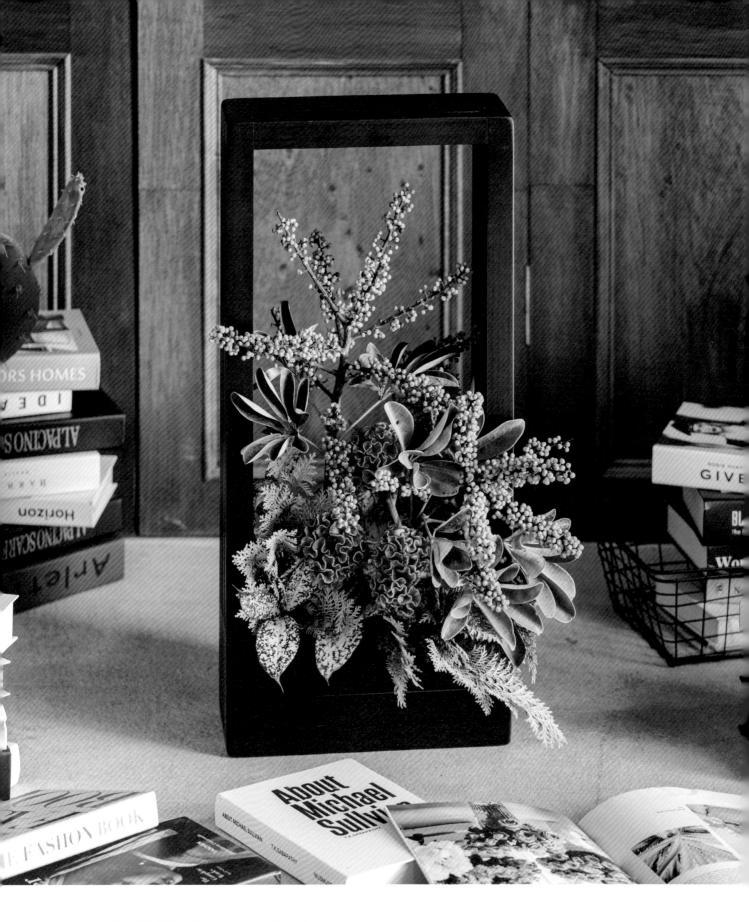

步步高陞 *Congrats ! Got Promoted !*

我喜歡利用線條來表現各種花材的可能性,打破既定模式也是我對於職場變化的期許。

有時候,前進的力量是需要別人給予,就像這組花所呈現出來的概念一樣,好,還要更好,這是我想要表達的。

花材 鵝掌藤果、雞冠花、星點木、黃金扁柏

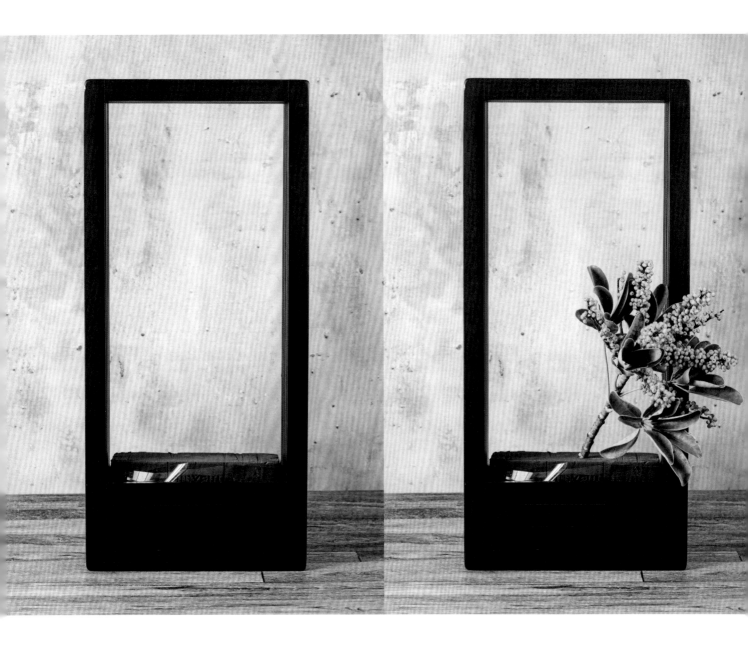

1

選擇四方長型的花器，呈現步
步高升的祝福。

2

主花刻意傾斜的安排，突破框
架的限制。

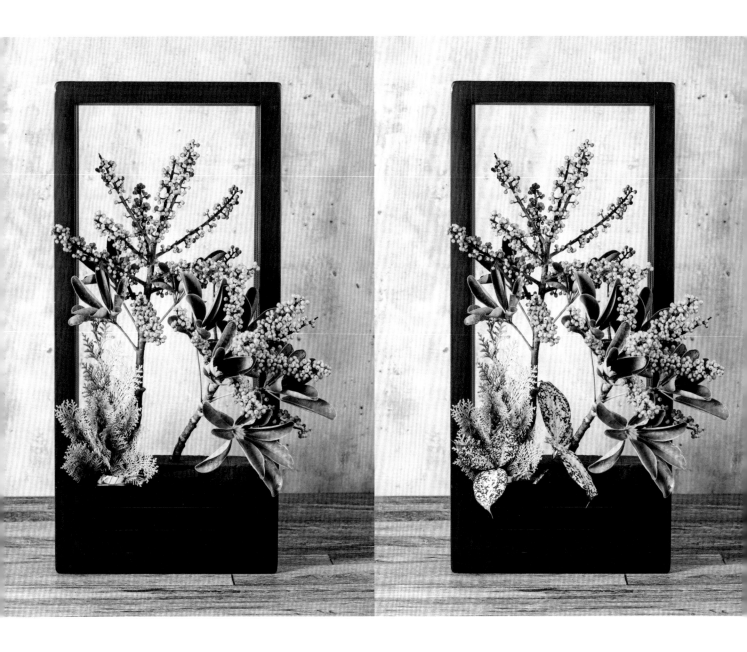

<u>3</u>

另一主花材以直立方式，展現
直上青雲的寓意。

<u>4</u>

增添綠材打底，如同從基礎出
發，讓整體風格更完整。

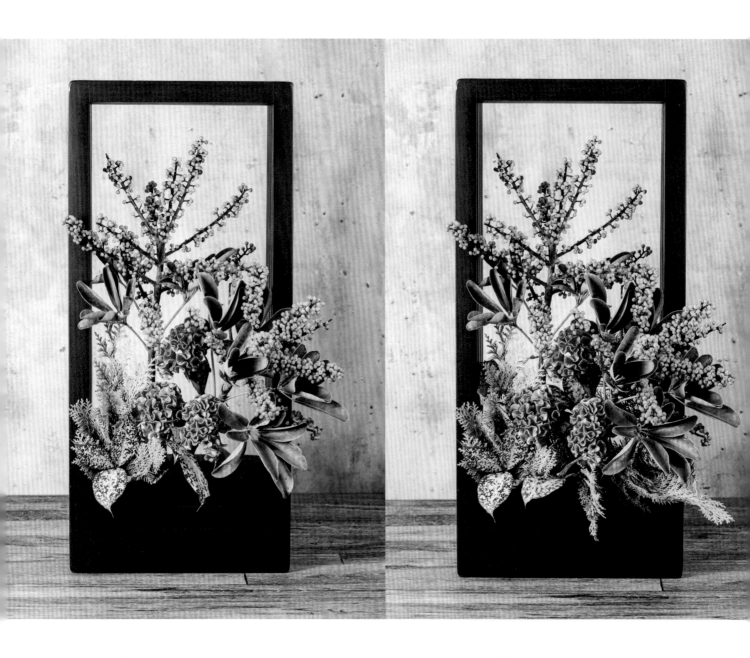

5

帶喜氣色彩的花材點綴，象徵
增添好人緣。

6

最後再增加不同綠材，讓整體
花團錦簇、錦上添花。

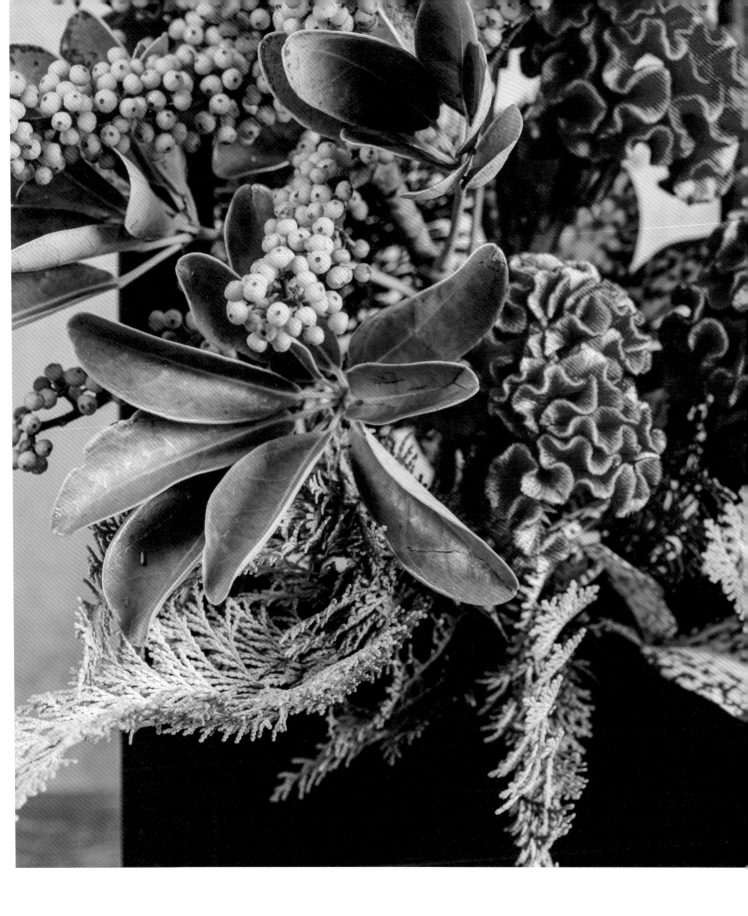

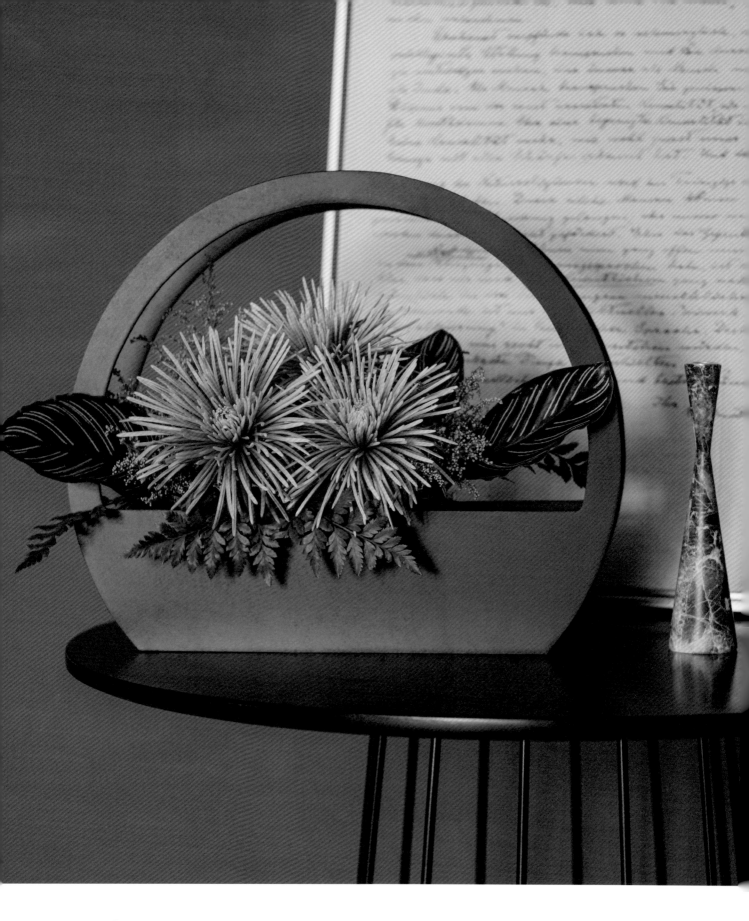

療癒力 *The Power of Healing*

喜歡煙火菊綻放開來的喜悅感，喜歡煙火菊璀璨金黃的繽紛感，喜歡煙火菊那剛剛好的張狂，喜歡煙火菊不管是一支或多支都有著滿滿正能量的感覺。

因此，煙火菊一直是我很愛用的花材，尤其是當需要表現讓別人感到開心快樂時，煙火菊就是我的最佳神隊友。

花材 　煙火線菊、麒麟草、孔雀竹芋、高山羊齒

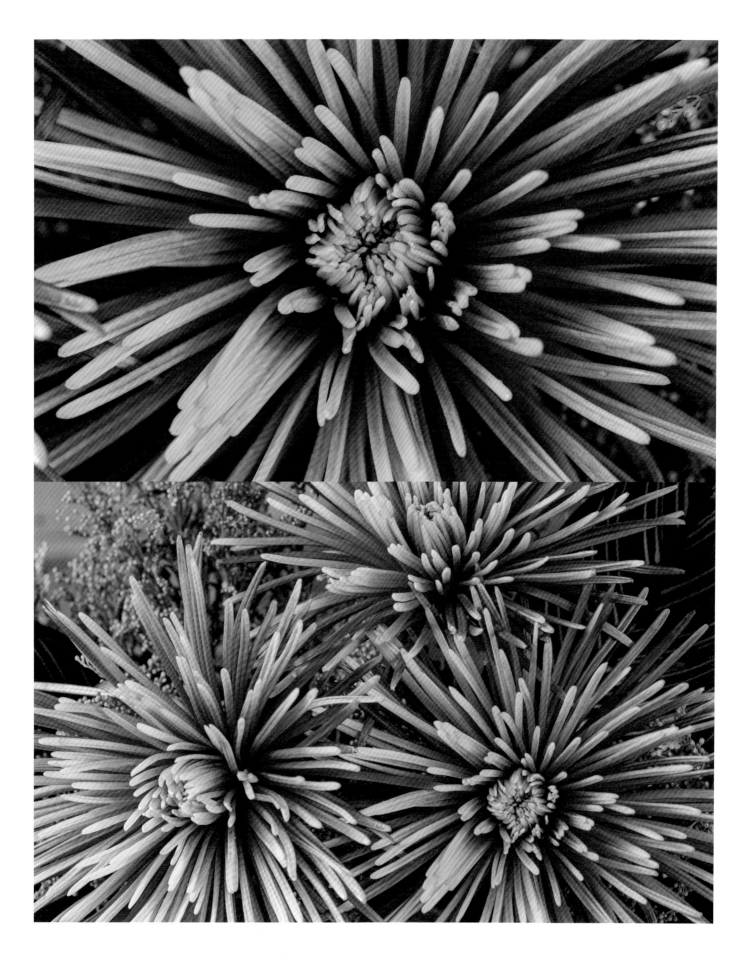

1

選擇圓形設計的花器，沉穩中帶有安定感。

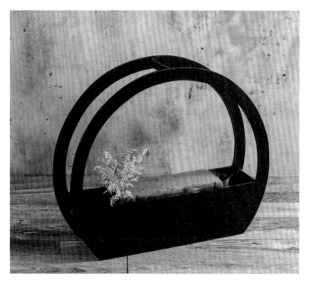

2

先以綠材開始打底，為整體花藝做好定位。

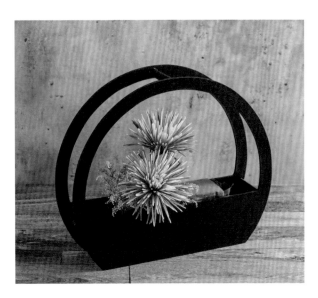

3

延著綠材將主花加入，傳遞不
張揚的內斂。

4

以不超過花器範圍，安排主花
相對位置。

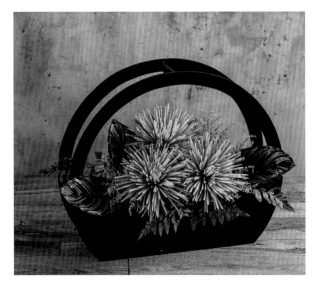

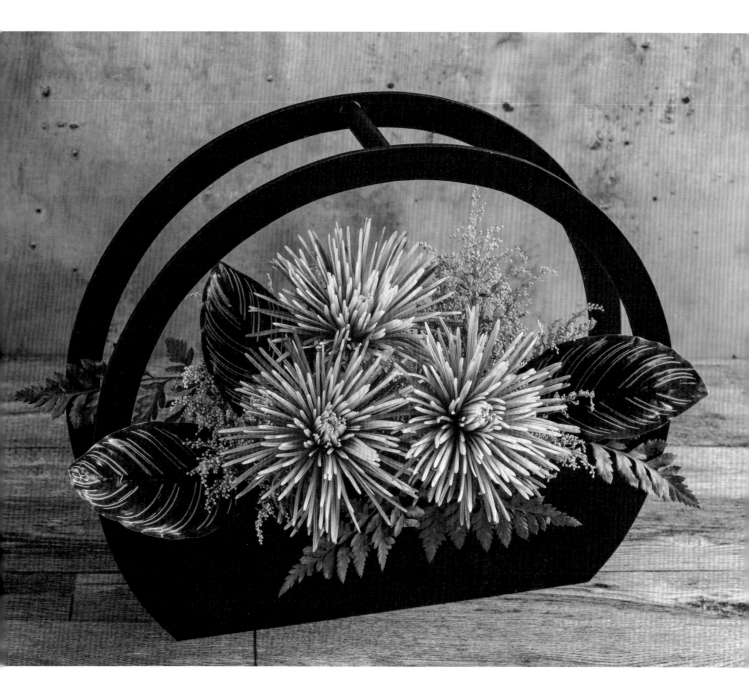

<u>5</u>

使用較大面積的綠材，展現如
同擁抱的力量。

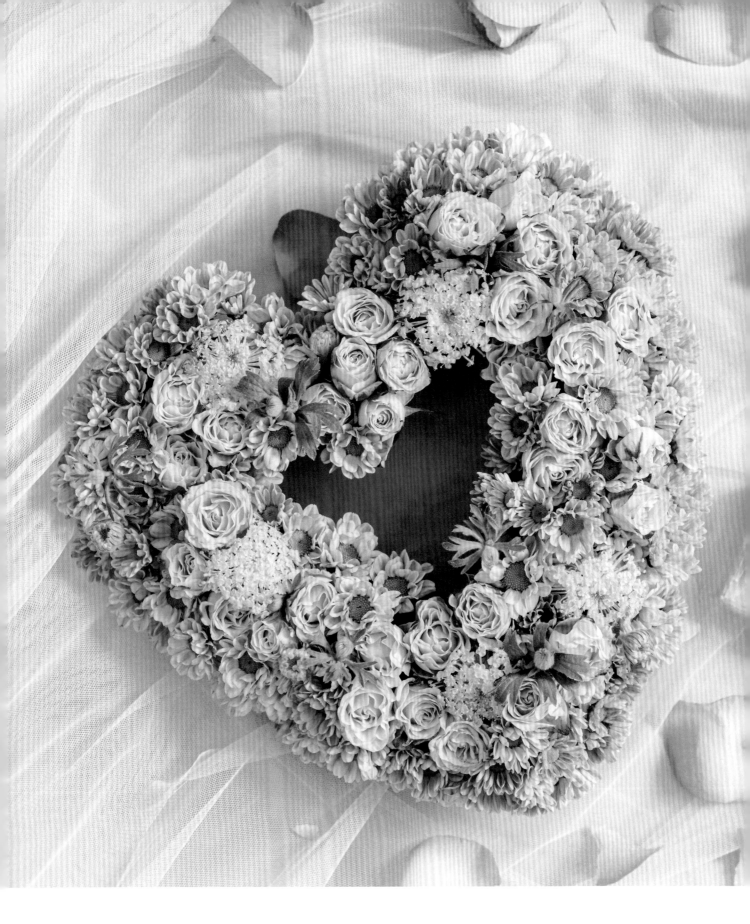

愛情萬歲 *Love Is in the Air*

關於愛情，關於你，關於我，我用心形連結兩個人之間的愛，讓愛表現得更加純粹。

以充滿粉紅泡泡的花材呈現絕美的浪漫氣息，再使用特殊款海綿製作花藝作品的時候，務必要注意花材尺寸的比例，藉由大小不一的花材才能營造出甜美的氛圍。

花材　台灣小菊、迷你薔薇、翠珠花

1 以愛心形狀的造型海綿，塑造
愛戀的最佳氛圍。

2 選擇小朵的花材，沿著心型邊
緣開始滋長。

3 帶粉色系的各式花材，一路堆疊
出最浪漫的小事。

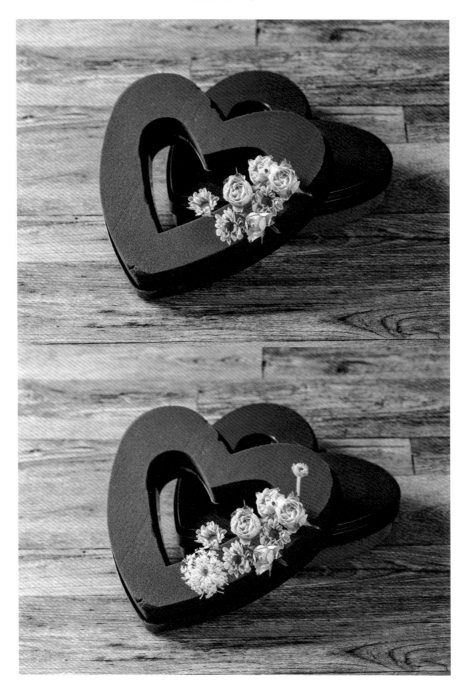

4 與白紗相互呼應的純白花材，
象徵無暇般不可或缺。

5 使用含苞的花材代替綠材，做
出層次的點綴。

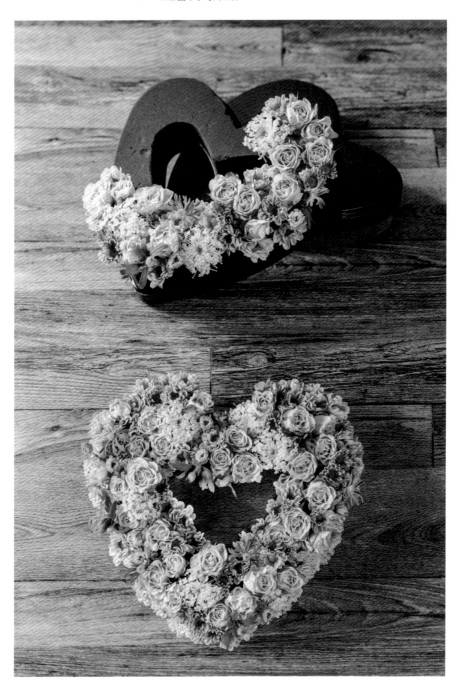

6 完成的心型花圈，洋溢著幸福
愛戀。

真情約定 *Wedding Anniversary*

感情需要經營，婚姻更是。

一盆高雅的紀念日花藝是表達你對婚姻的重視，甚至是你對你們生活品味的想像，跳脫制式花藝的規範，我以美式圓弧的輪廓基底，加上配色的巧思，相信可以帶來一股不同以往溫馨浪漫的情感連結。

(花材) 香檳玫瑰、洋桔梗、重瓣洋桔梗、綠石竹、高山羊齒、尤加利

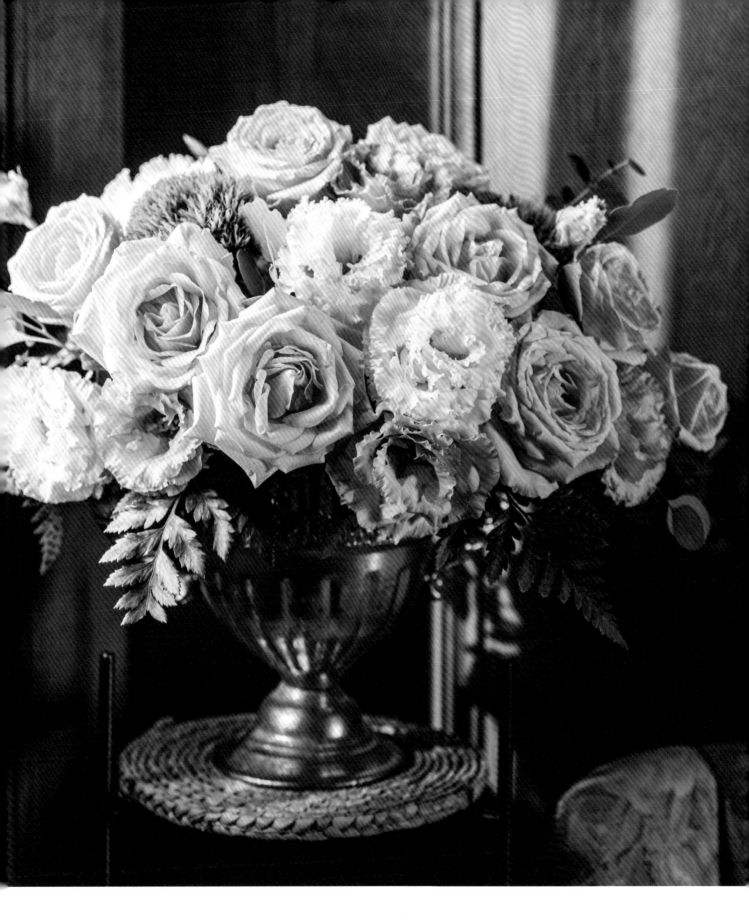

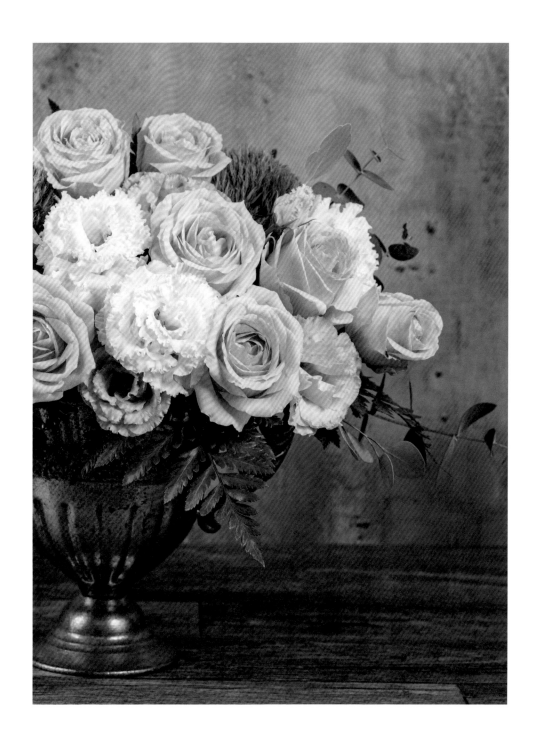

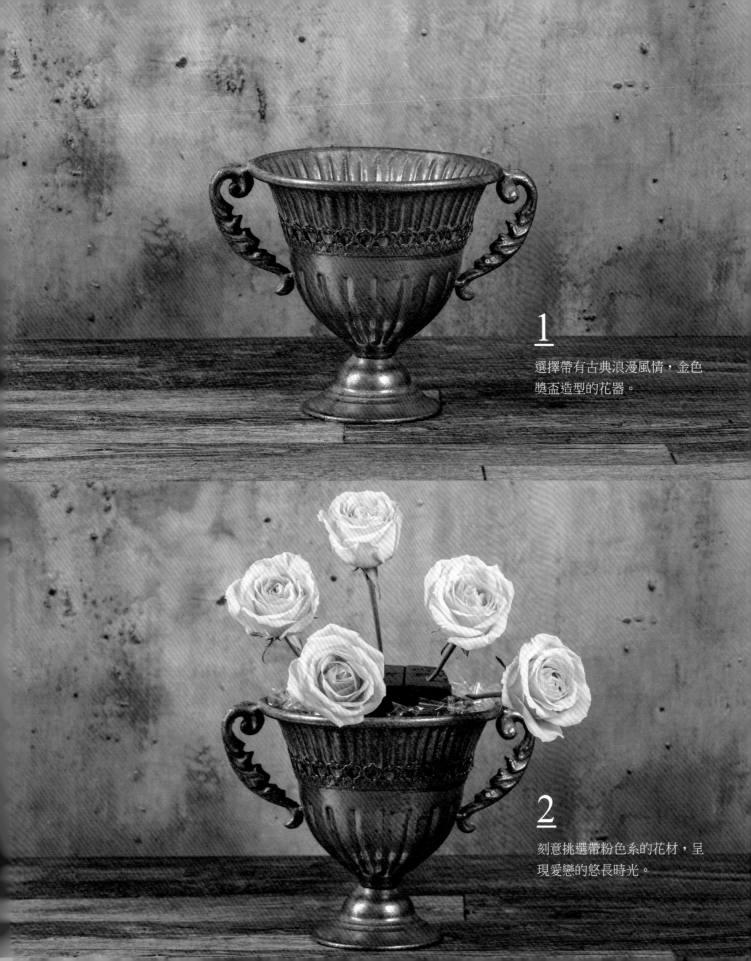

1
選擇帶有古典浪漫風情，金色
獎盃造型的花器。

2
刻意挑選帶粉色系的花材，呈
現愛戀的悠長時光。

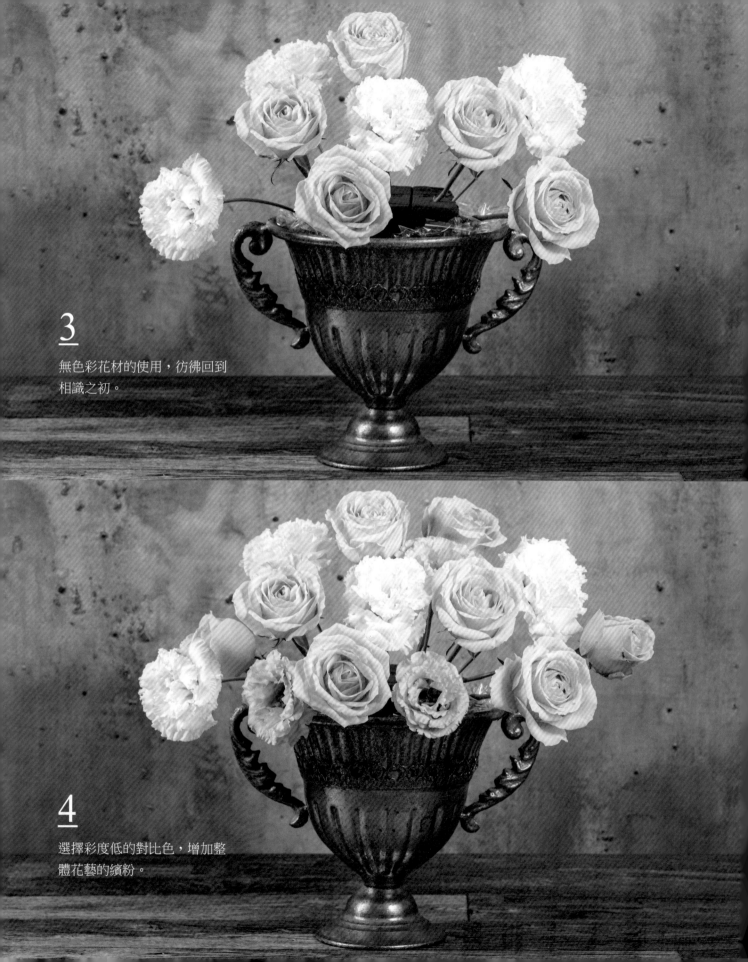

<u>3</u>
無色彩花材的使用，彷彿回到
相識之初。

<u>4</u>
選擇彩度低的對比色，增加整
體花藝的繽紛。

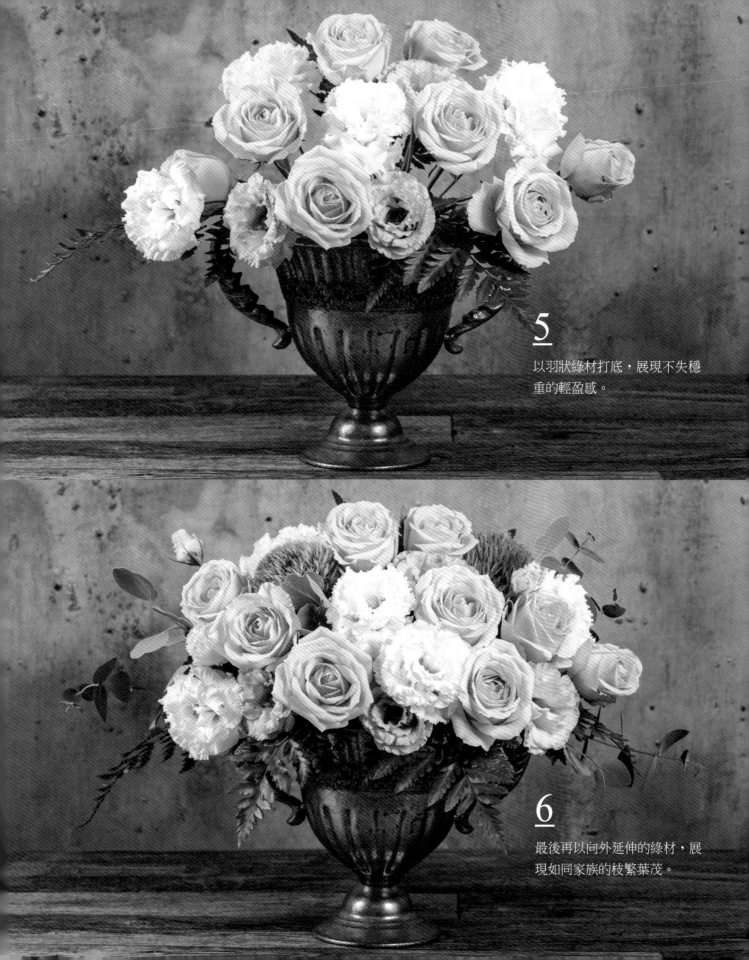

5

以羽狀綠材打底，展現不失穩
重的輕盈感。

6

最後再以向外延伸的綠材，展
現如同家族的枝繁葉茂。

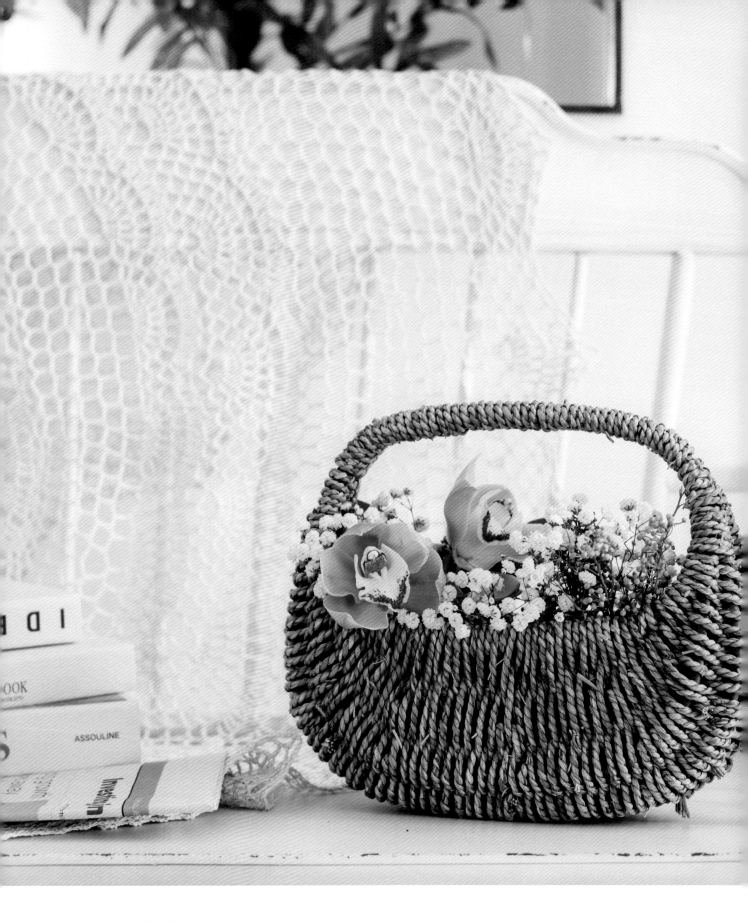

寵愛寶貝 *Welcome to My World!*

蘭花的美很淡雅,蘭花的生命力是有目共睹的,是集所有美好
於一身的花材。

面對新生的開端,我選擇蘭花來做搭配,如同新生命的延續就
從這裡開始,這也代表著一個全新生活的到來。

花材 東亞蘭、滿天星、四季迷、山胡椒

1

以編織提籃的花器，迎接新生
兒的誕生。

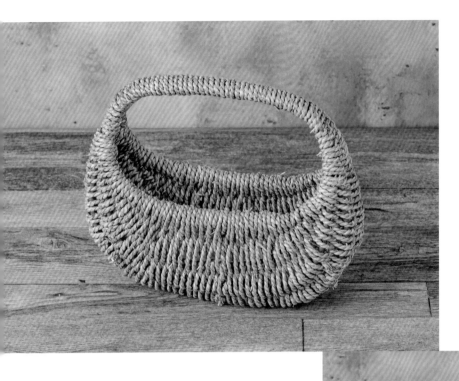

2

如同初生探頭般，將主花前後
安排置放。

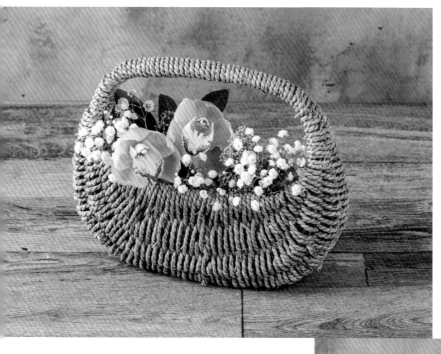

3

使用潔白的花材,增添清新純
淨的純真感。

4

增添同色小花材點綴,展現未
來的無可限量。

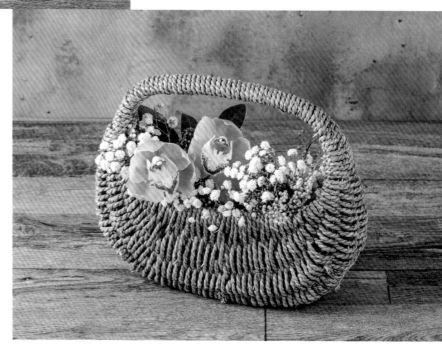

新年快樂 *Happy Chinese New Year*

東方人最愛紅色，因為紅色象徵喜氣，火鶴的紅可能不是最鮮豔的紅，但卻是那種自帶氣場的紅，利用堆疊層次排列方式讓火鶴能自然呈現出花開富貴的感覺，高調但絕不張狂，是最能代表東方人特有的含蓄美感。

花材 火鶴、蘋果海芋、黃金扁柏、新文竹、蔓綠榕

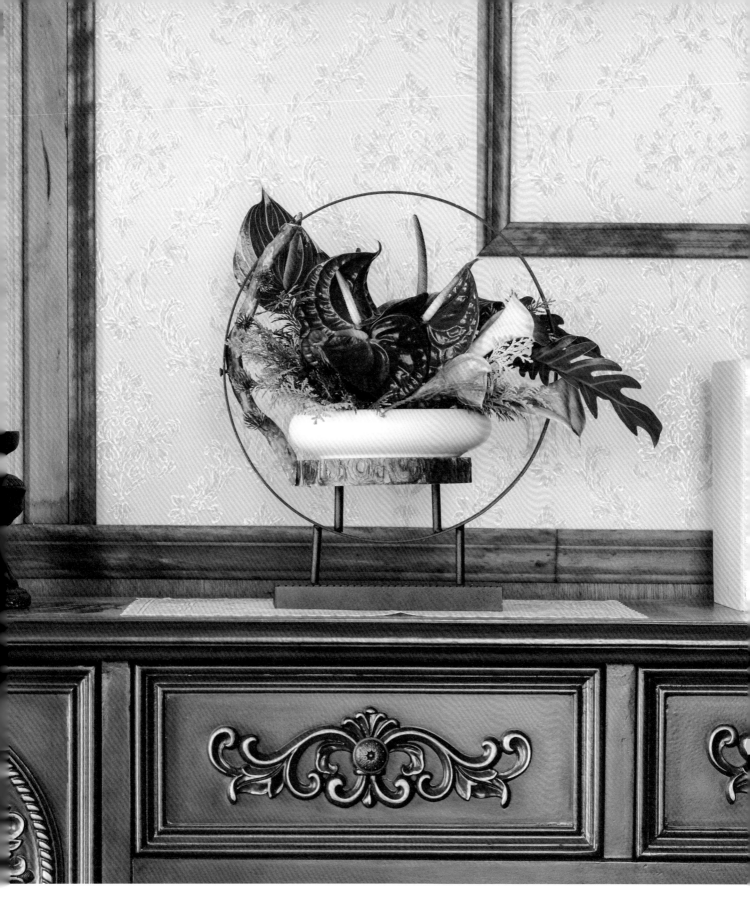

1

挑選一個以圓形視覺效果為
主、帶有中式風格的花器。

2

勾勒整體花藝輪廓，有點角度
的插法來活化居家空間。

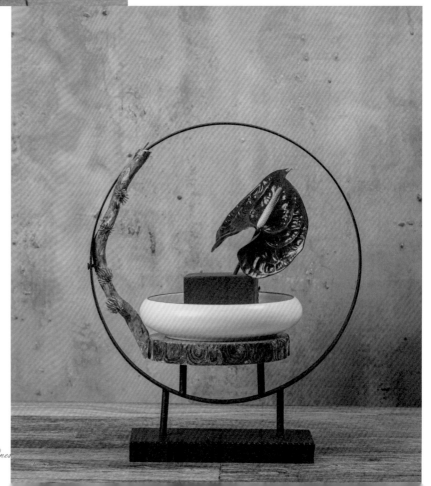

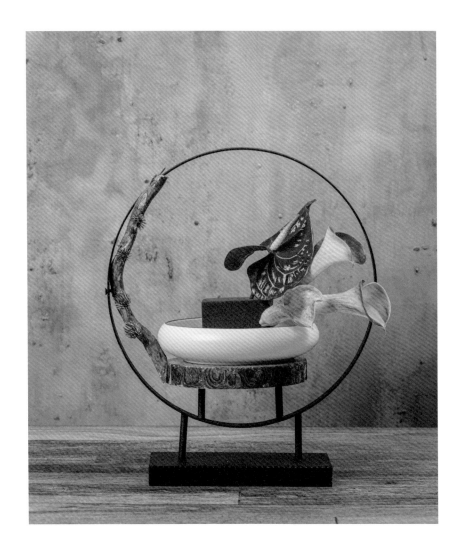

3

順著花型向外延伸，象徵來年
能夠充滿光明與希望。

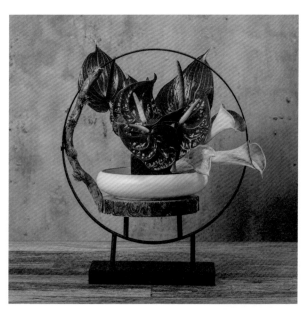

4

確定主色調方向，量化方式增加視覺效果。

5

利用同樣可以往外延伸的綠材，反而可以讓主花更聚焦。

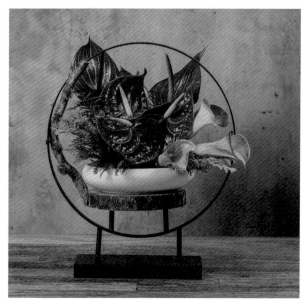

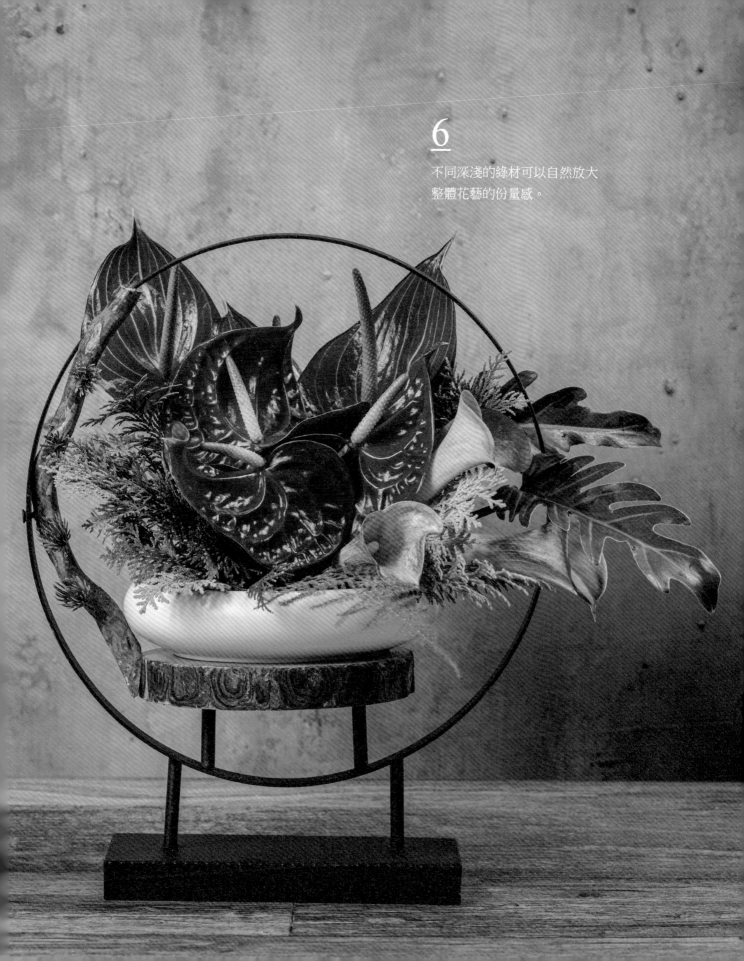

6

不同深淺的綠材可以自然放大
整體花藝的份量感。

天天都是情人節 *Everyday Is Valentine's Day*

經典紅玫瑰象徵愛情，在專屬你我之間的日子裡，送上手紮花束，是我最美的祝福。

簡單優雅的款式，更能凸顯我對你的愛是如此的純粹。花束型的瓶器可以隨時替換新鮮玫瑰花，像是為我們的愛情保鮮期無限延長。

(花材) 玫瑰、圓葉尤加利

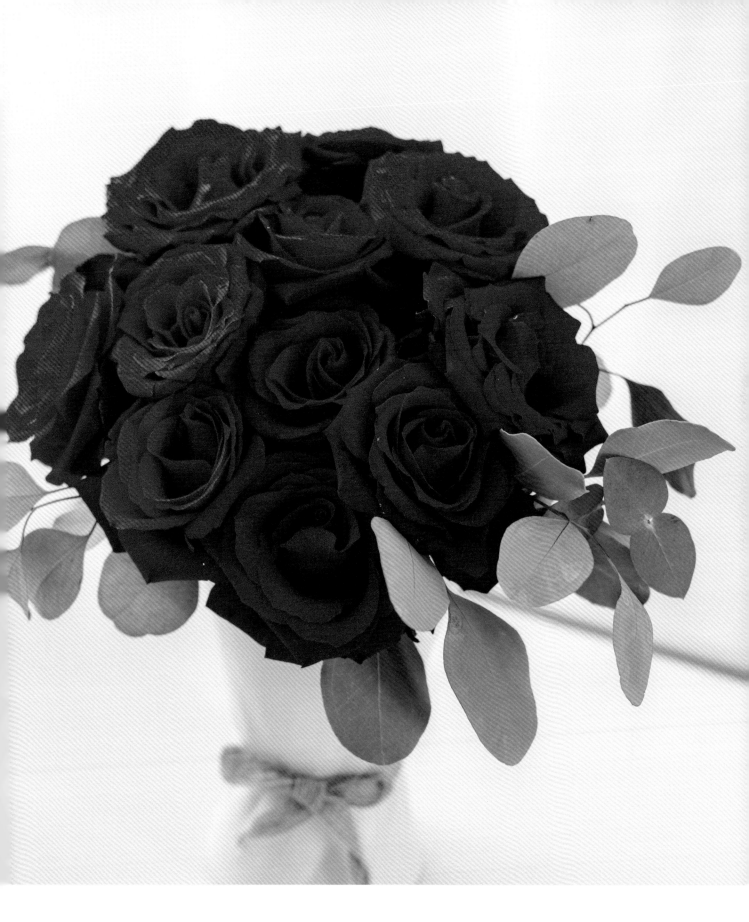

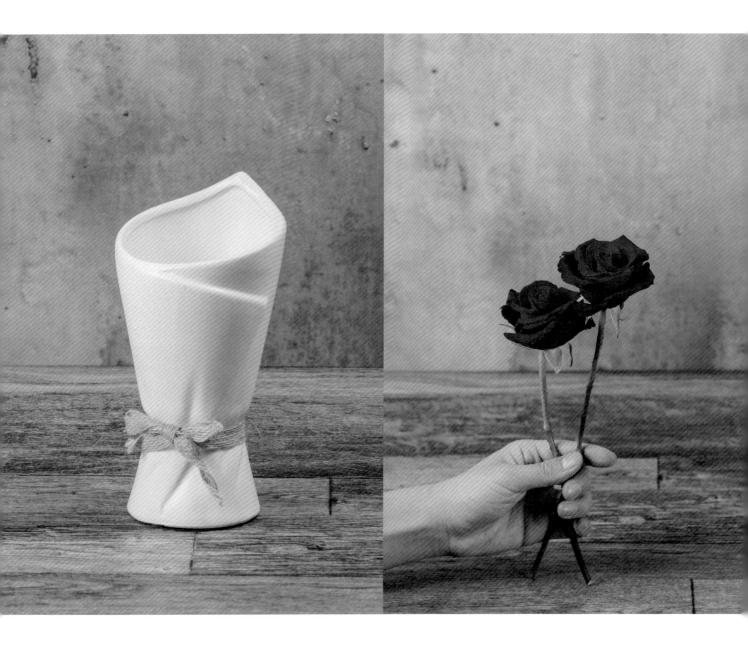

1

選擇以花束包裝的設計，做為
造型的花器。

2

利用花朵的高低差，做出前後
的層次感。

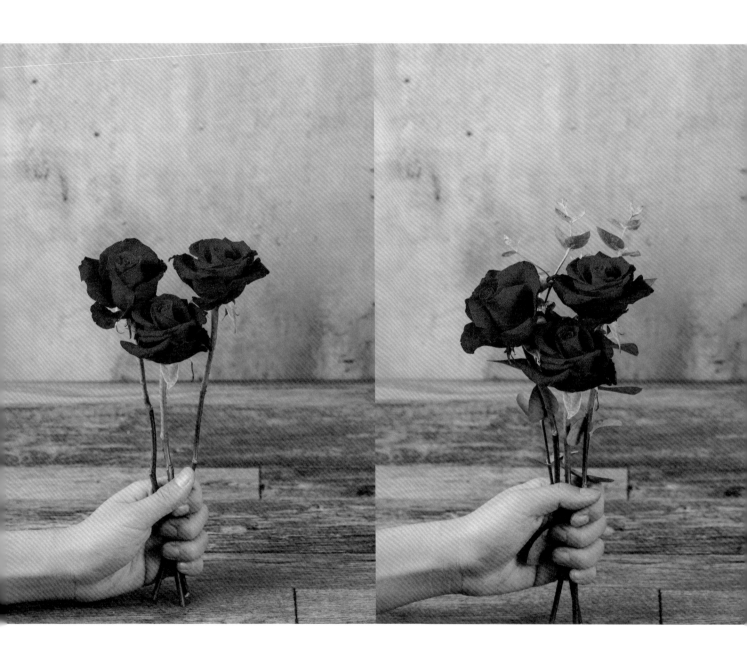

3

以心形形狀作為花束的基底。

4

點綴些許的綠材，如同愛戀小
巧思般的令人印象深刻。

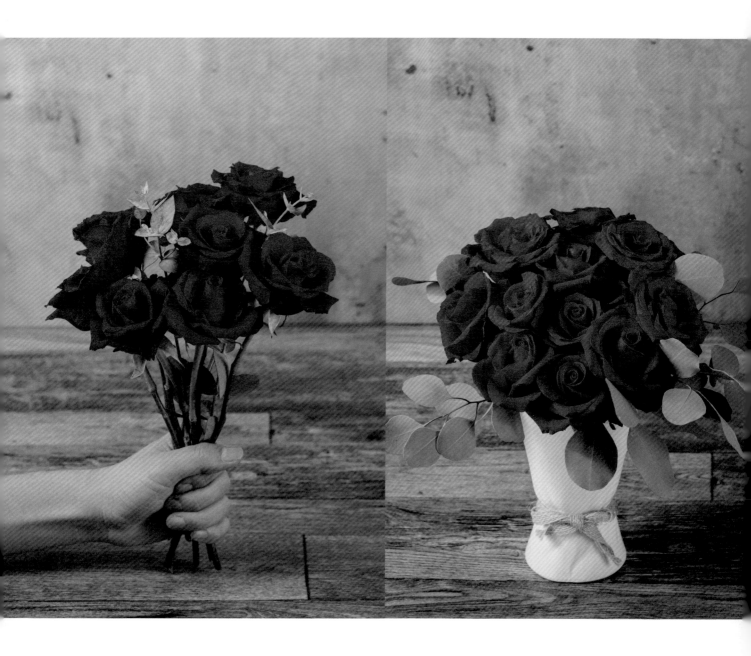

5

依序增加花卉，呈現花束的整體感。

6

增添向外延伸的綠材，展現愛戀裡藏不住的喜悅。

溫馨傳愛 *Happy Mother's Day*

現代媽咪不再是過往紅色康乃馨的制式溫婉形象，反而是藉由
漸層色調康乃馨表現出低調奢華的時尚感，搭配上粉色桔梗體
現一股甜美浪漫氣息。

畢竟經年累月最辛苦的職業就是媽媽，在這屬於她們的日子，
用花藝讚嘆她們的美，最能襯托她們不朽的愛。

花材　美國大康乃馨、洋桔梗、黃金扁柏、圓葉尤加利、
　　　傳統尤加利

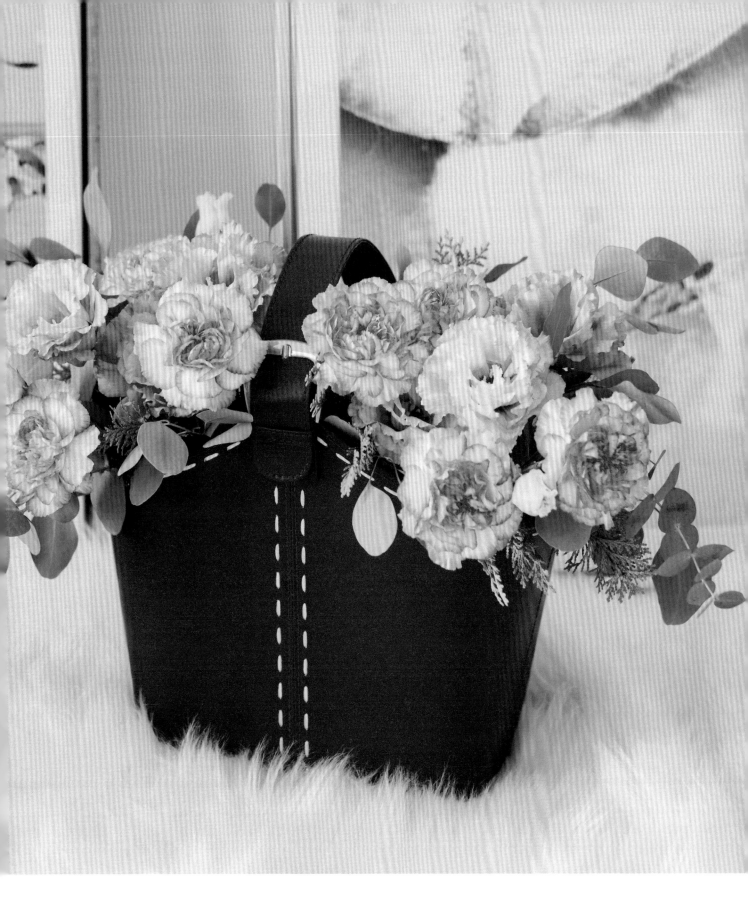

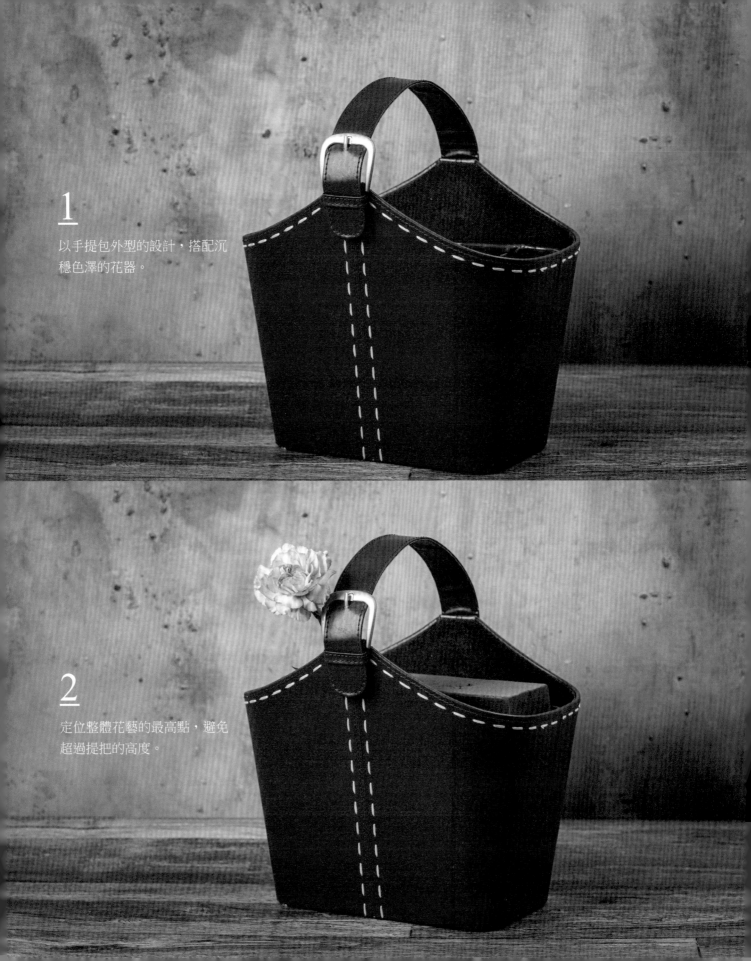

1

以手提包外型的設計，搭配沉穩色澤的花器。

2

定位整體花藝的最高點，避免超過提把的高度。

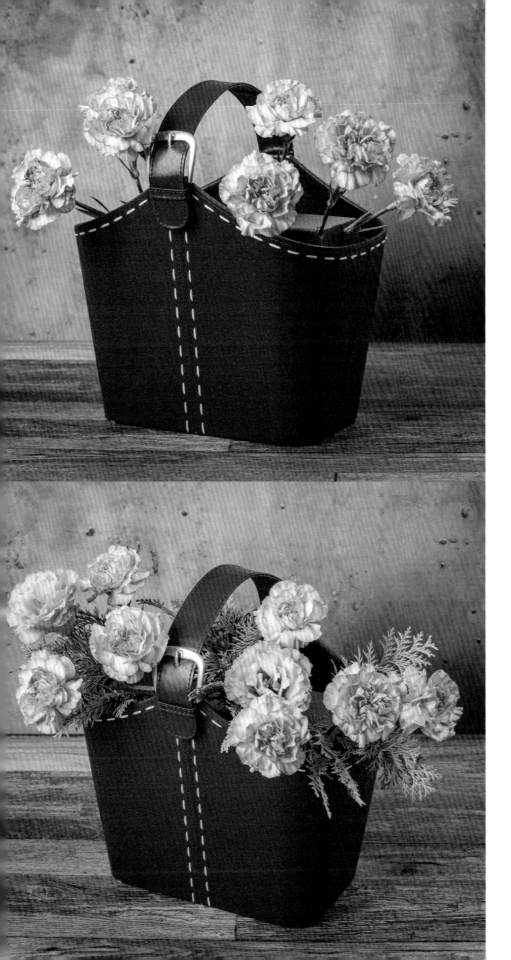

3

使用同一花材，以間隔交錯的
方式為基底定調。

4

以綠材襯托花朵填滿預留空間
增加豐收感。

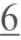

以同色系的不同花材，增添整
體的層次趣味。

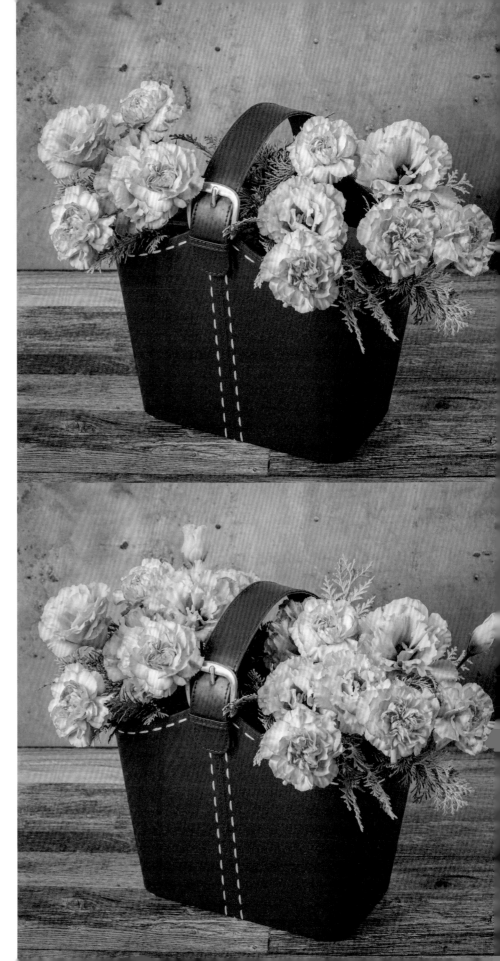

利用含苞花材的對比色，增加
主花的份量感。

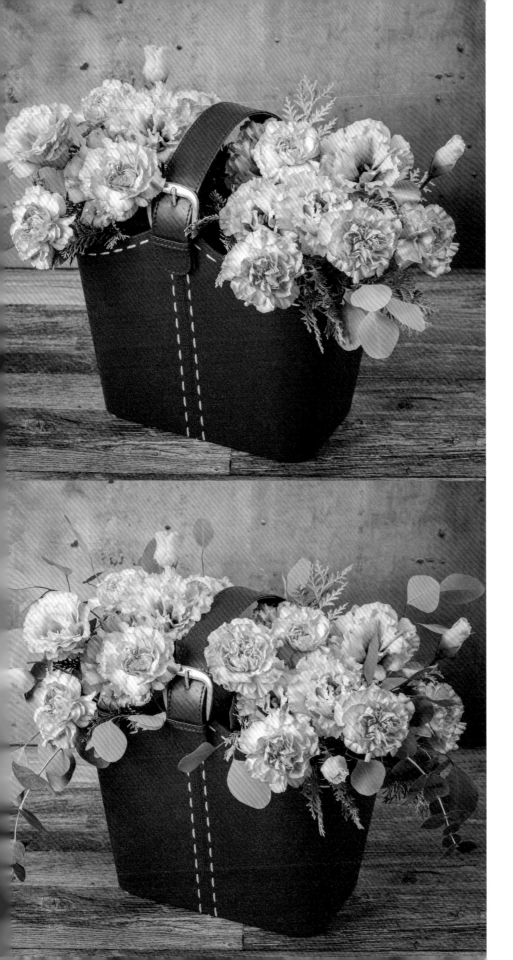

7

輔以不同綠材，創造同中求異
的層次深度。

8

以向下延伸的綠材，創造整體
花藝向上的高度。

優雅紳士 *For A Gentle Man*

花藝給人印象通常是屬於比較軟性和女性化，但誰說父親節不能送花？只要懂得從線條上去做變化，花藝可以變得很剛強，也可以很霸氣。

利用不對稱手法讓花成為一種語言，不經意的延伸，就像是從麥克風傳出你大聲說出對父親的愛與關懷。

(花材) 非洲鳥巢、山胡椒、星點木、山蘇葉

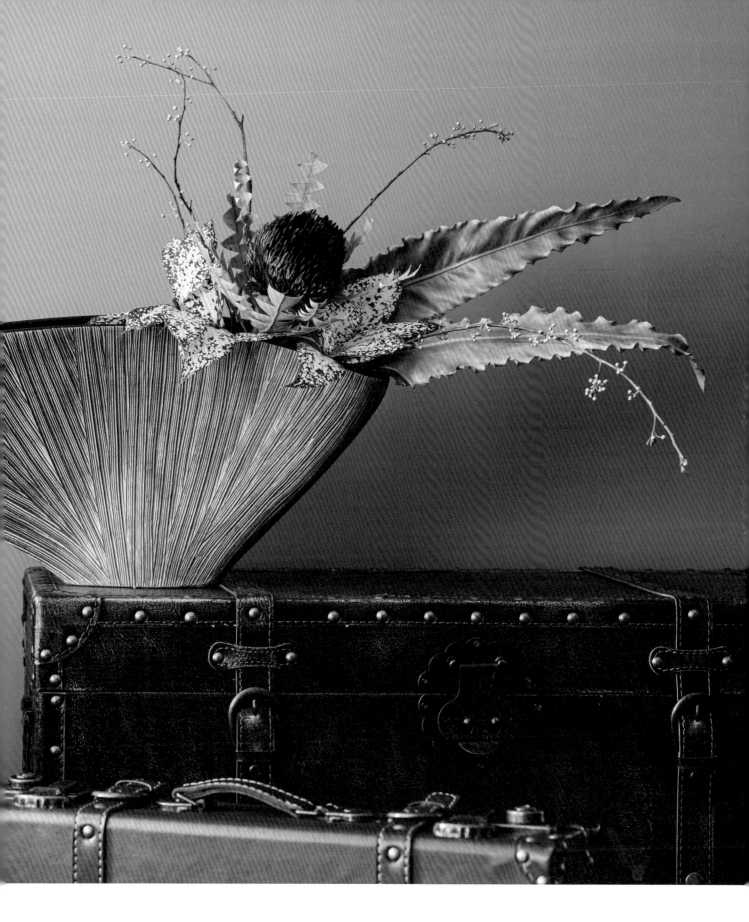

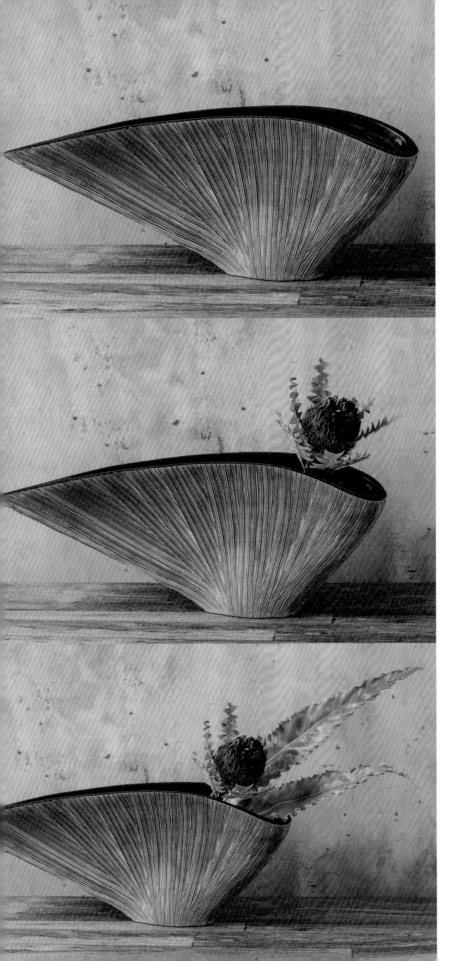

1

以不對稱的造型線條，展現堅
毅的個性花器。

2

巧妙運用不對稱的方式，將主
花刻意安排在對角位置。

3

以長型的綠材刻意向外延伸，
增加對角線的拉扯張力。

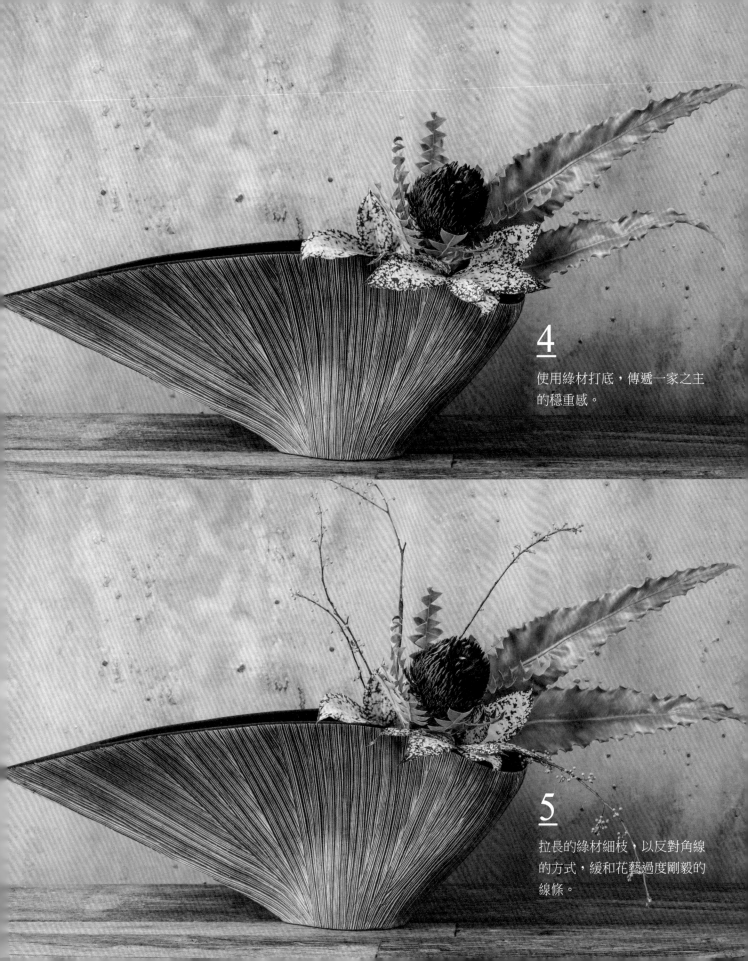

<u>4</u>

使用綠材打底，傳遞一家之主
的穩重感。

<u>5</u>

拉長的綠材細枝，以反對角線
的方式，緩和花藝過度剛毅的
線條。

畢業祝福 *Start A New Chapter in Your Life*

黃色代表希望、熱情與陽光，更是充滿祝福的顏色；當人生進入不同階段時，需要更多鼓勵，黃色絕對是個最棒的選擇。

陸蓮代表有魅力與受歡迎，在畢業時節，送上黃色陸蓮更有一種展望未來的寓意。

花材　陸蓮、水仙百合、麒麟草

1 以畢業方帽般的概念，挑選四
方型的石材花器。

2 如同學習為一切的基礎，先從
四個角落開始打底。

3 將花朵順著定位，逐一將外圍繞
圈補上。

4 相同色系的綠材，增加豐富變
化的趣味感。

5 增添花量的同時，注意層次
感，如同堆疊智慧的累積。

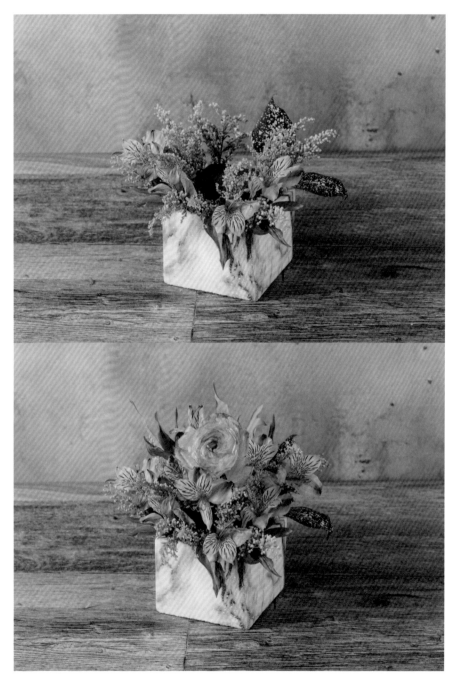

6 同色系的綻放主花作為收尾，
邁向美好未來的寓意。

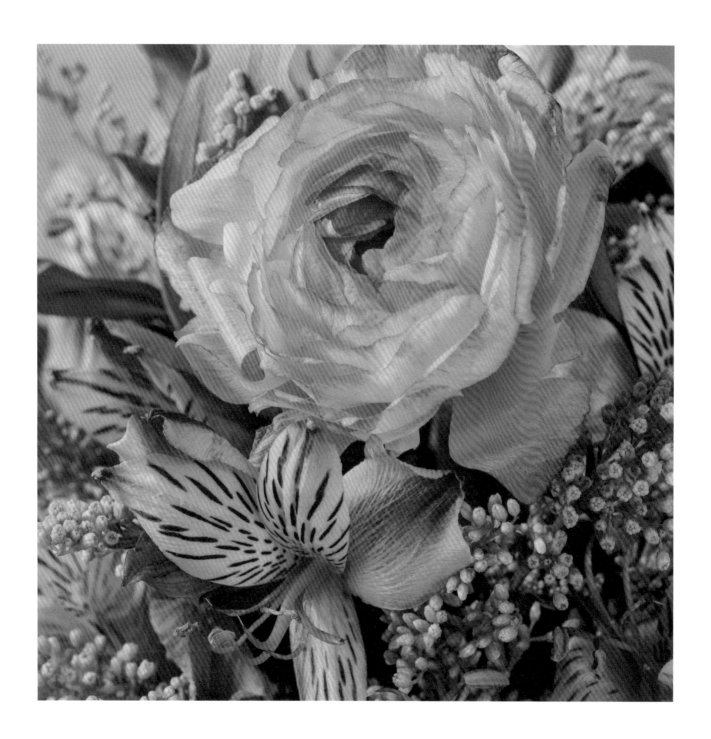

曬感謝，敬師恩 *Thank You, My Teacher!*

或許，像這樣如同部隊般排列整齊，更能表現出對師者的敬重。

我常在想，花藝之美有很多面向，高貴優雅是一種，文藝清新是一種，甚至最近很紅的歐式復古感也是一種；但如果花藝的弧線可以再多一點變化，如果花藝的裝飾性可以再增添一些，或許花藝就可以不只是花藝，而是人跟人之間關係的傳遞。

花材 擎天鳳梨花、鑽石鳳梨花、蔓綠榕、四季迷、新西蘭葉、孔雀竹芋

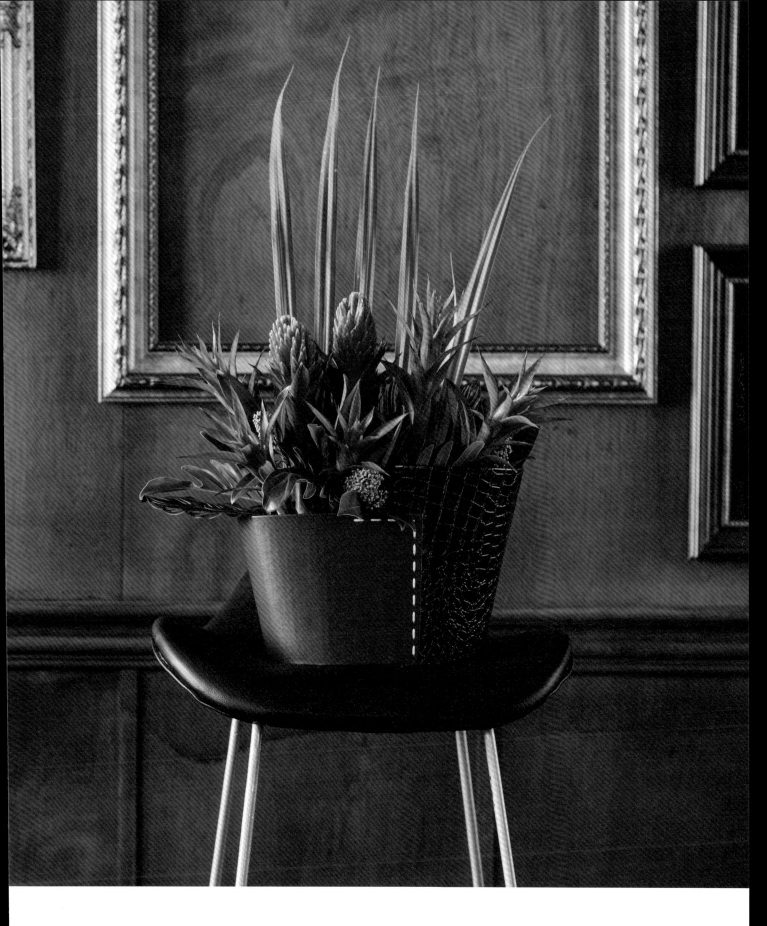

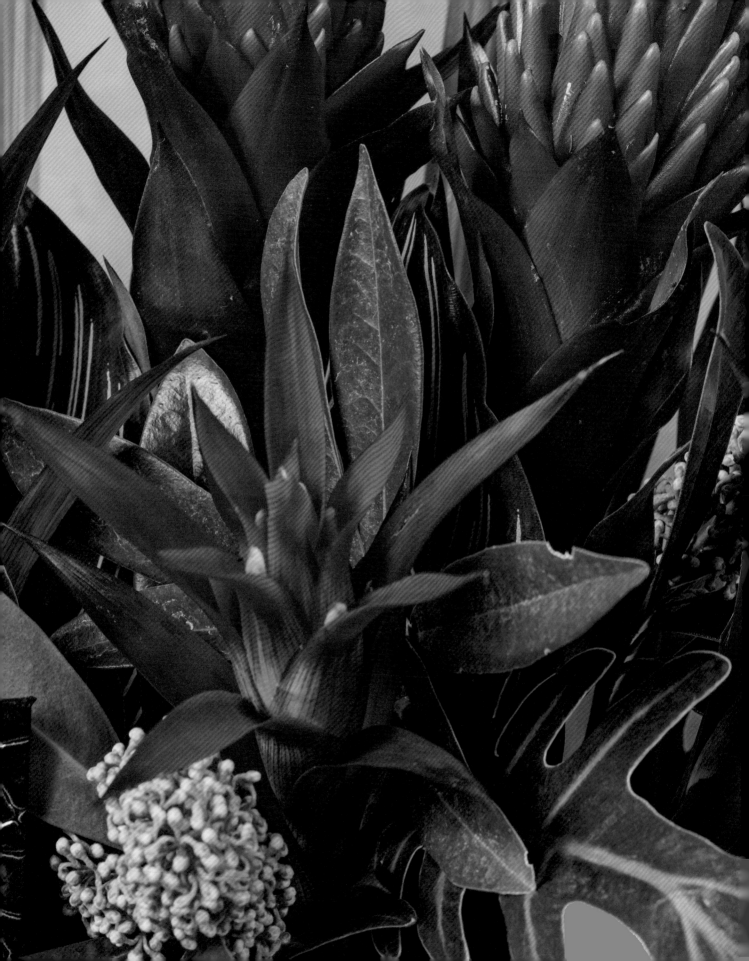

1

以兩種不同色澤材質的花器，
描繪出老師有教無類的辛勞。

2

將主要花材筆直安排，象徵作
為表率的標竿。

3

增加主要直立花材，同時展現
前後層次感。

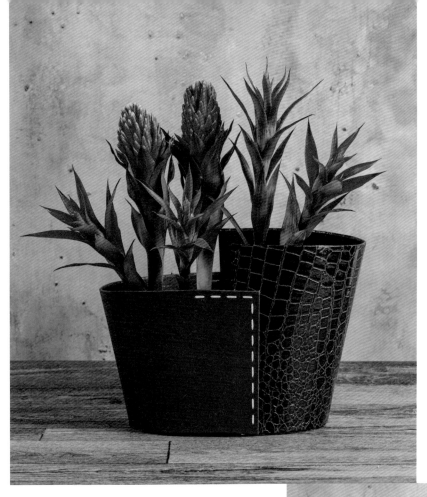

4

使用同樣對比色系的花材,以
向外角度展現躍動。

5

加上基礎綠材,固定左右兩側
根基。

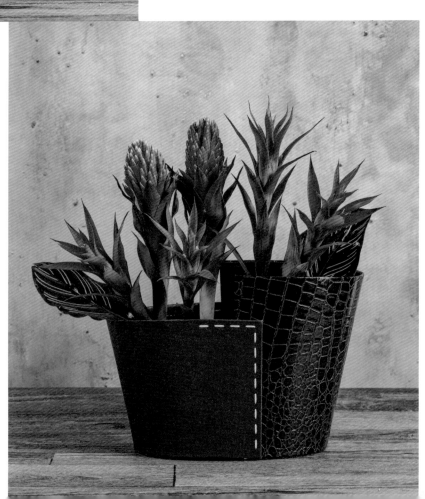

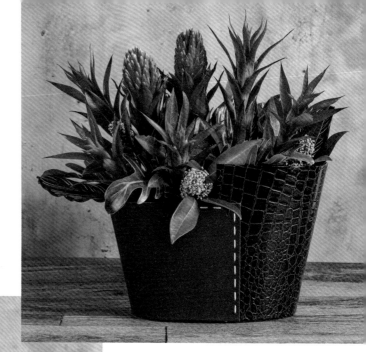

6

增添不同綠材完成打底，如同
桃李滿天下。

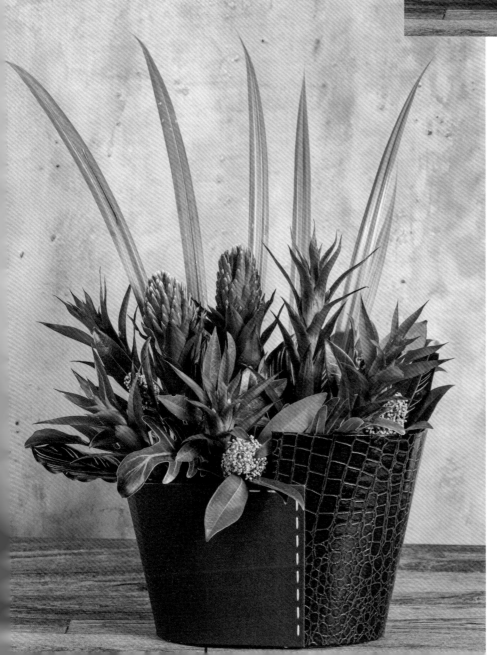

7

利用向上延伸的綠材，增添青
出於藍的意象。

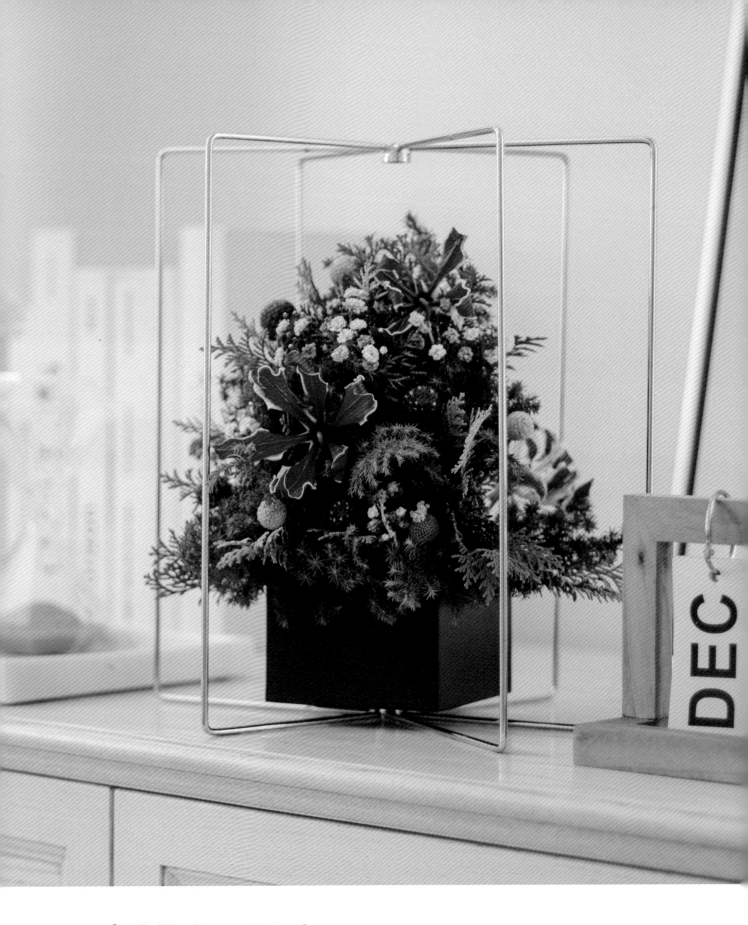

耶誕禮讚 *Christmas Praise*

每年最美的節日就是聖誕節，金色、紅色、綠色是聖誕主題裡面最重要的三個元素。

利用雪松跟黃金柏做出一顆迷你聖誕樹，再利用火焰百合示意成蝴蝶結，其他圓形果實的花材當作是聖誕裝飾，只要掌握這幾個原則，相信每個人都能創造出屬於自己風格的聖誕花藝。

> **花材**　火焰百合、千日紅、金杖花、滿天星、雪松、黃金扁柏

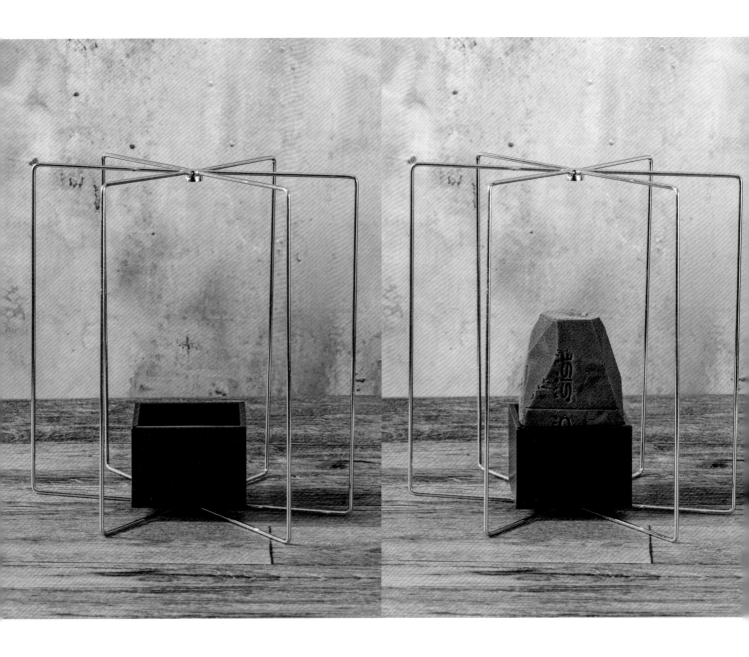

1

挑選形似禮物框架的花器，以
金色勾勒出佳節喜慶。

2

將海綿削成錐形，做為聖誕樹
的基底。

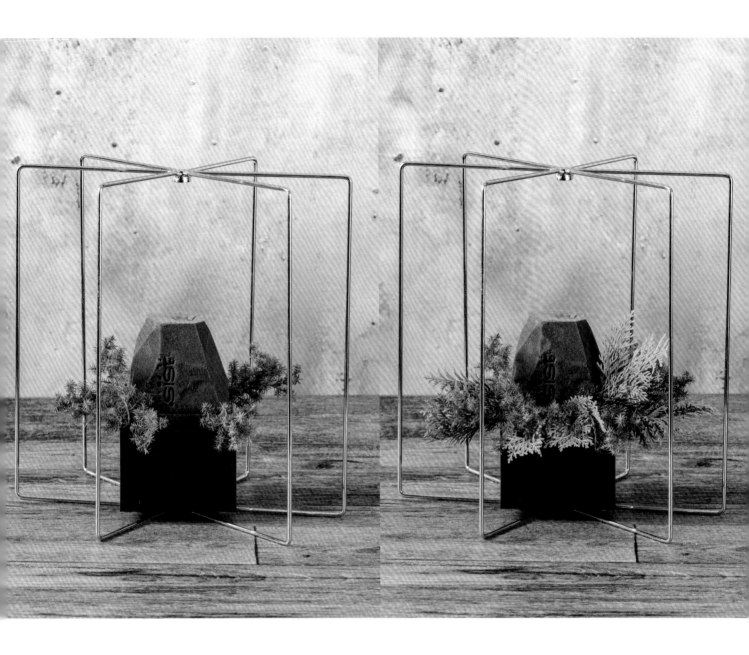

3

先以向外的角度展開，使用綠
材打好樹的底部。

4

利用不同種類的綠材，以顏色
差異做出層次。

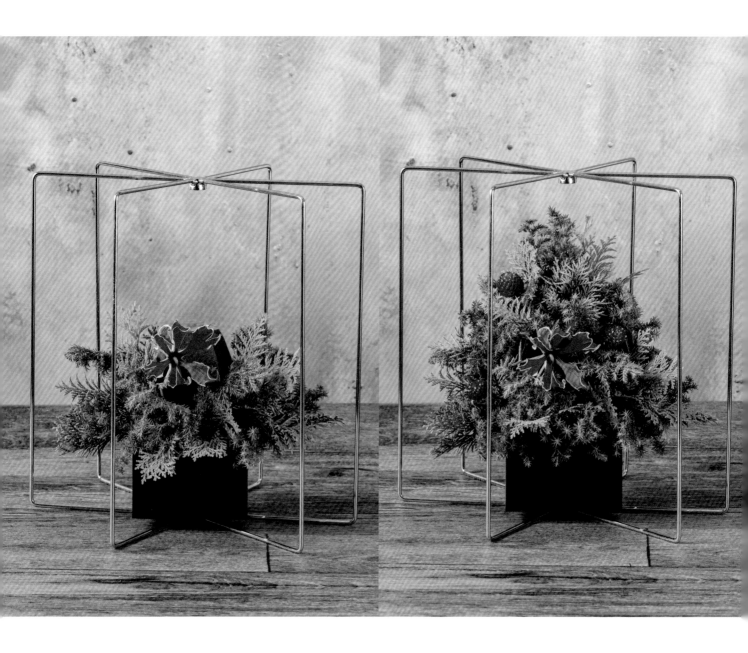

5

約一半的位置，加上重點花材
成為視覺亮點。

6

掌握下寬上窄的原則，做出整
株聖誕樹本體。

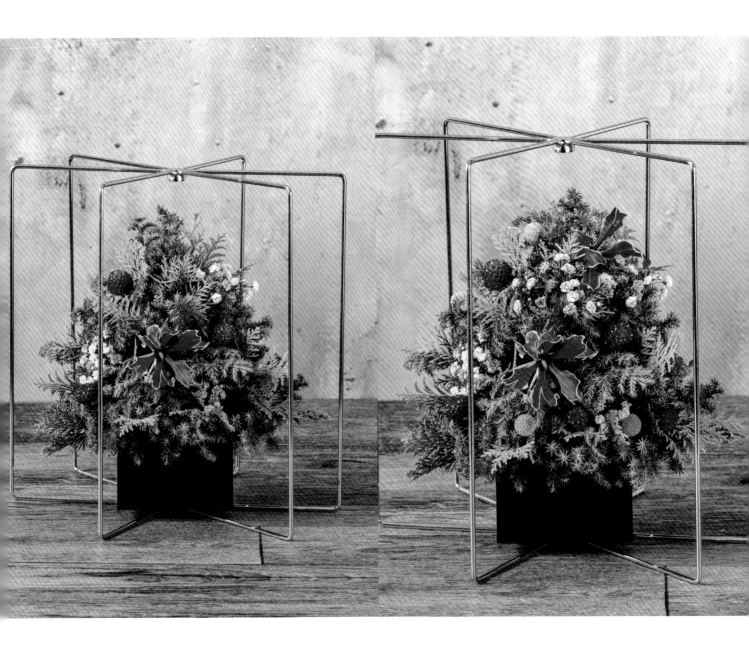

7

使用紅綠的對比色，巧妙作出
吊飾的節慶感。

8

最後點綴的小花材，如同在燈
火明滅間溫暖團聚。

3

CHAPTER

事·樂園

Decoration and Paradise

關於，花的風格運用

市場上有各種不同流派的花藝風格，不管是哪種，終究都在追求「美」。

我擅長的混搭風格是來自本身整體造型上的經驗累積，所以從花材上的運用，綠葉的插法甚至花器的配搭等，我經常會有連我自己都想不到的組合，這種意外的驚喜反倒成為我某種風格的定調，我個人還蠻樂在其中，因為不按牌理出牌的插花法，才能真正讓花藝活出自己的生命能量。

所以有時候我開玩笑說：不是我在插花，是花告訴我它想去哪裡。

有時候放掉一些比例曲線，有時忽略一些花語故事，你會發現原來世界是如此美好，原來海闊天空就是這種感覺，還有原來當初愛花的心就是這麼單純。

花藝不應「只有」一個樣子，應該要有「你」的樣子。

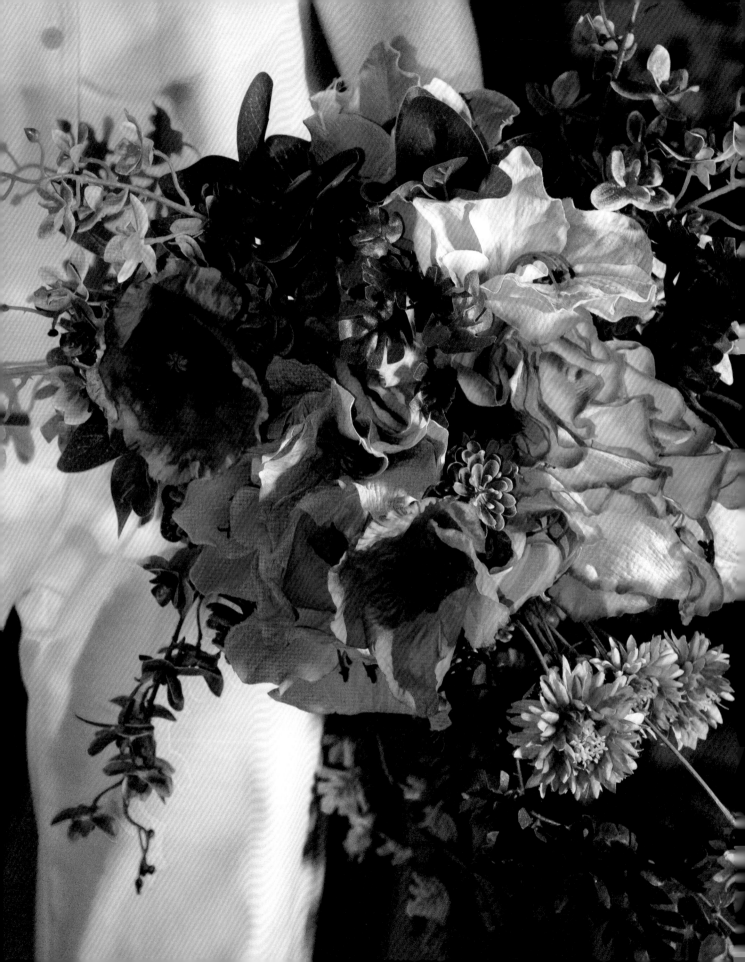

綻放幸福的場景
Bloom Into Happiness

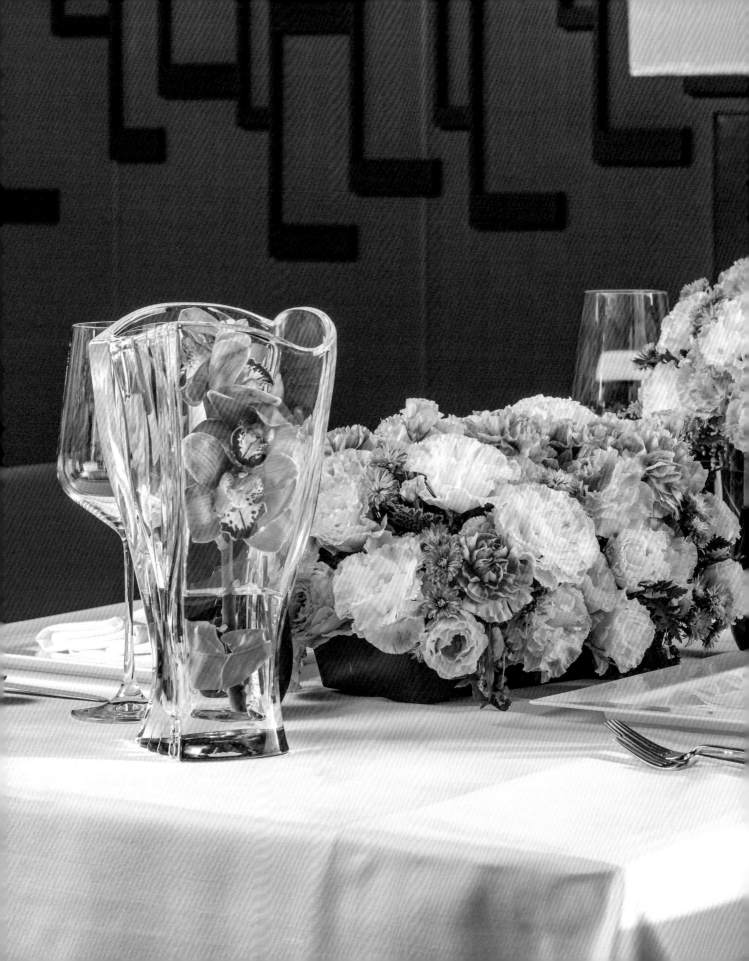

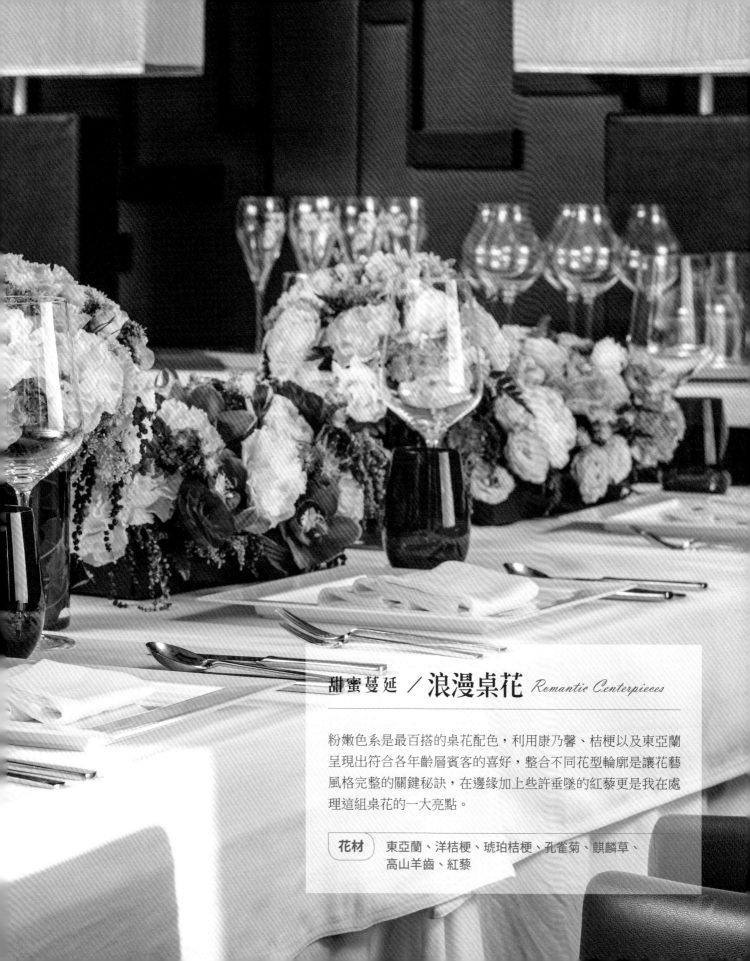

甜蜜蔓延 ／ 浪漫桌花 *Romantic Centerpieces*

粉嫩色系是最百搭的桌花配色，利用康乃馨、桔梗以及東亞蘭
呈現出符合各年齡層賓客的喜好，整合不同花型輪廓是讓花藝
風格完整的關鍵秘訣，在邊緣加上些許垂墜的紅藜更是我在處
理這組桌花的一大亮點。

> **花材** 東亞蘭、洋桔梗、琥珀桔梗、孔雀菊、麒麟草、
> 高山羊齒、紅藜

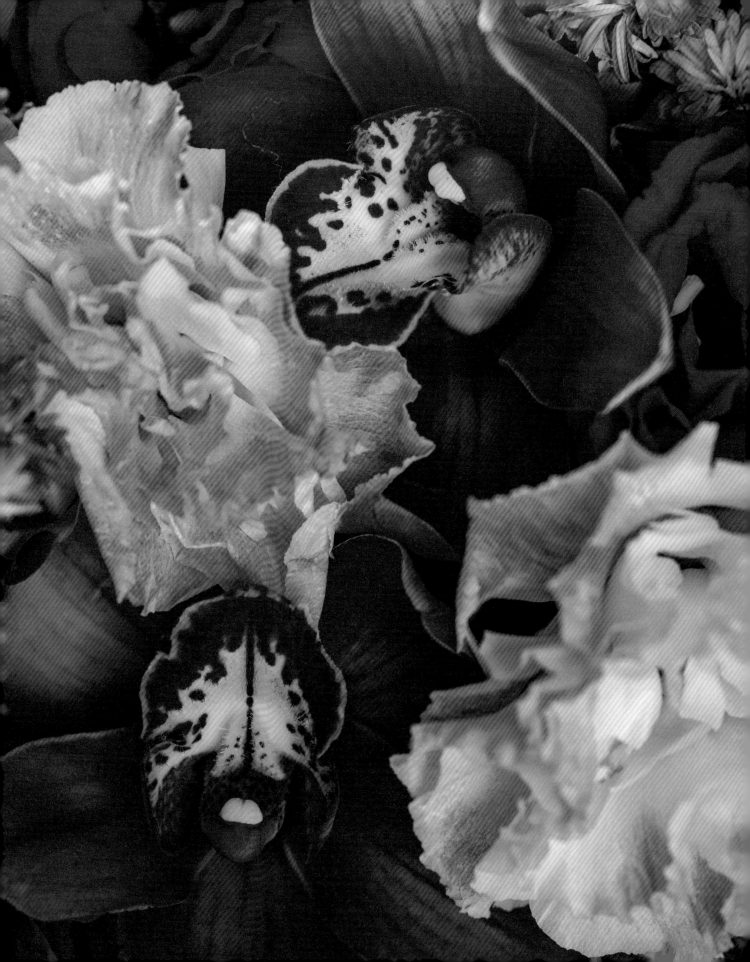

1

首先局部分散插上葉材打底，建議選擇會向外延伸的葉材為主，因為這樣不但能讓桌花視覺面積放大，更能讓整體風格看起來更大器。

2

接著先插上淺色花材，因為這就像化妝要先上底妝一樣，因為唯有完美無瑕的底妝才能畫出漂亮的彩妝。

3

選擇對比色系的花材做搭配，因為透過顏色差異對比的方式也能讓整體花藝視覺放大，這是一種很微妙的小技巧。

4 接下來要選用同色系，但卻不能是同種花型的花材來交錯擺放，以
一種主花規格來插，這樣自然就會有視覺聚焦的效果。

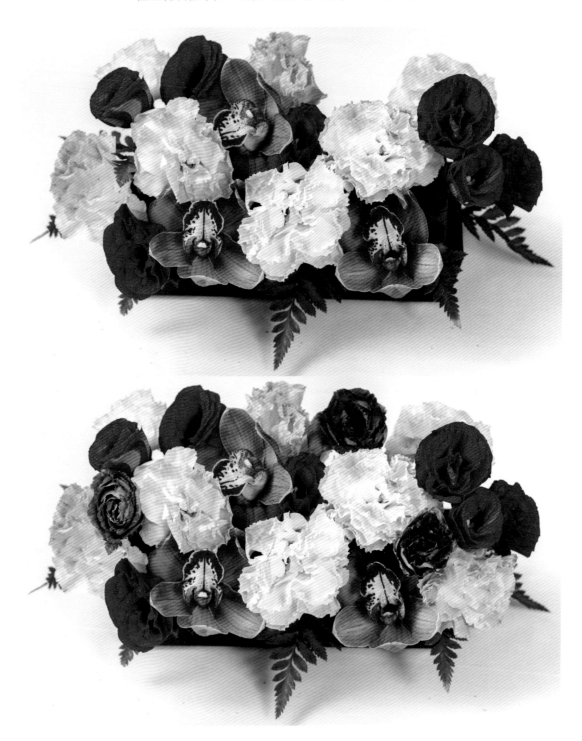

5 另外，我會再插幾朵同樣種類但色系
偏中間色調來平衡整體色感。

<u>6</u> 搭配一些小配花，利用冷暖色系的變
化來讓大家有眼睛一亮的驚喜感。

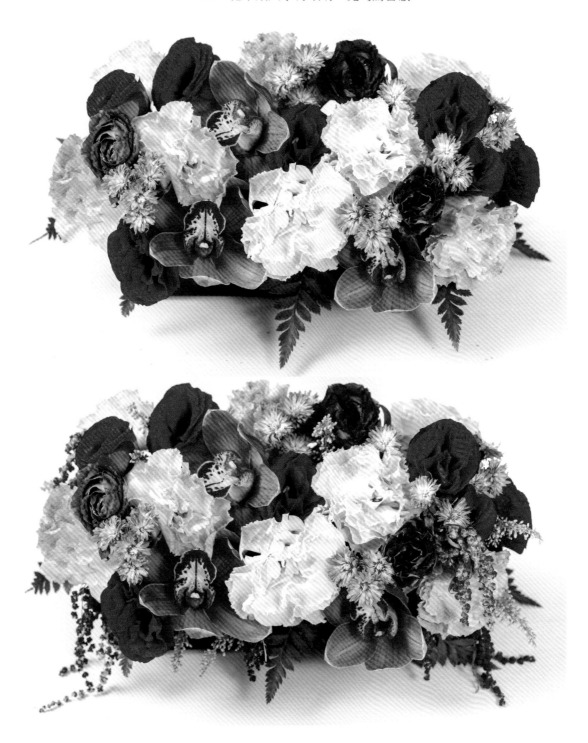

<u>7</u> 最後再加上有別於原先打底的葉材，
讓綠葉部分也能有層次效果。

手繫幸福 ╱ **新娘捧花** *Hand Tied Bridal Bouquets*

人造花

適合場景╱婚紗照

優點 視覺感強烈，花形、色澤不受先天條件及環境的影響，
能永久展現花朵綻放與美麗的樣貌，適合拍照時使用。

缺點 花朵長相及顏色制式，缺乏生命力，品質較不好的人造
花容易有脫線或塑膠感的情況。

（**花材**） 玫瑰、康乃馨、加納利、尤加利、銀葉菊

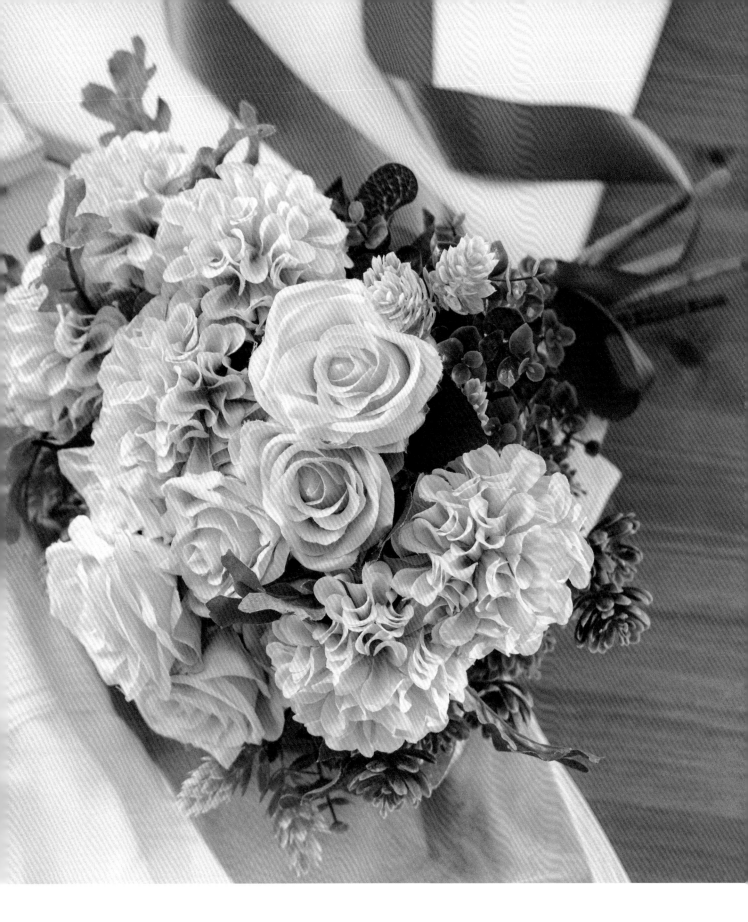

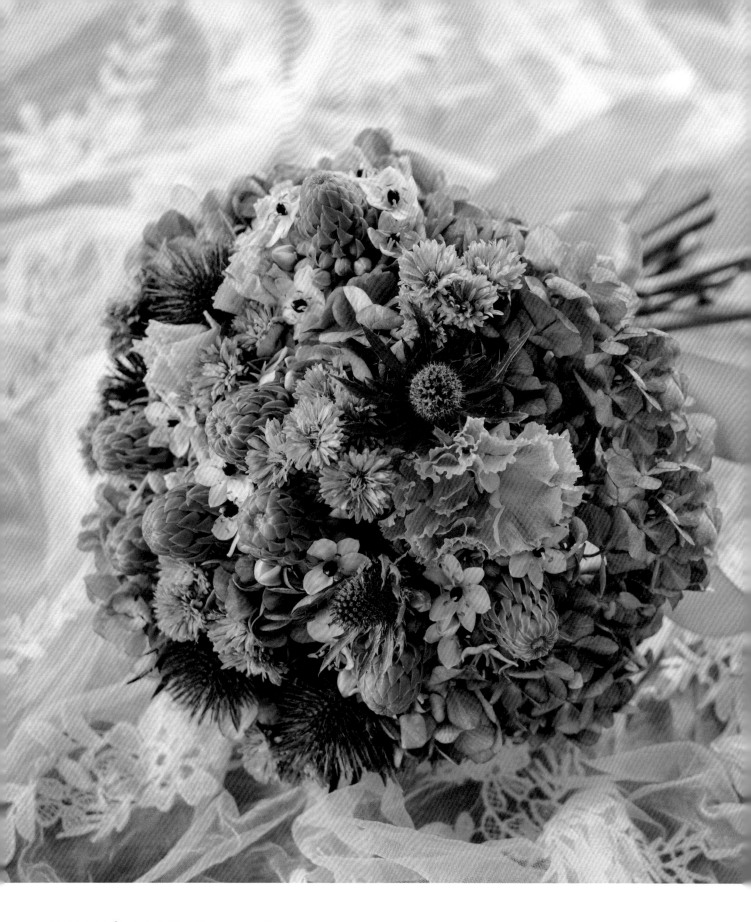

鮮花

優點　鮮花獨有的蓬勃生氣是難以言表的：不論色澤、形狀或
香氣，適合近距離觀賞與贈與他人用。

缺點　具有時間性，否則容易因失水而導致花朵萎爛，且鮮花
脆弱需細心呵護，更要注意花瓣磨傷或折損。

花材　繡球、伯利恆之星、海膽紫薊、洋桔梗、孔雀菊

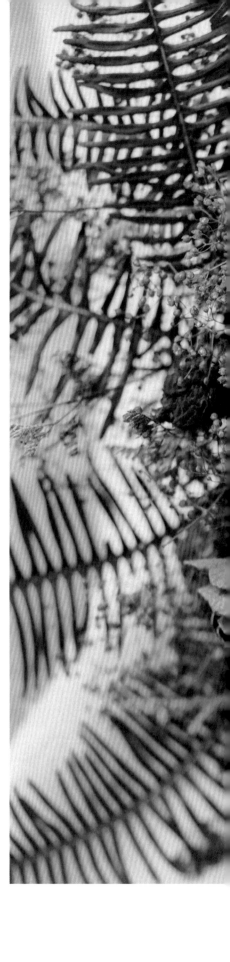

乾燥花

適合場景／婚禮、婚紗照

優點 因應現代乾燥技法日新月異,使得讓花材原有的顏色與花形被完美地保留下來,不再只是復古氣息的灰階色調,既能保存又具花草的自然氣息。

缺點 容易受潮而發霉是乾燥花最主要的致命傷,也不能放在陽光直射處,會使乾燥花脆化、掉落。

 索拉花、星辰、木滿天星、卡斯比亞、尤加利、芒萁

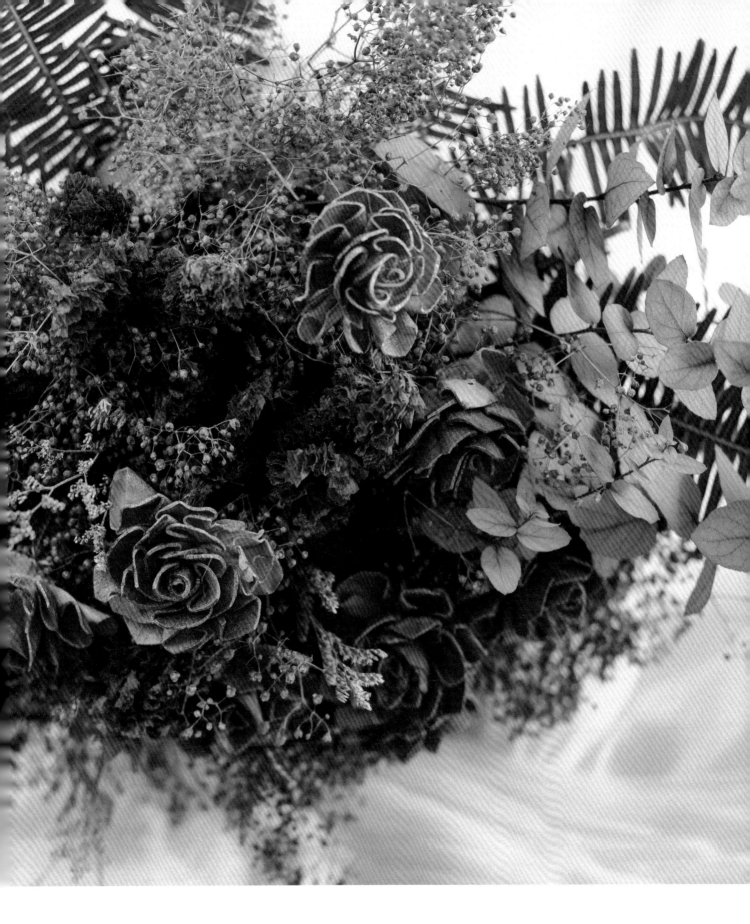

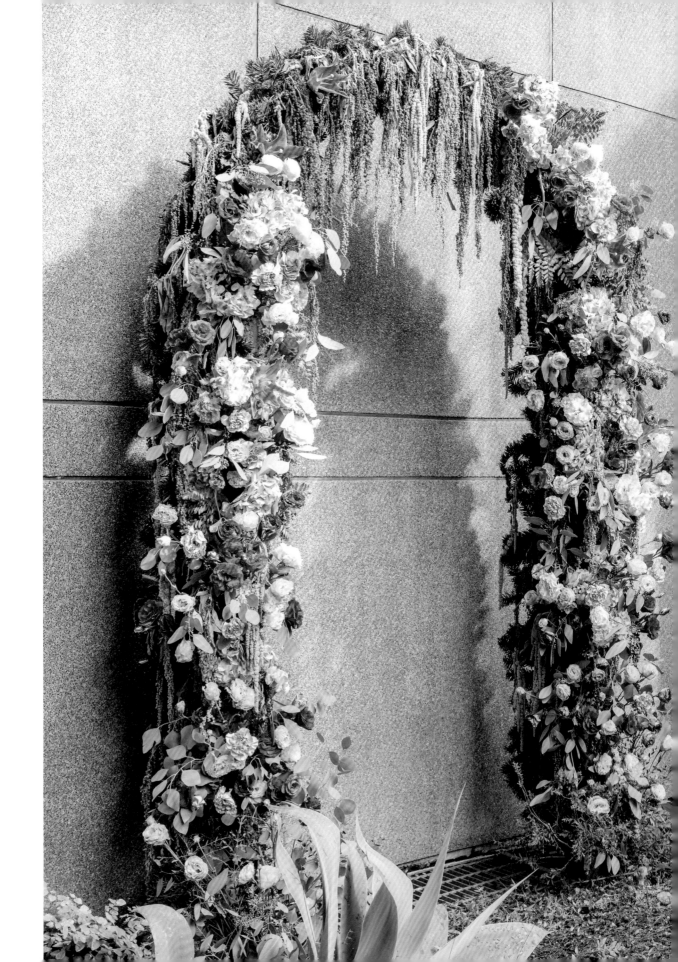

見證愛情／**婚禮拱門**
Rainbow Wedding Arch

這幾年婚禮花藝的基本款就是拱門造型，但也因為是基本款，
所以常常一翻兩瞪眼就能看出是否吻合婚禮的主題風格，拱門
造型本身充滿夢幻感，所以配搭花藝的時候有幾個重點，第一
要有層次組合，第二要有垂墜感，當然花材色系能越單純就越
好，但我個人建議要避免使用過多白色或粉色系，因為這些顏
色往往會跟新人婚紗禮服的色系重疊，反而無法達到幫襯婚禮
的效果。

花材　香水百合、古典繡球、美國大康乃馨、琥珀桔梗、
　　　　洋桔梗、多色紅藜、尤加利、高山羊齒

1 三種以上的不同花型可以創造
出更豐富的畫面。

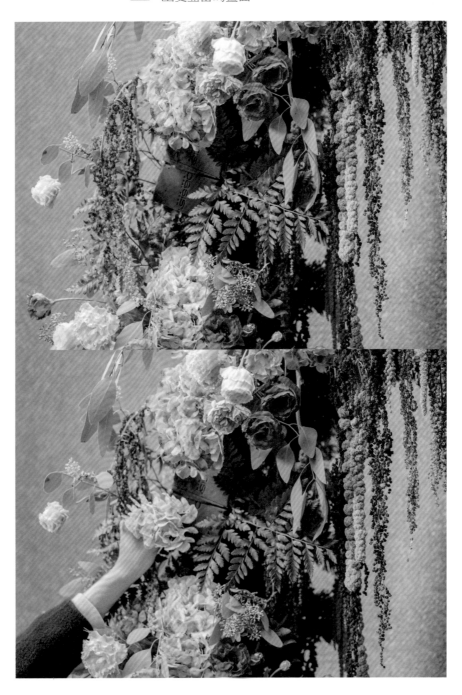

2 先以大面積的花材為主，像繡
球就是很好的選擇。

3 　接著，可以選擇跟繡球同色系的桔梗，就
　　能創造出漂亮的層次。

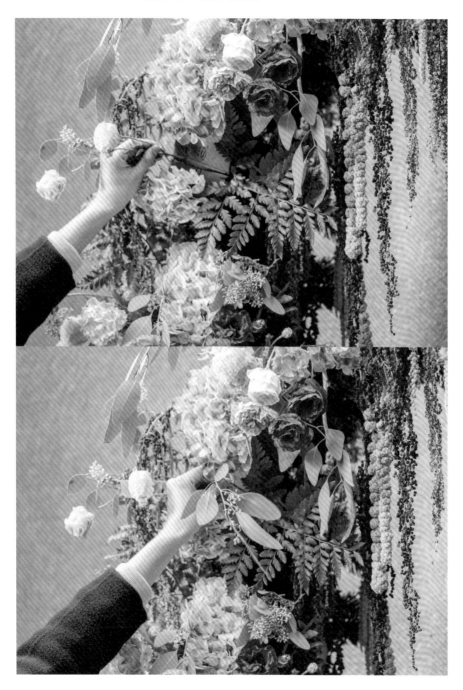

4 　不同款式的尤加利很適合拉線條，自然垂
　　放的效果更能呈現出景深感。

5 接下來，可搭配康乃馨，因為康乃馨具
有獨特的優雅感，很適合婚禮使用。

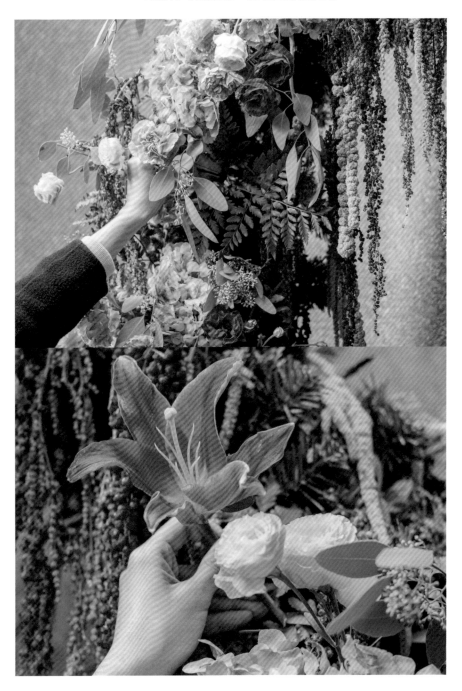

6 最後，利用綻放花型在拱門不同區塊增
加亮點。

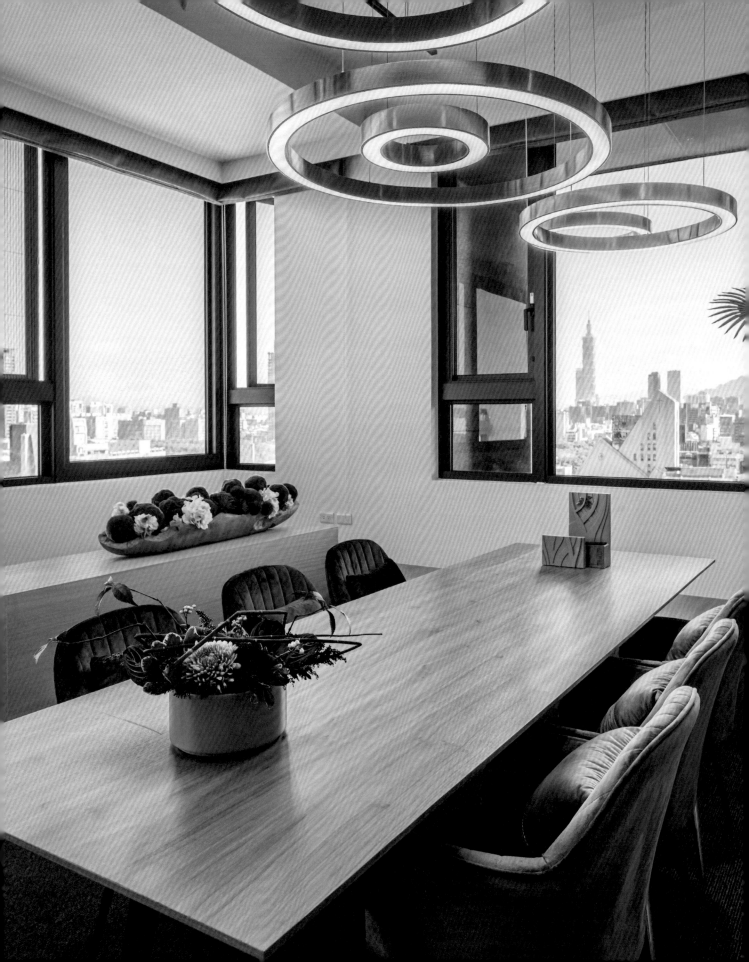

商事美學
Enhance Office Ambience
With Flowers

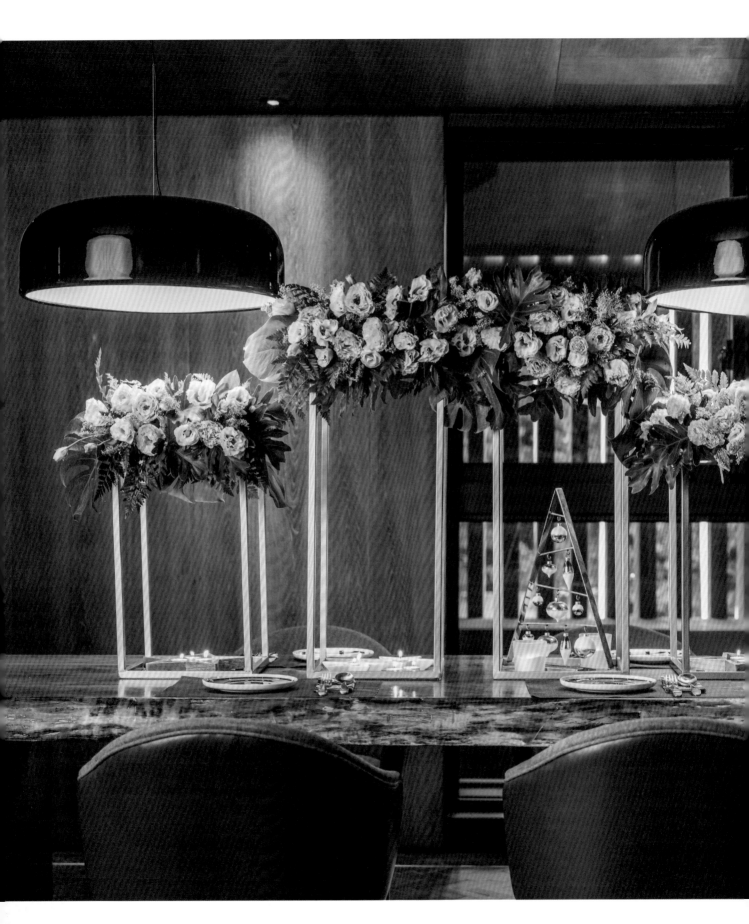

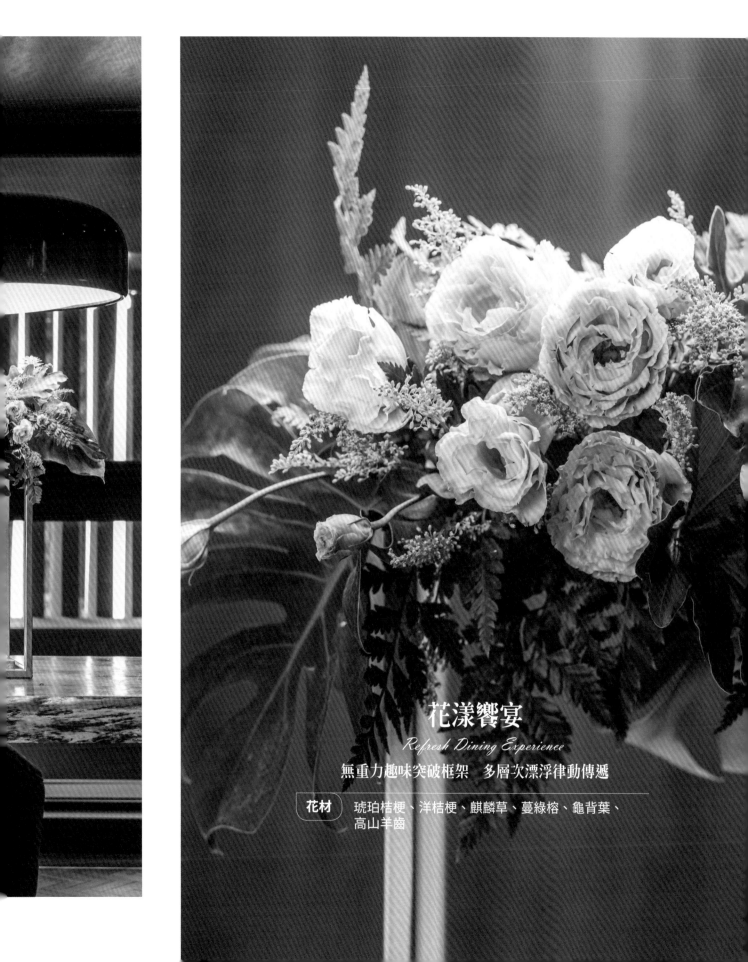

花漾饗宴
Refresh Dining Experience

無重力趣味突破框架　多層次漂浮律動傳遞

花材　琥珀桔梗、洋桔梗、麒麟草、蔓綠榕、龜背葉、
高山羊齒

1

選擇兩種不同形狀的葉材在側
邊打底。

2

左右兩邊可穿插不同的插法。

3

不同角度擺放能讓打底變得更豐富。

4

接下來選擇綠桔梗來延續打底的視覺感。

5

採用不同尺寸大小的桔梗能讓
整體視覺放大。

6

穿插放上麒麟草，就可馬上讓
一片綠中帶出層次。

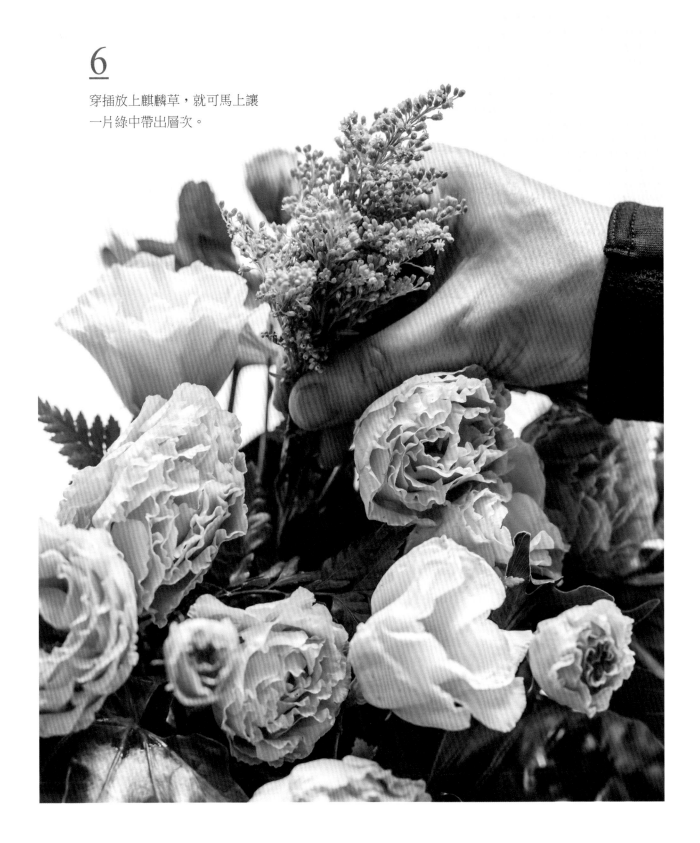

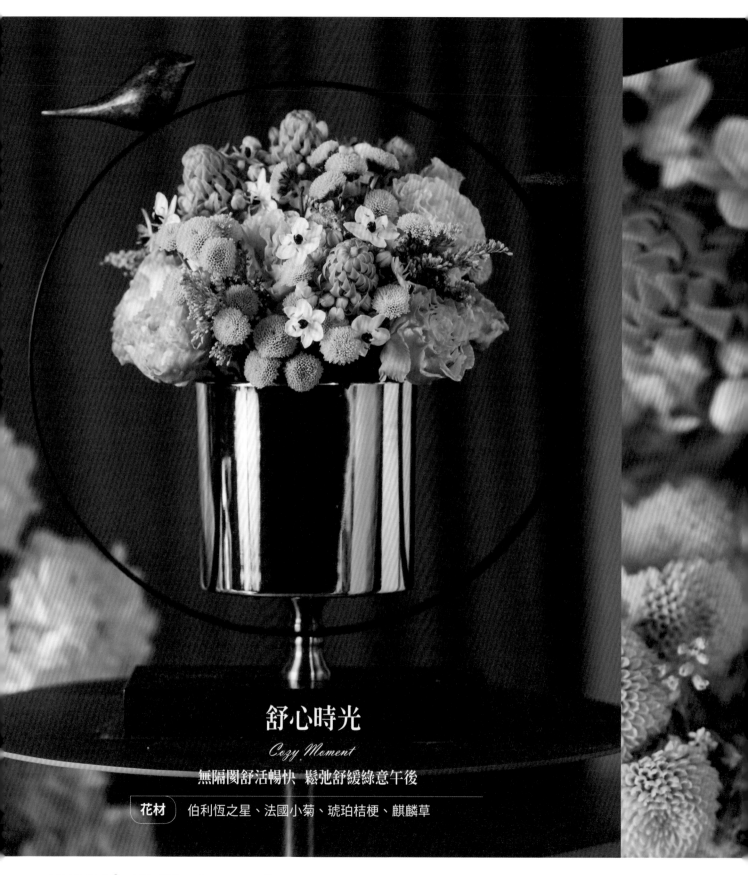

舒心時光

Cozy Moment

無隔閡舒活暢快 鬆弛舒緩綠意午後

花材 伯利恆之星、法國小菊、琥珀桔梗、麒麟草

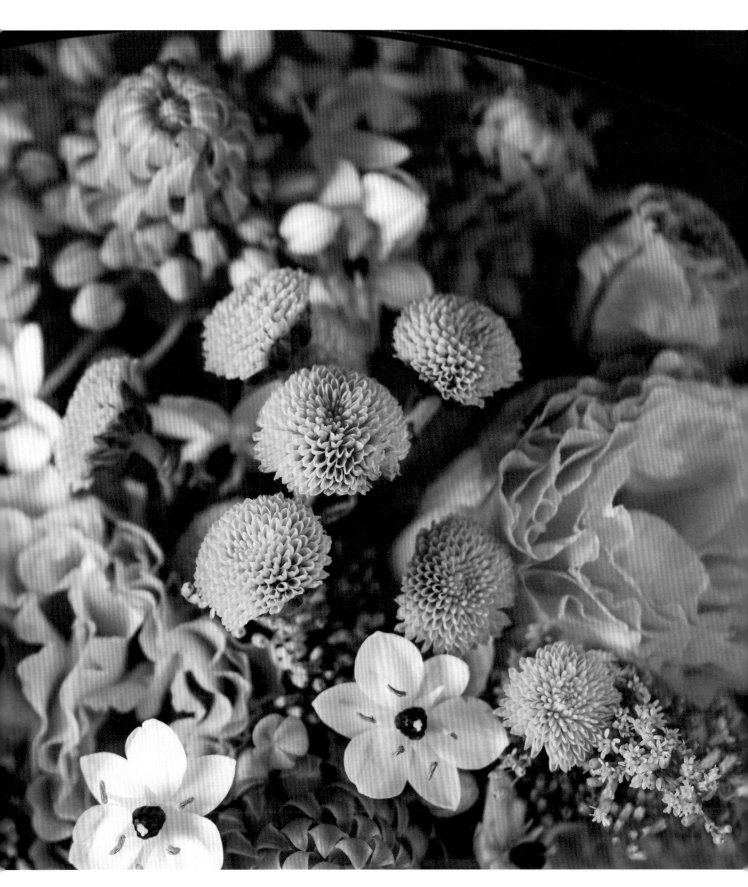

$\underline{1}$

先從比較小的花材開始插。

$\underline{2}$

接下來插上花型明顯的花材。

$\underline{3}$

不同層次的綠可以讓作品看起來更大方。

$\underline{4}$

確定好正面位置，讓花型可以精準表現出表情。

<u>5</u>

高低層次很重要，因為可以達
到吸睛的效果。

<u>6</u>

放置不同深淺的綠材，讓景深
更加明顯。

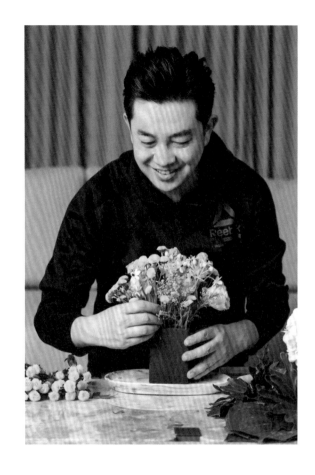

7

記得不同角度都要確實安排，
因為商業空間都是靈活的。

8

特別提醒，在四個切面點要有
不同突起的花材，這樣才能讓
整體重點明顯。

會議桌的花草學

Conference Table Decor

不規則對比激盪撞擊　完美維持絕佳雙贏平衡

(花材) 台灣大金菊、綠石竹、千兩、木賊、秋海棠葉、
麒麟草、孔雀竹芋

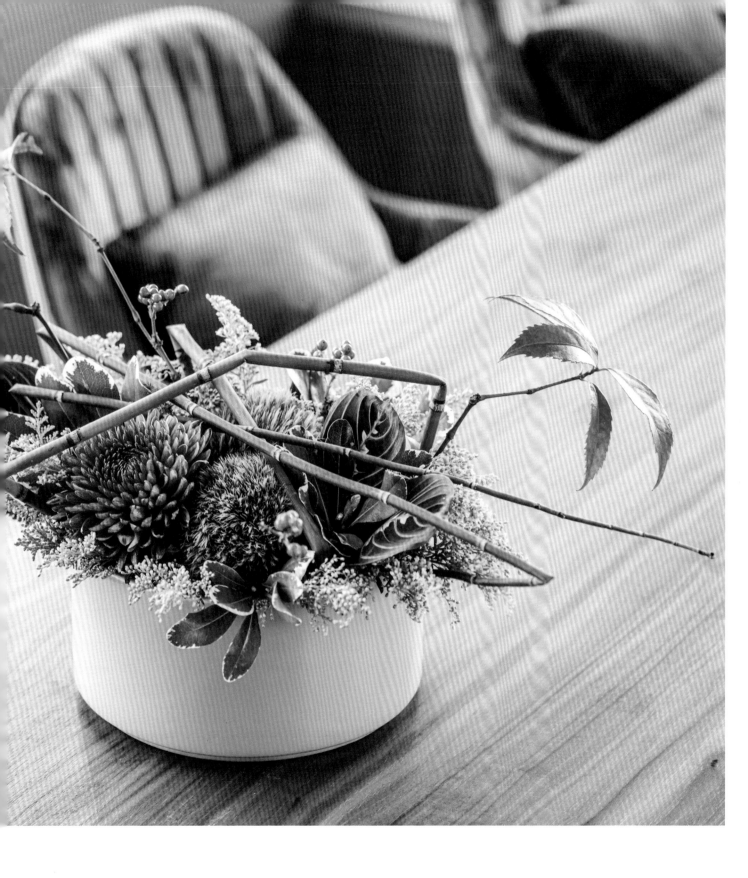

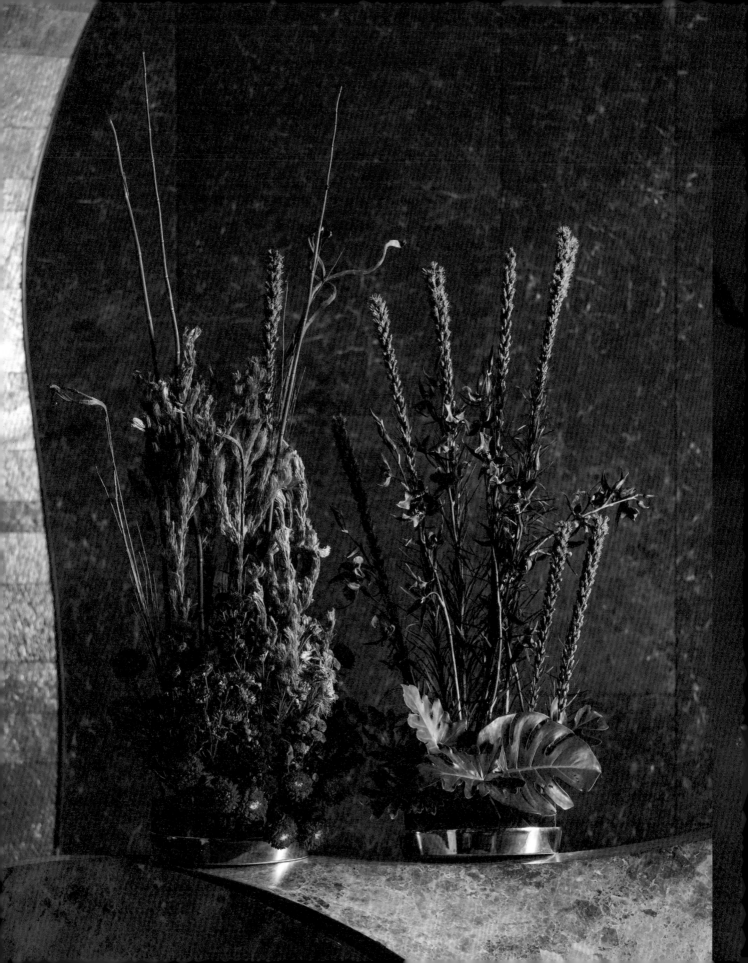

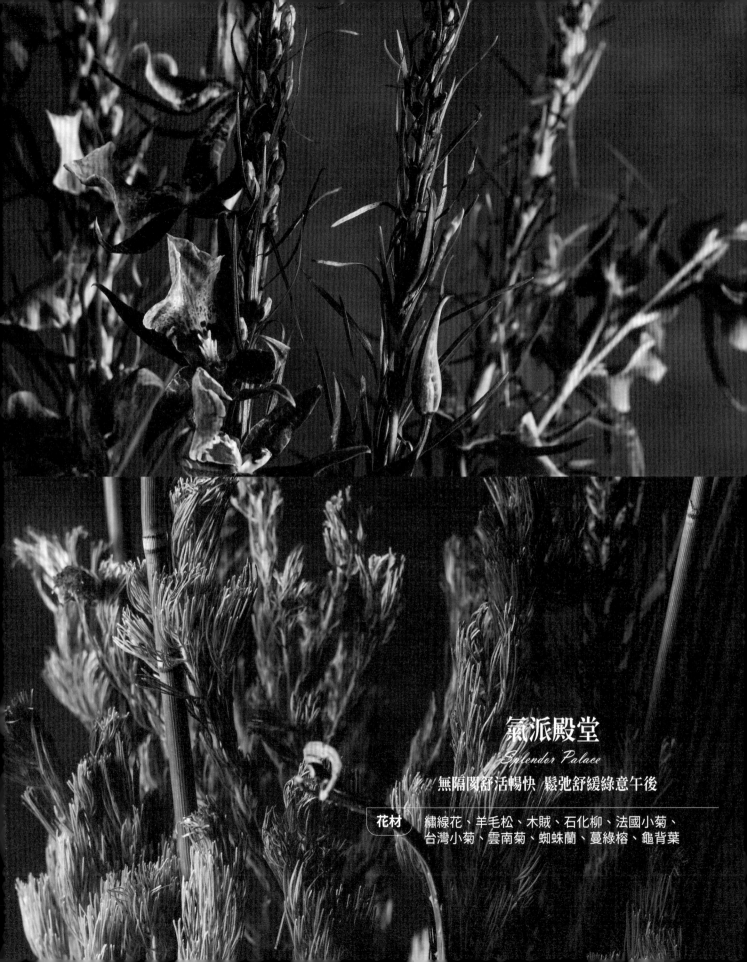

氣派殿堂
Splendor Palace

無隔閡舒活暢快 鬆弛舒緩綠意午後

花材 | 繡線花、羊毛松、木賊、石化柳、法國小菊、
台灣小菊、雲南菊、蜘蛛蘭、蔓綠榕、龜背葉

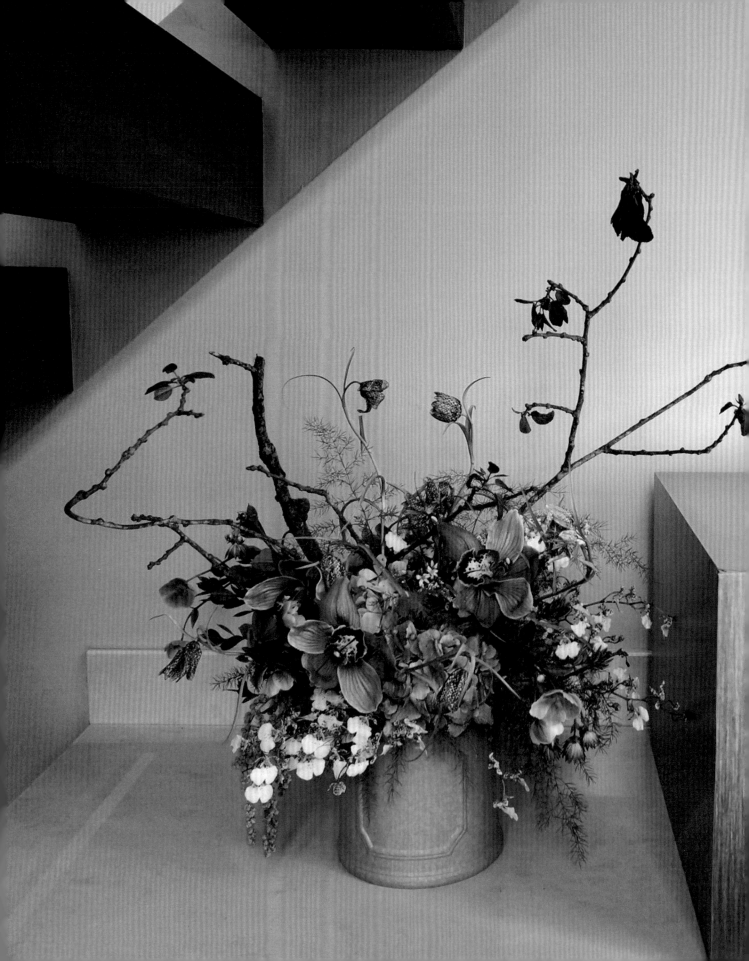

居家風格
Home Style

北歐極簡
Scandinavian Minimalism

傳說中，能看見極光的人，就能得到勇氣和幸福。

相信每個人的人生清單裡，一定有追極光這件事，在漫長的冬夜等著稍縱即逝的絢爛光影，各種元素分子不斷重組碰撞又翻轉；來臨時，雖然僅是瞬間片刻的感動，停留在腦海中，卻具有非凡的意義，描繪著困難且珍貴的夢想和實踐。

〔花材〕 伯利恆之星、鳶尾花、細葉星點木、綠火龍果、蔓綠榕

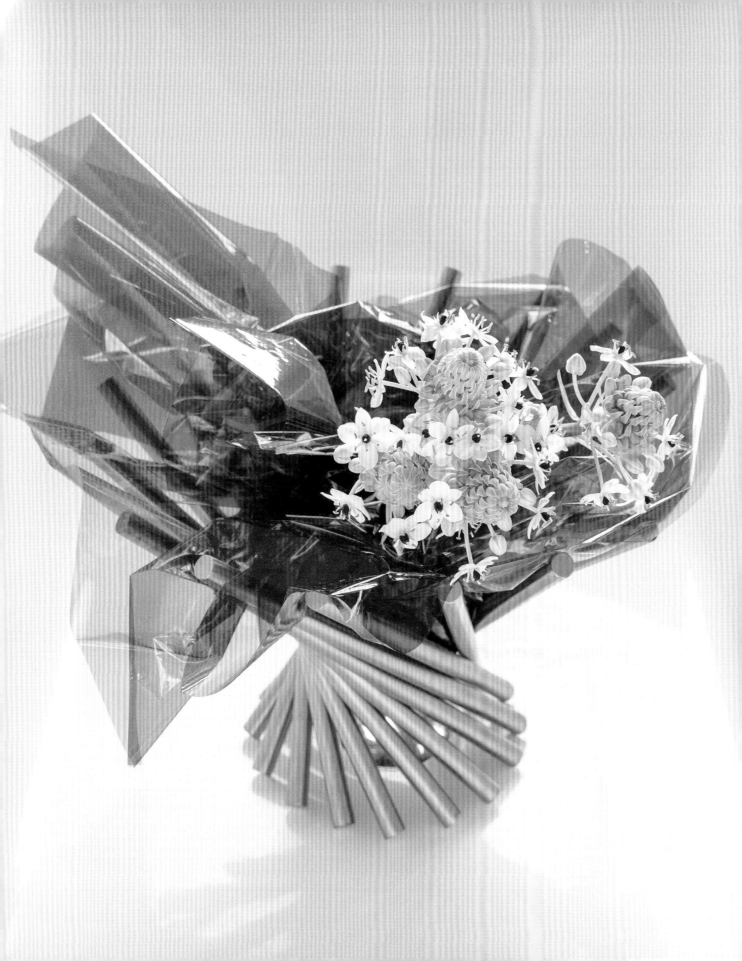

1

首先，可準備一個平常使用的
水杯或透明容器。

2

選擇三張不同顏色的玻璃紙，
疊色創造出極光效果。

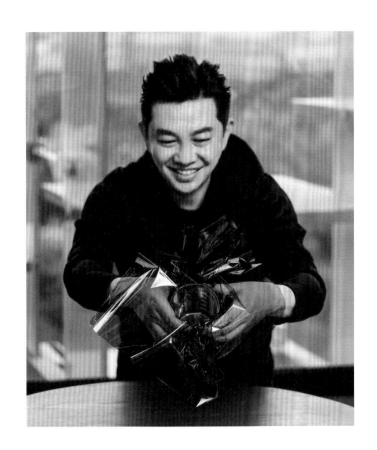

3

第一張可用相對與水杯最接近
的顏色來打底。

4

第二張放上暖色調的來中和整體色調。

5

接著，把瓶口位置的玻璃紙揉捏成不規則形。

<u>6</u>

最後拉出線條，示意為天空裡
閃耀不一的五彩極光。

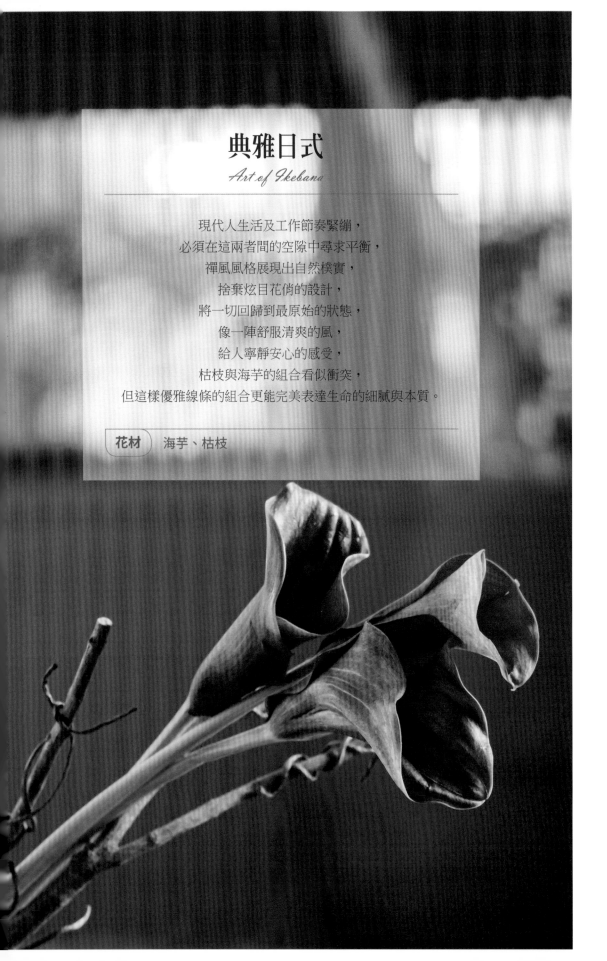

典雅日式
Art of Ikebana

現代人生活及工作節奏緊繃，
必須在這兩者間的空隙中尋求平衡，
禪風風格展現出自然樸實，
捨棄炫目花俏的設計，
將一切回歸到最原始的狀態，
像一陣舒服清爽的風，
給人寧靜安心的感受，
枯枝與海芋的組合看似衝突，
但這樣優雅線條的組合更能完美表達生命的細膩與本質。

花材　海芋、枯枝

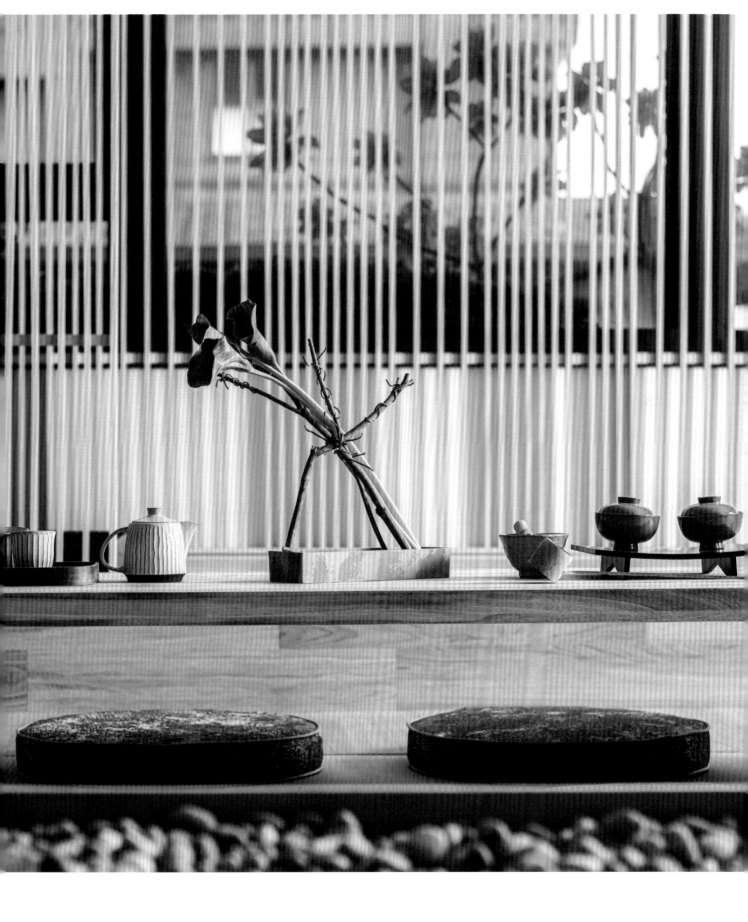

1

利用樹枝在花器底部排列出日
式風格線條。

2

交叉綑綁樹枝做出立體支架。

3

沿著樹枝纏繞出不規則的線條
延伸感。

4

在海芋莖部加入鐵絲，就可自
由折出想要的輪廓。

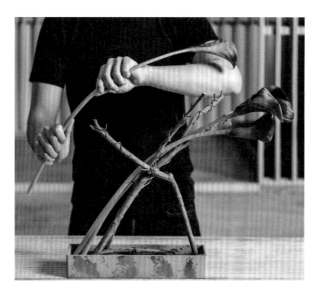

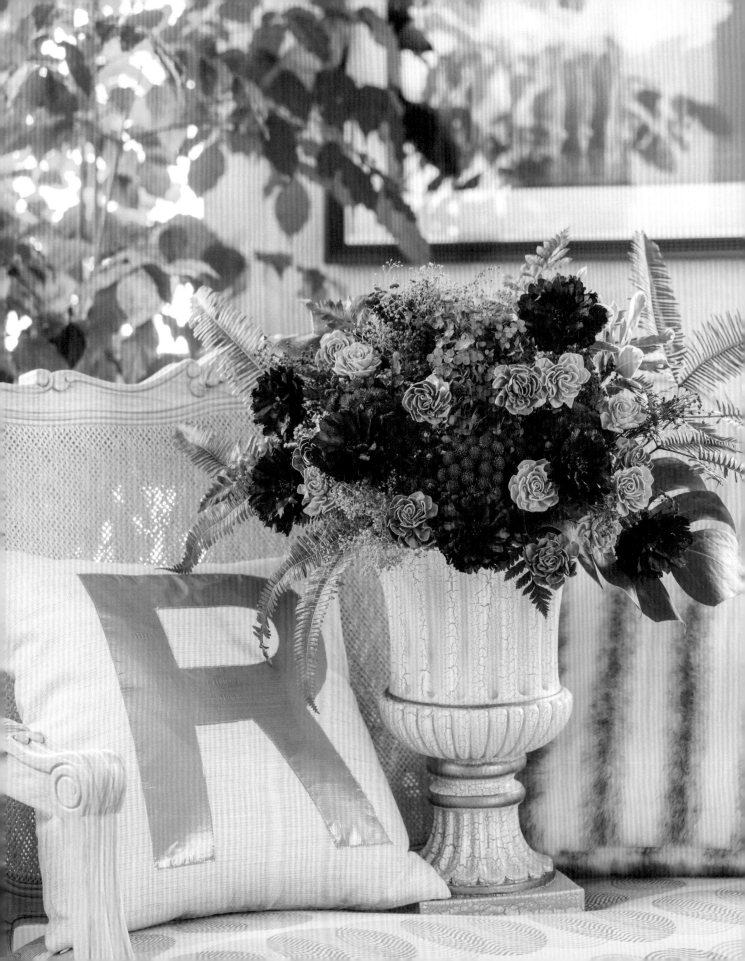

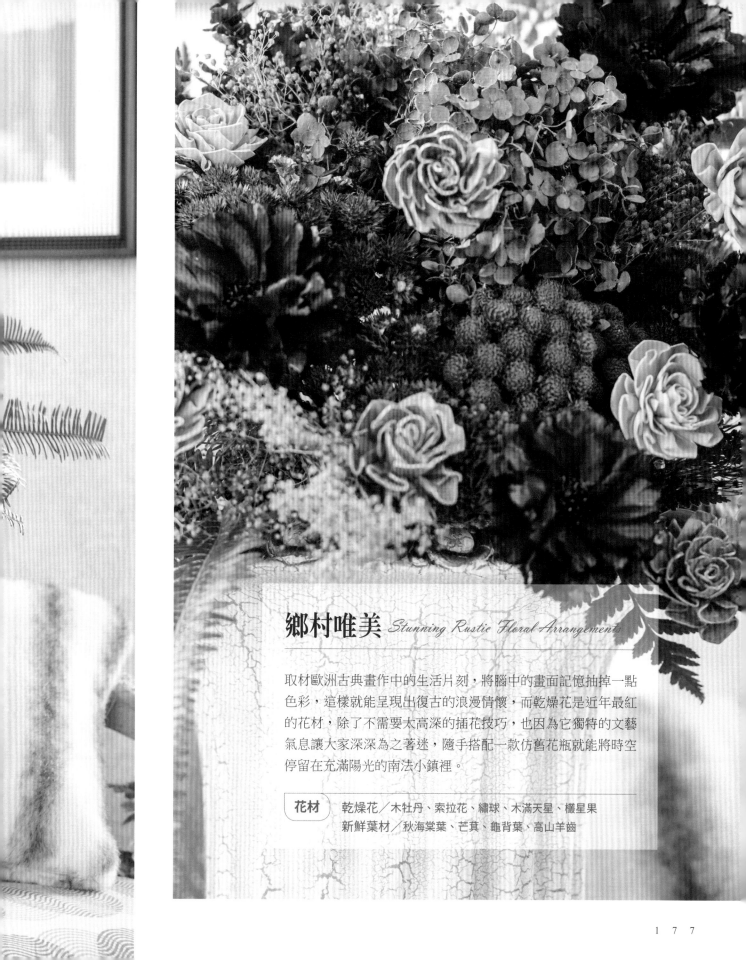

鄉村唯美 *Stunning Rustic Floral Arrangements*

取材歐洲古典畫作中的生活片刻，將腦中的畫面記憶抽掉一點
色彩，這樣就能呈現出復古的浪漫情懷，而乾燥花是近年最紅
的花材，除了不需要太高深的插花技巧，也因為它獨特的文藝
氣息讓大家深深為之著迷，隨手搭配一款仿舊花瓶就能將時空
停留在充滿陽光的南法小鎮裡。

花材 乾燥花／木牡丹、索拉花、繡球、木滿天星、欖星果
新鮮葉材／秋海棠葉、芒萁、龜背葉、高山羊齒

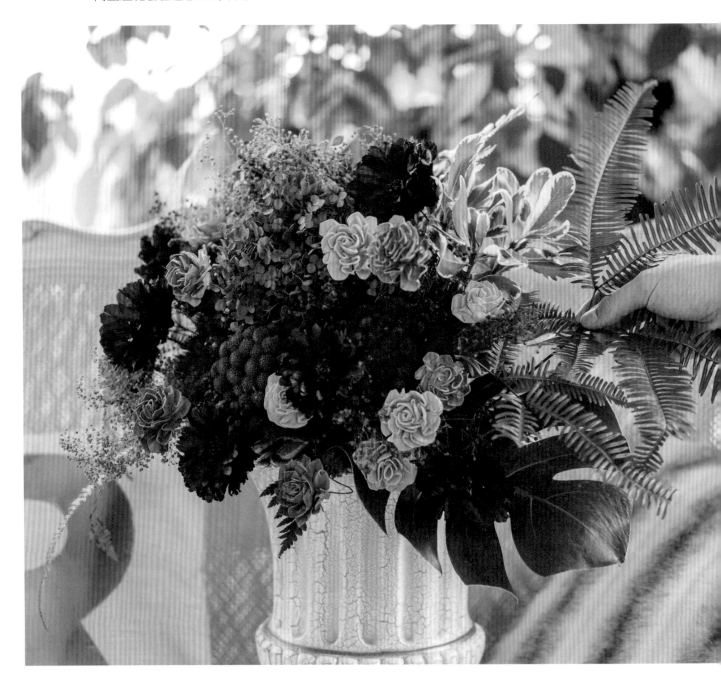

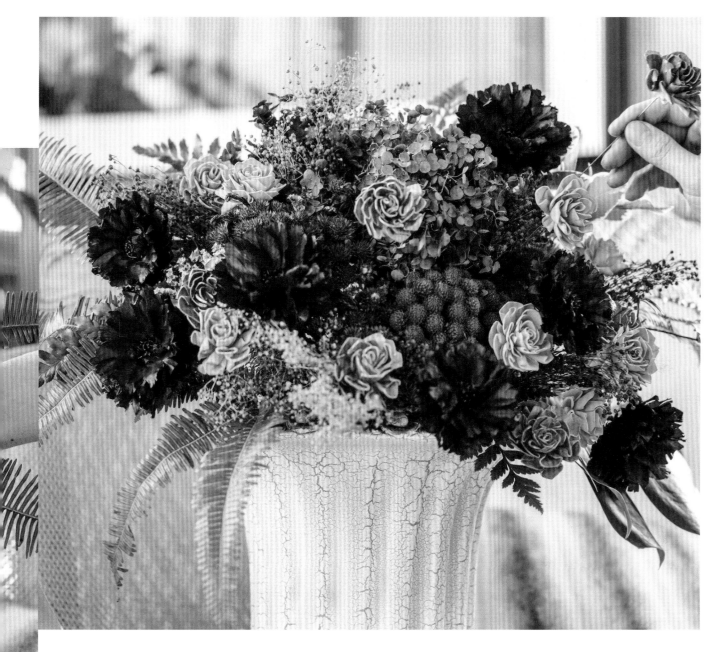

| TIPS 2 | 採用高高低低或是前前後後的插法可讓乾燥花看起來更有生命力，同時也能讓不同尺寸的花材得到視覺的平衡。

美式懷舊風情

Nostalgia and American Dream

每隔幾年都會捲土重來的復古風潮,不同年代的重點流行,在在成為最不敗的經典元素!挑選帶有懷舊色系的花材組合,以整體花藝豐富感展現當代實用主義風格,呈現出五○、六○年代的美式情懷,瞬間穿越空間與時間,沉浸於時光倒流的美式復古氛圍。

(花材) 鳶尾花、玫瑰、繡球、綠火龍果、重瓣洋桔梗

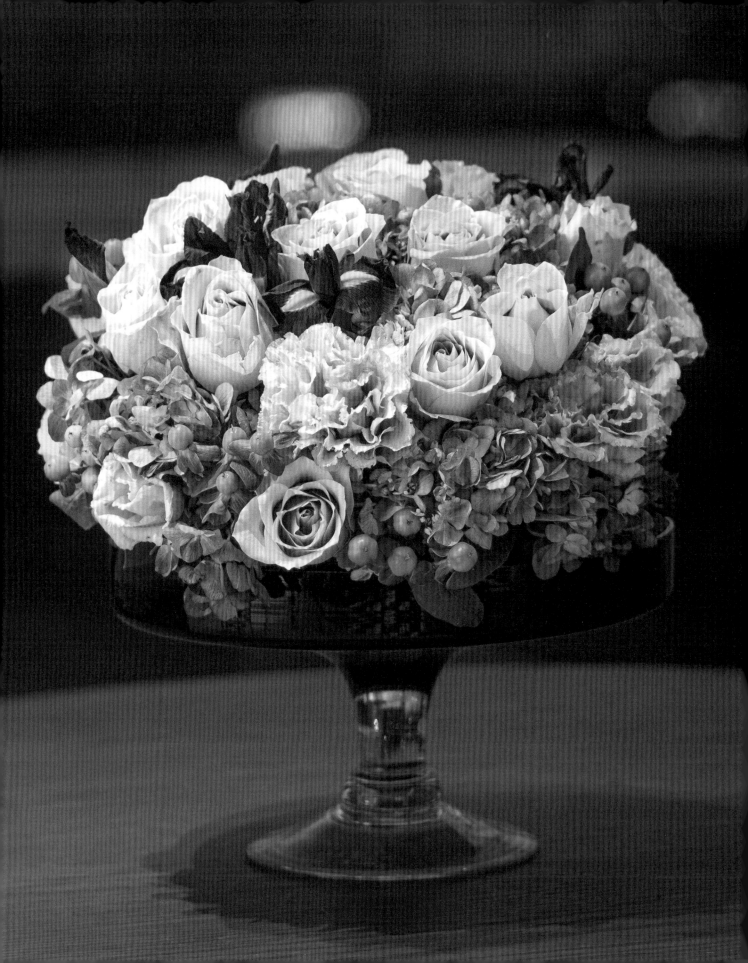

CHAPTER 3 ／事・樂園　*Decoration and Paradise*

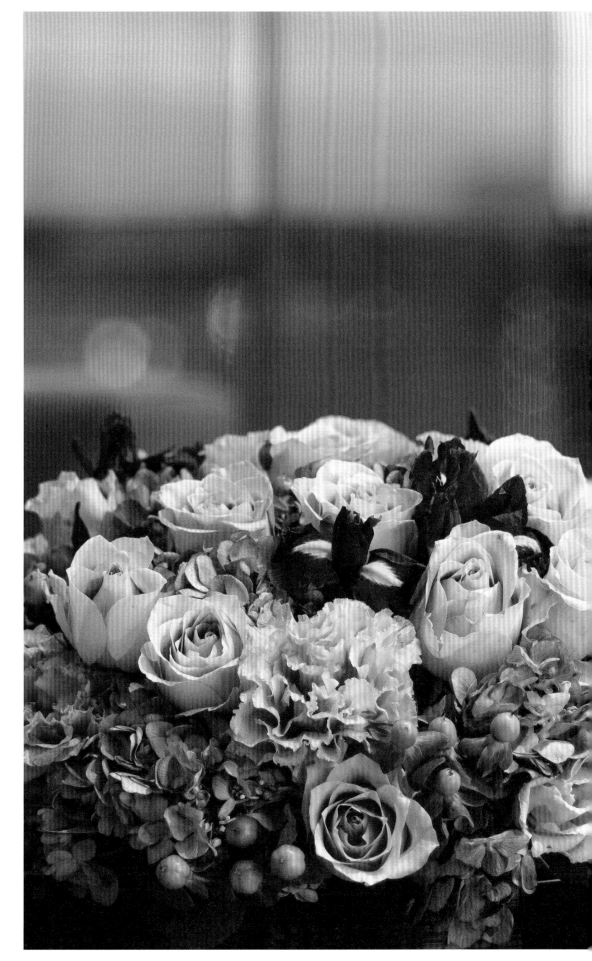

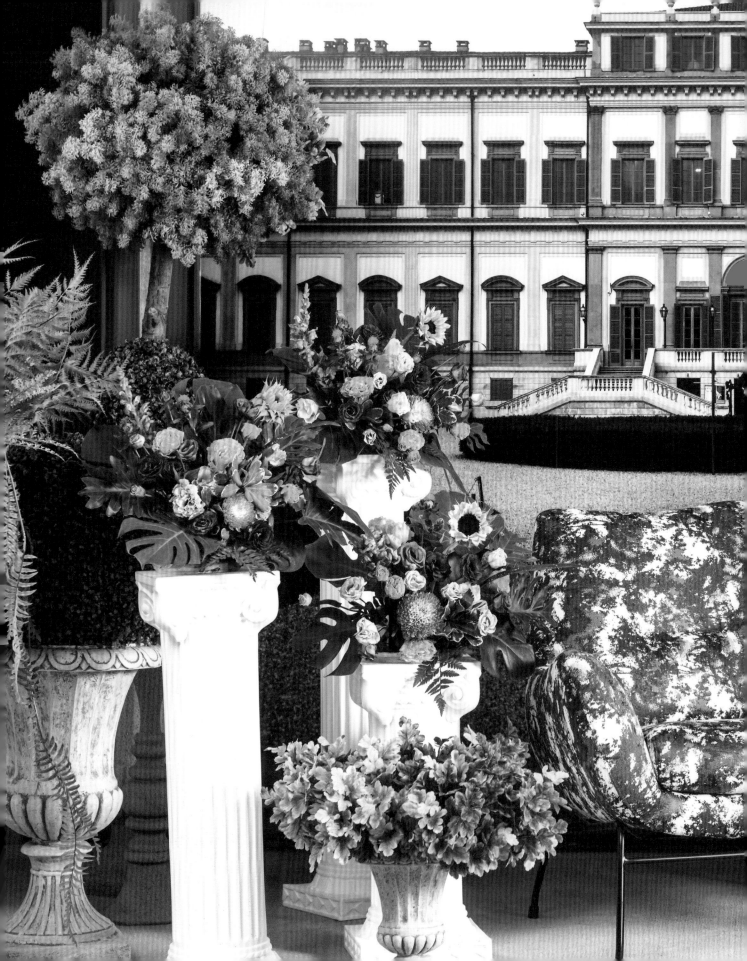

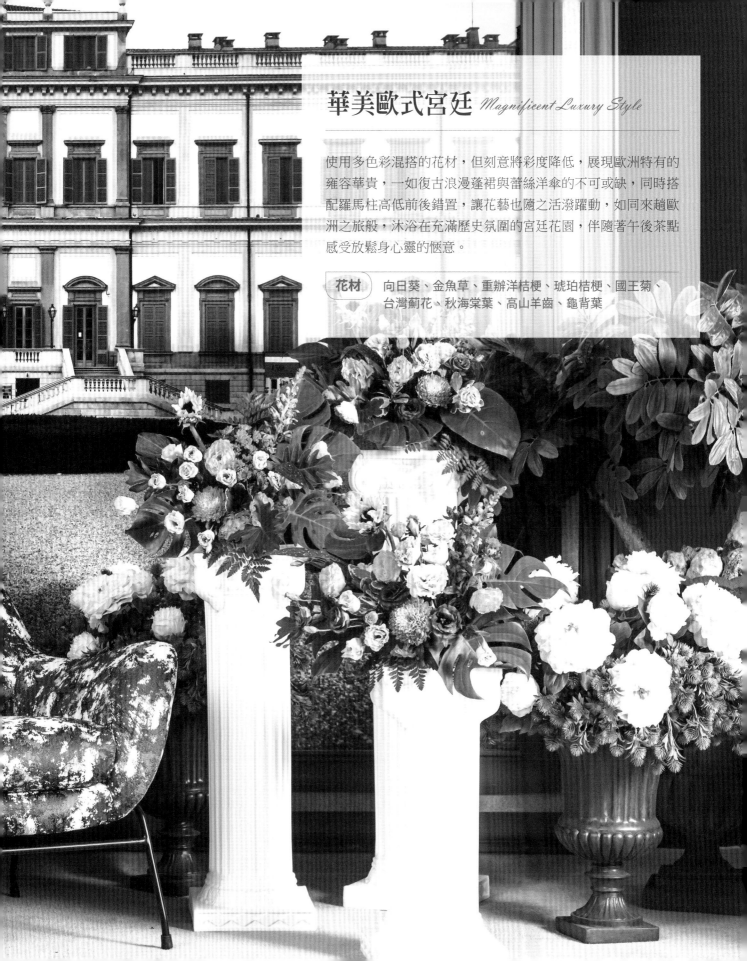

華美歐式宮廷 *Magnificent Luxury Style*

使用多色彩混搭的花材，但刻意將彩度降低，展現歐洲特有的雍容華貴，一如復古浪漫蓬裙與蕾絲洋傘的不可或缺，同時搭配羅馬柱高低前後錯置，讓花藝也隨之活潑躍動，如同來趟歐洲之旅般，沐浴在充滿歷史氛圍的宮廷花園，伴隨著午後茶點感受放鬆身心靈的愜意。

花材 向日葵、金魚草、重瓣洋桔梗、琥珀桔梗、國王菊、台灣薊花、秋海棠葉、高山羊齒、龜背葉

1

將大面積綠材呈現放射感，同
時抓出成品的輪廓線。

2

以羽狀綠材增加層次，完成最
初的打底。

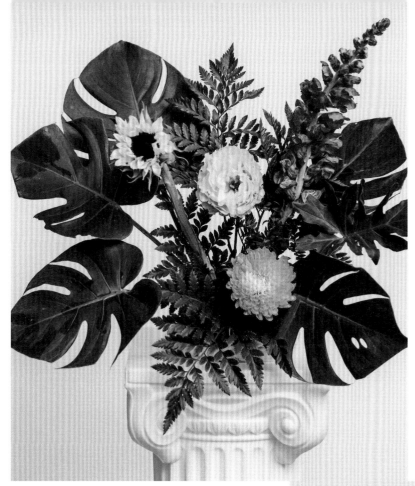

3

增加重點色系花材，置於吸睛
的定位。

4

選擇帶綠色系的花材，更能襯
托出主花。

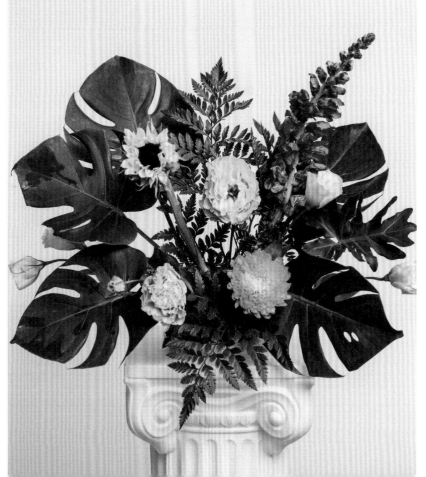

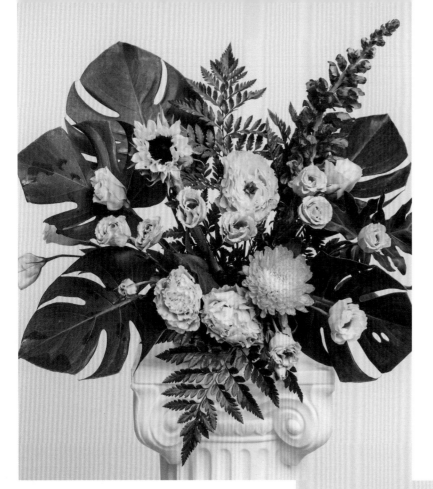

5

加入與主花對比色的花材，刻
意但不刻板地橫越作品正面。

6

點綴小巧的主色系花材，完成
最後的修飾。

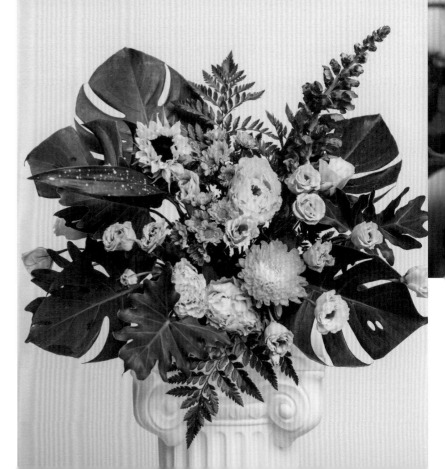

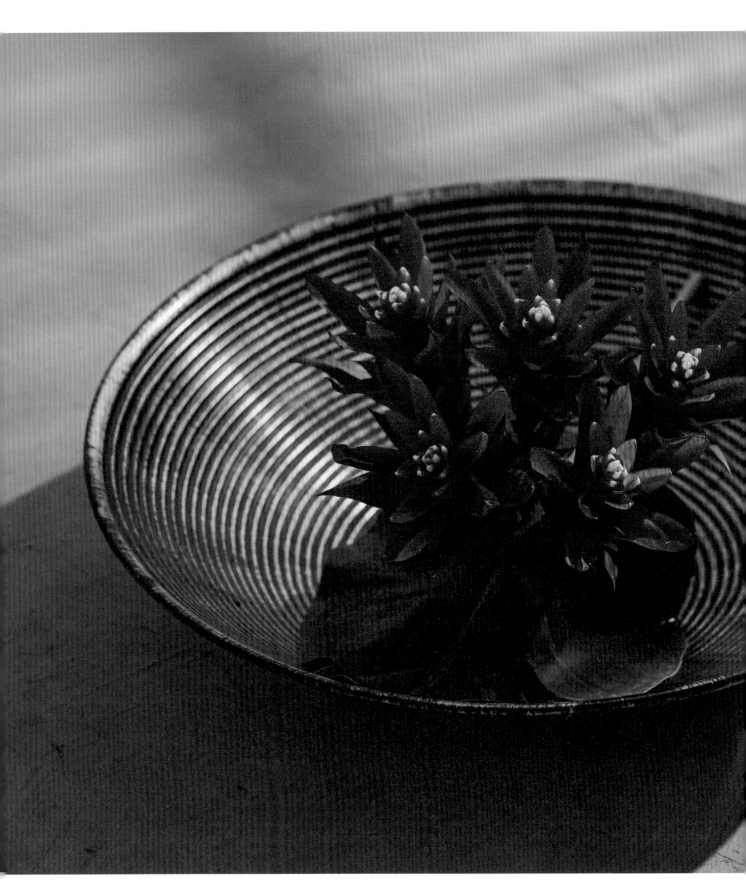

素淨中式
Pure and Neat

生命的美好象徵是讓大紅大綠同時並存，且各司其職的讓所有
呈現更加完整。

每一片花瓣和葉子都蘊涵著不同的意義，在一旁淡淡說著美好
的情意，禪意的花器在正紅色的氛圍中隨著水波搖曳，遠方傳
來清脆的笛聲，閉上眼享受那一股安逸。

花材　鳳梨花、龜背葉

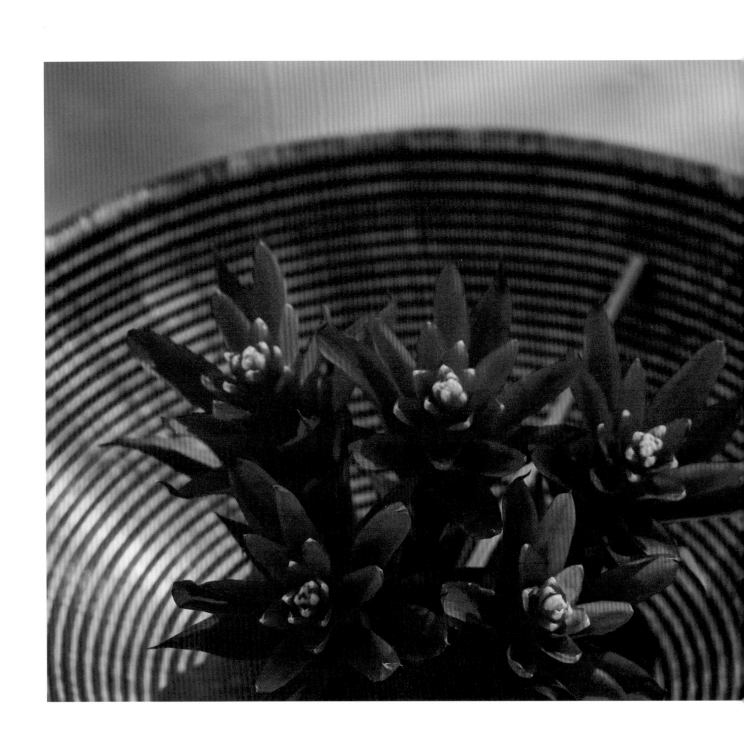

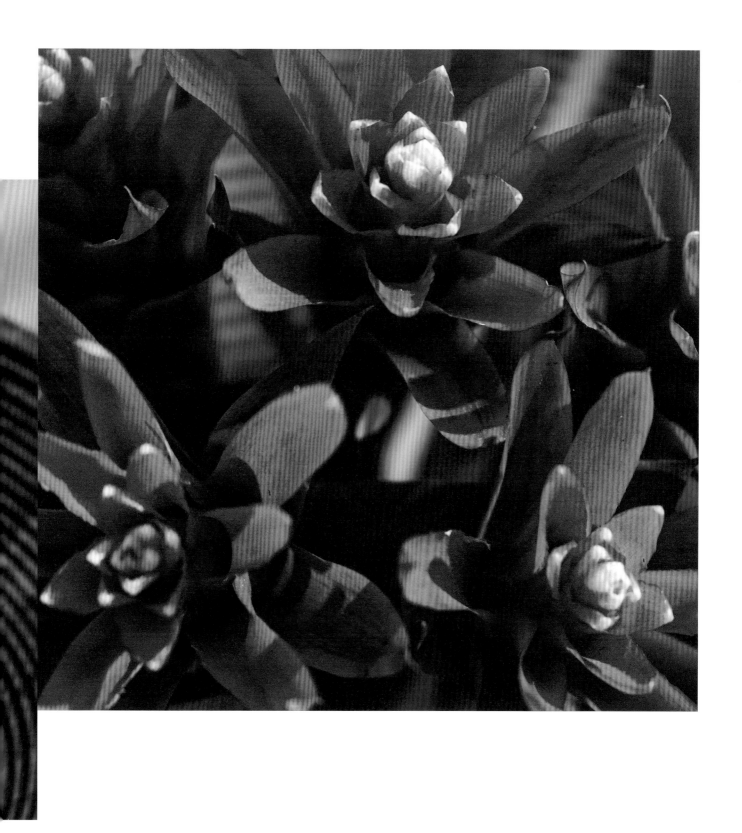

清甜韓式
Sweet and Lovely

韓劇現在已經是所有女性的精神糧食，
在當下全心投入劇情裡，
誘出每個人心中的少女心境，
對愛情有了新的希望和期待。
粉嫩色系的花代表初戀的稚嫩，
圓潤飽滿的花型有著俏皮可愛的感覺，
就像韓劇中女主角那樣吸引人、討人喜歡；
最後，在這樣充滿粉紅泡泡的氛圍裡，
選用黑色南瓜馬車花器來襯托清新特色，
輕輕劃出每一段甜蜜的情感。

(花材) 彩虹索拉花、木玫瑰

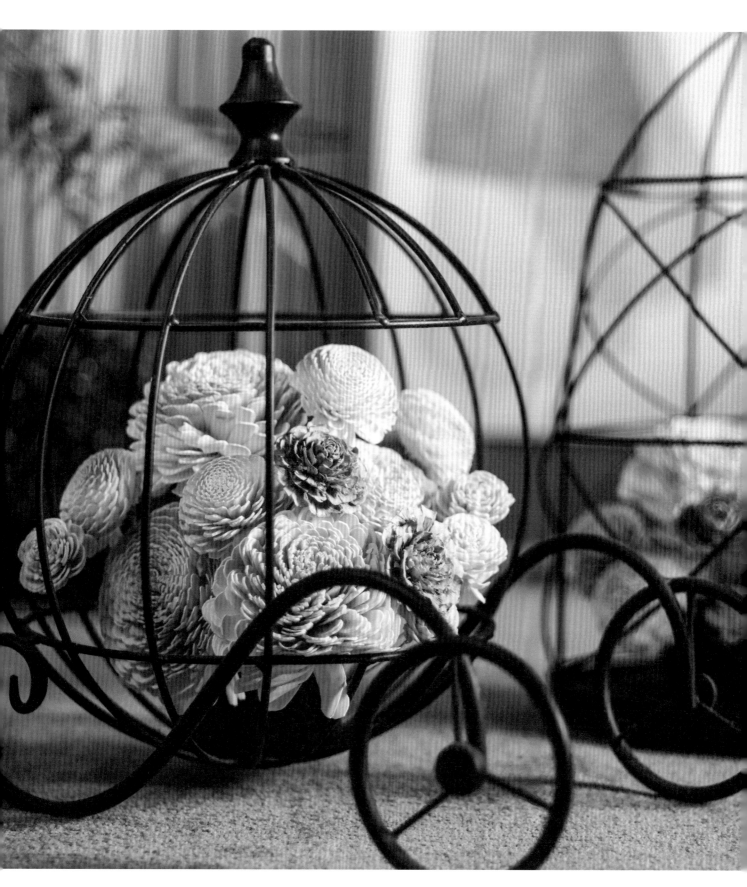

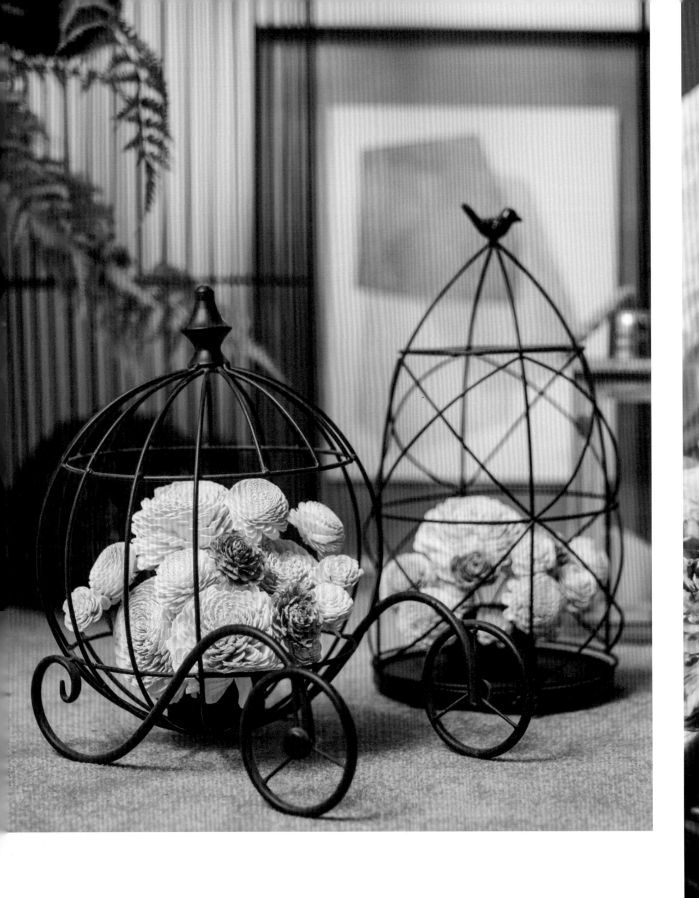

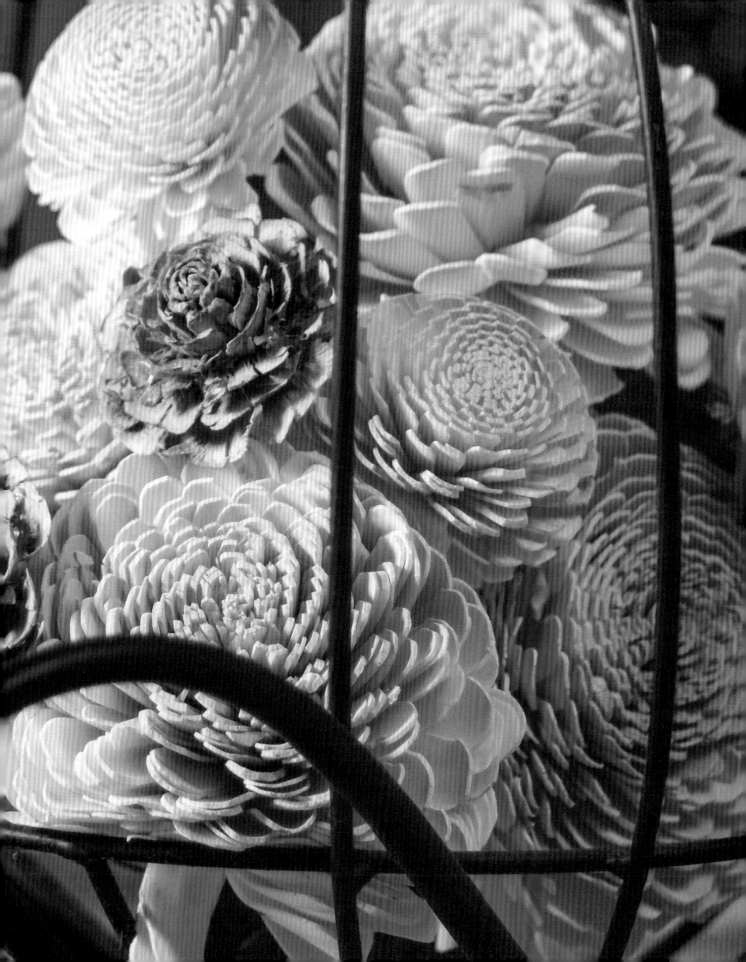

4

CHAPTER

關於 · 花

All About Flowers

關於，那些生活中的日常

誰不愛那些特殊品種或是特別顏色的花？我也愛，就像高級精品的限定包款或鞋子，誰不是看了心情會特別好？甚至有些人因為擁有了，彷彿生活就有了新的能量一樣。

但限量終究是限量，花材也是一樣，有些花就是某些季節才會，甚或有些花就只是「曇花一現」，盛開花期真的短到讓你無法想像。

所以當你懂得如何用花藝妝點生活後，
你必須學會的第一件事：

愛上任何品種的花，
享受各種花的姿態，
然後靈活運用她。

對我來說，沒有什麼花都要用來當主花，也沒有什麼花只能當配花。

接下來的這幾款花是一般大眾接受度最高，也是市場上最穩定供應的花種，但也因為她的高度普及率，反而常常讓大眾忽略她獨特之美，所以我將精選 10 種日常花材為創作主題，讓大家再次感受她曾經為我們帶來生命中片刻的美好。

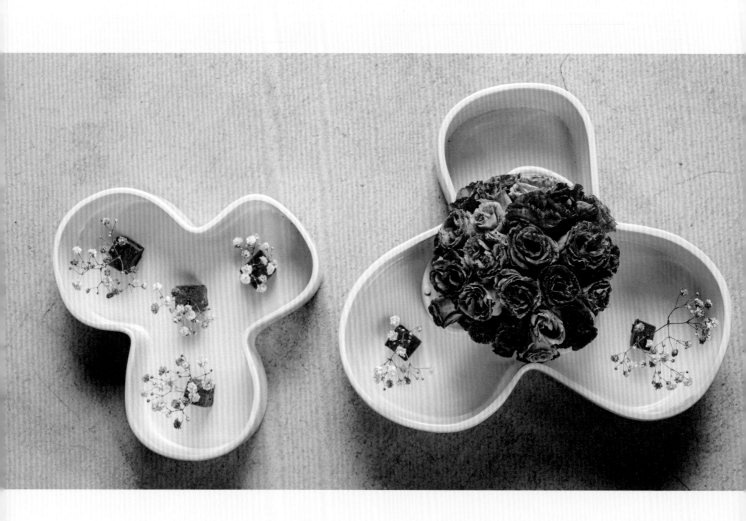

桔梗
Lisianthus

花語 ／ **永恆的愛，發現幸福**

一直以來「桔梗」是各類花藝作品最好運用的花材，除了大眾普遍接受度很高之外，更因為它多樣的顏色選擇，在不同場合或用途都能恰如其分表現出優雅大方的花藝之美，另外像跟玫瑰穿插使用在花束裡更多了點甜美的氣息，但我喜歡用不規則的插法來表現桔梗另類的輪廓姿態，如果搭配同樣是不規則形狀的花器更能凸顯空間景深的視覺感。

花材 桔梗、滿天星

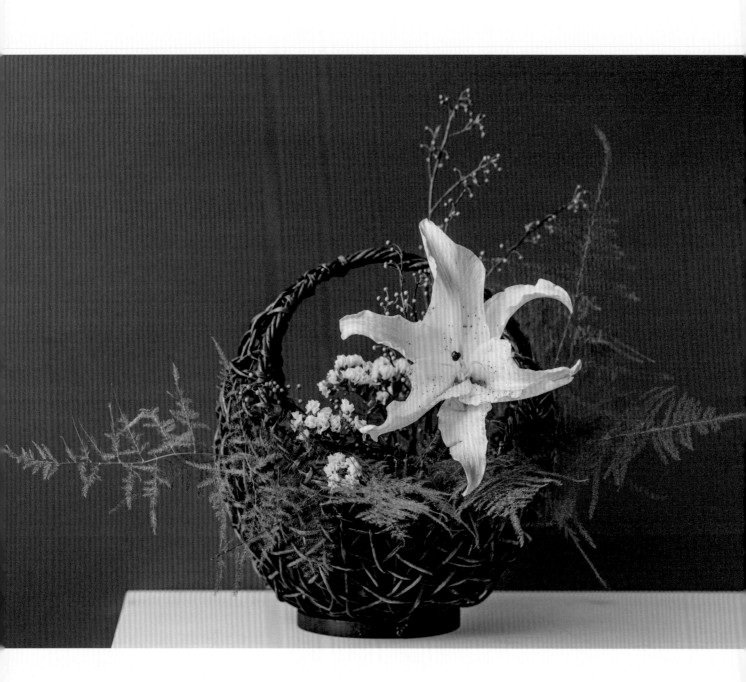

百合
Lily

花語／**心想事成，真誠的祝福**

「百合」屬於非常實用的花材類別，舉凡婚喪喜慶都能常見到它的蹤影，甚至在年節期間，更是市場上的主力產品，是一般家庭最常見的花材。

但在我看來，百合綻放時，特有的花形象徵著無比生命力，所以，我通常會借力使力，遵循它開花的形狀製作出更有張力的作品；當然，也可以利用葉材創造出延伸線條感，這樣能讓百合顯得更有藝術氣息。

(花材) 百合、星辰、文竹、山胡椒

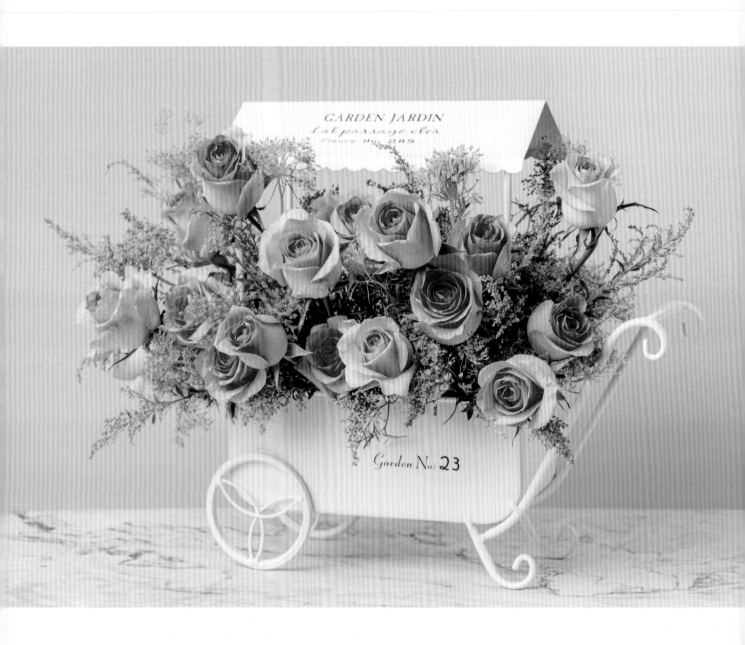

GARDEN JARDIN
Lal passage cles
Fleurs No. 285

Garden No. 23

玫瑰
Rose

花語／**浪漫愛情，高貴**

說到愛情，任何人都會聯想到「玫瑰」，但玫瑰總帶著一股遙不可及的傲嬌感，除了本身帶刺讓花藝師必須多一道工法才能使用；再來，就是玫瑰本身保鮮期也短，呼應到愛情似乎顯得有點諷刺，所以當我每次使用玫瑰花時，我總希望能讓它變得生動一點。

如果要製作花束，就搭配兩種以上的葉材，不然就要搭配活潑可愛的花器；另外，我還有個讓玫瑰更生動的技法，是試著將玫瑰轉化成音樂旋律，隨著高低漸層的插法就讓玫瑰像首歌一樣動人。

花材　玫瑰、麒麟草、夕霧

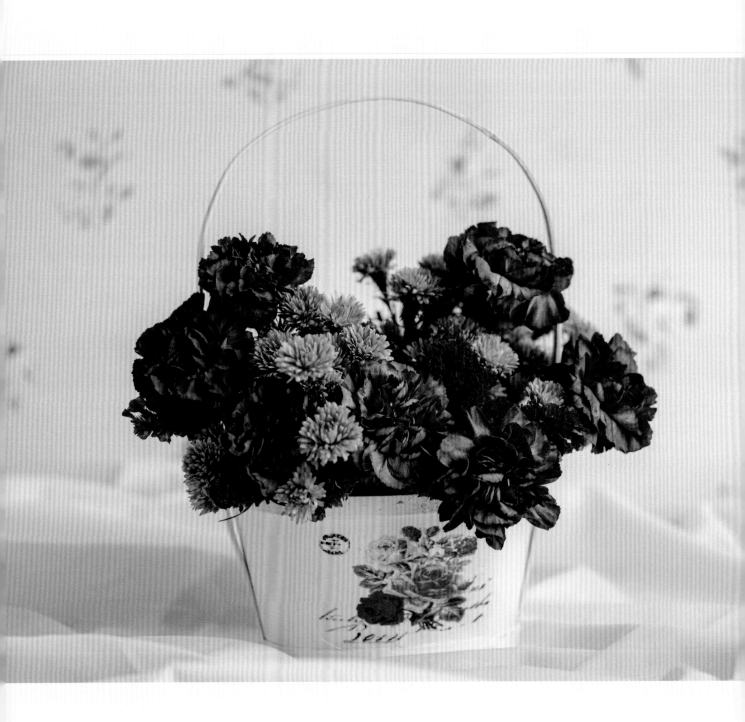

康乃馨
Cornation

花語／**母親我愛妳，溫馨，親情**

「康乃馨」並不是只有母親節花禮才能使用，事實上，康乃馨的用途非常廣泛，摺紙般的花瓣自帶視覺感。

如果當作主花，搭配同色系的不同花材可以呈現出豐富多樣的花藝風格；如果當作配花，可以完美體襯托出主花的存在感，有時還可以試著利用不同顏色的康乃馨創造出圓潤飽滿的輪廓。如此一來，就能讓康乃馨在既有風格當中又增添些許甜美可愛的效果。

（花材） 康乃馨、孔雀菊

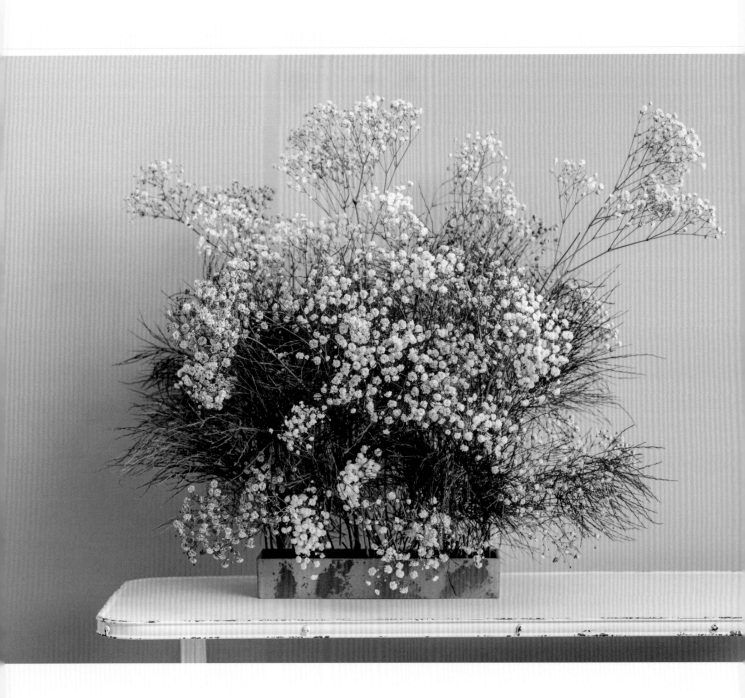

滿天星
Gypsophila

花語／**思念，青春，浪漫**

我承認我一直都不太喜歡滿天星，第一是味道不好，只要用過的人都知道那股難聞的氣味，再者，隨著乾燥花花藝興起，而滿天星又是乾燥花的入門款，所以當時真的氾濫到讓人審美疲乏。

不過話又說回來，滿天星迷你圓球狀的花型確實具備東方人最愛的喜慶感，再加上本身豐富的色彩也能襯托出不同花種的風采，而我先用綻放的葉材打底，接著插上雙色滿天星，利用兩者交錯的空間營造出如詩般的寫意，像是夢境般的想像讓滿天星變得更有質感。

花材　滿天星、蘆筍草

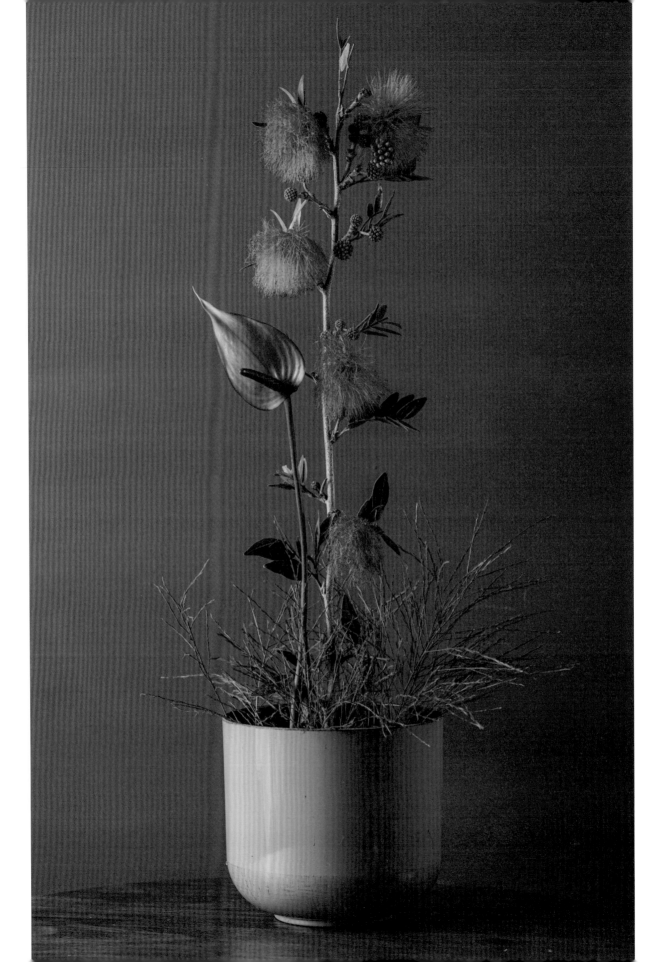

火鶴
Flamingo Lily

花語 / **鴻圖大展，熱情，地久天長的寓意**

一般大眾對於「火鶴」的印象通常是很單一的，尤其在各式花禮當中又以歡慶開幕或喬遷之喜為主，設計出來的花藝樣貌通常沒有什麼變化，當作配花算是一時之選，但我對它卻是情有獨鍾，因為我覺得它很有衝突感，混搭運用在不同的花材當中會自然跳出來搶鏡。

我喜歡這種獨一無二的感覺，除此之外，我自己擅長表現花材本身的特質，所以當我讓火鶴成為主角時，扁平的輪廓就要用飽滿外型去襯托，虛實之間，讓火鶴更具備讓人想多看一眼的慾望感。

花材 火鶴、粉撲花、蘆筍草

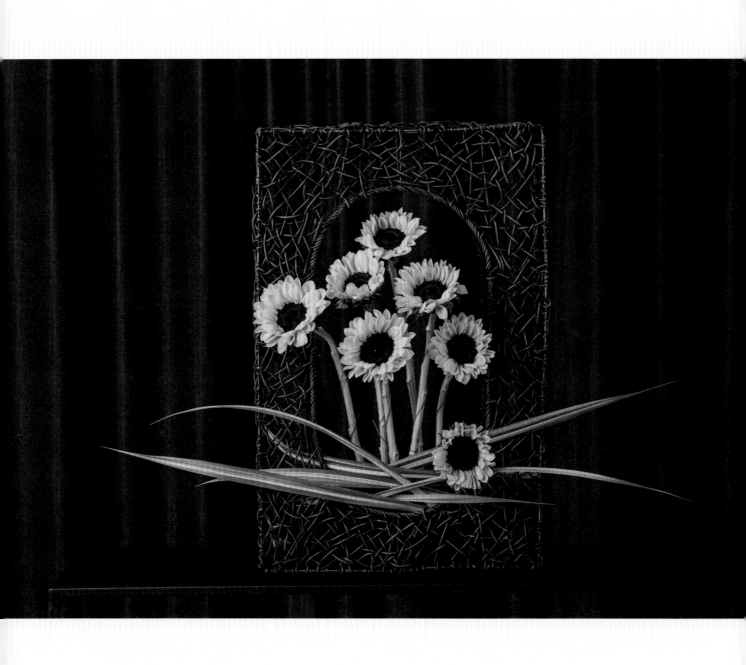

向日葵
Sunflower

花語／**沈默的愛，光輝，忠誠，夢想**

「向日葵」還有個通俗的名稱叫做太陽花，顧名思義就是像陽光般揮灑大地，對我來說是個很具象的花材，非常有正面能量。

然而「劇場感」卻是我更要呈現的視覺效果，從經典名畫擷取靈感，刻意擺放像野獸派畫風的葉材打底，讓「向日葵」迎風擺動卻自成一格，彷彿時間一點一滴流逝，只有你在風中安靜下來，就像人生一樣，越是紛亂就越要停下來，因為暮然回首才會發現燈火闌珊處的那個人才是你要的。

花材 向日葵、新西蘭葉

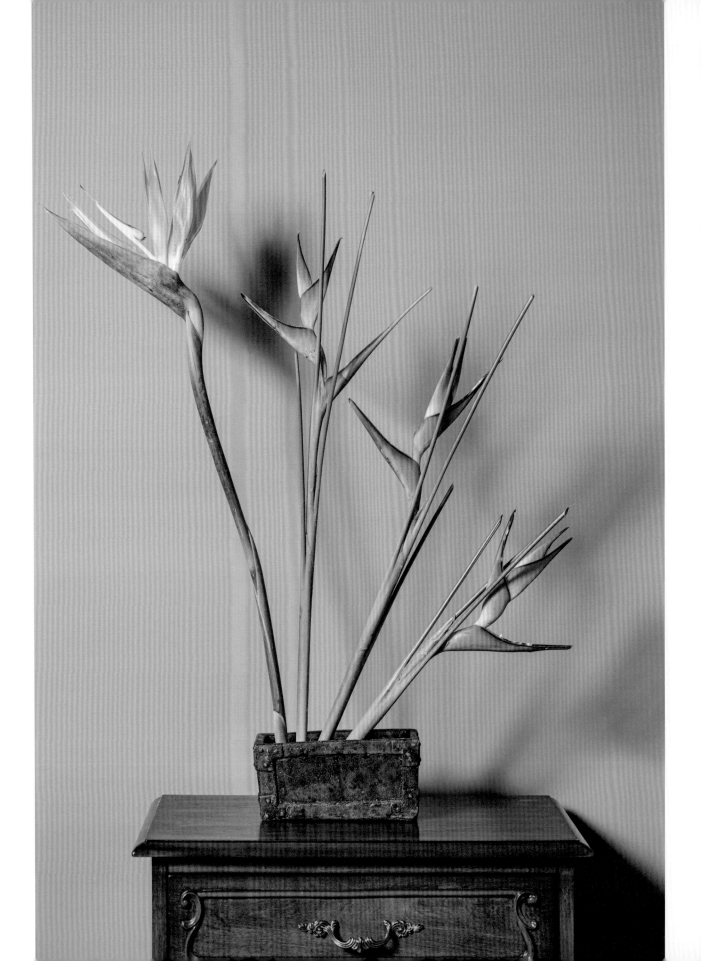

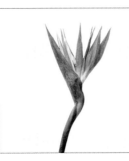

天堂鳥
Bird of Paradise

花語／**幸福快樂，自由，灑脫的愛**

你曾經仔細看過「天堂鳥」嗎？每一支天堂鳥的花型都不太一樣，而且它的顏色是自然漸層，這就是為何我特別著迷於天堂鳥的原因，它是那麼地光彩奪目，多麼地討人喜歡，但它卻始終被靜靜安放在旁，不爭不搶，安分守己扮演好自己的角色。

我會用它來象徵希望與光明，也會把它當作線條延伸，但我更喜歡像這樣順著它最舒服自在的模樣，順著光創造屬於它的舞台。

花材 天堂鳥、赫蕉

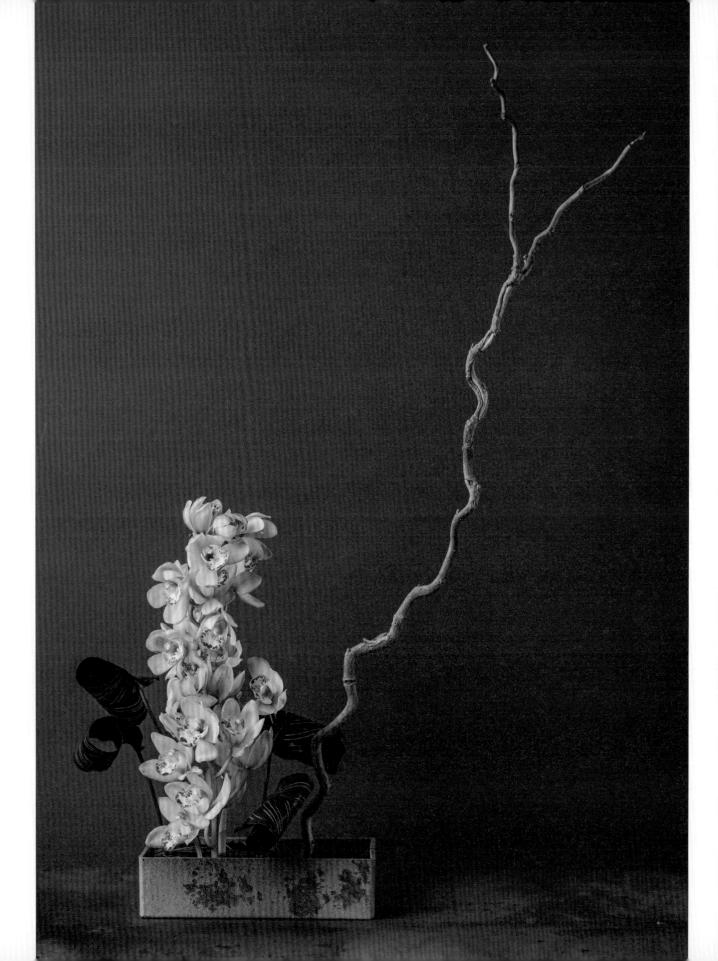

蘭花
Orchid

花語／美好，純潔，高貴，自信

堪稱國寶的「蘭花」是我們的驕傲，更是東方人最愛的花種之一，除了它生命力很強之外，更是送禮自用的一時之選。

在幾乎沒有什麼好挑惕的情況下，蘭花卻常常因為外型特有的溫柔婉約以及大家閨秀樣貌，總讓我在處理上比較無法有太多變化，於是我決定換個方式來表現，如果把蘭花變得有趣一點？利用樹枝與捲曲的葉片來呼應蘭花花形的變化，讓蘭花猶如對話框裡的一角，對話是有聲音的，對話是有來有往的，也許蘭花也想要有發聲的機會。

花材 東亞蘭、孔雀竹芋、枯枝

Genie in a bottle 瓶中精靈

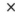

Blossom Studio 曉 · 花事 膠原多胜肽蘭花青春彈力面膜

因為蘭花如此地令人驚艷，我特別與品牌聯名合作，推出這款從純淨蘭花萃取精華的「膠原多胜肽蘭花青春彈力面膜」，不只能高效保濕柔潤美肌，其中富含天然維生物 B、C、E，更能修護受損肌，同時添加天然魚膠原蛋白，提升肌膚保水力，以及五胜肽刺激膠原蛋白增生。面膜材質部分，嚴選雙材質：二代天絲纖維及嫘縈棉，以獨特織法打造最親膚的強韌面膜。

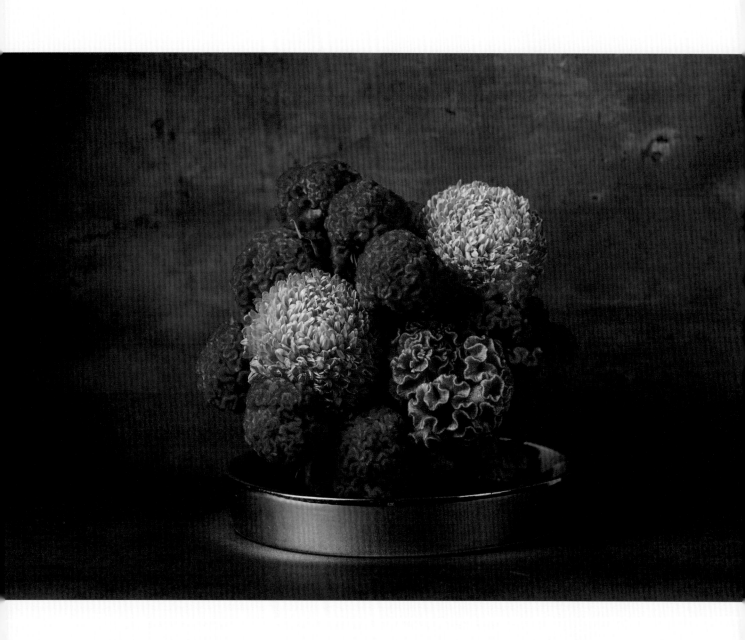

菊花
Chrysanthemum

花語／**雍容華貴，繁榮興旺，成功之意**

每逢年節時分，「牡丹菊」是絕對不出錯的首選，也是最適合送禮的花種。飽滿圓弧的輪廓，充滿著喜氣模樣，隨手一插都能增添賀年氛圍，所以當我每次使用它都會忍不住想要說個恭賀新禧之類的。

但換個角度來看，每種花都有屬於它自己的獨特魅力，或許偶爾抽離一下，藉由牡丹菊表面一片片的花瓣，象徵著萬花筒的奇幻世界，再搭配上雞冠花不規則的線條，突然有一種時空錯置的想像，這樣不也挺有趣嗎？

(花材) 牡丹菊、雞冠

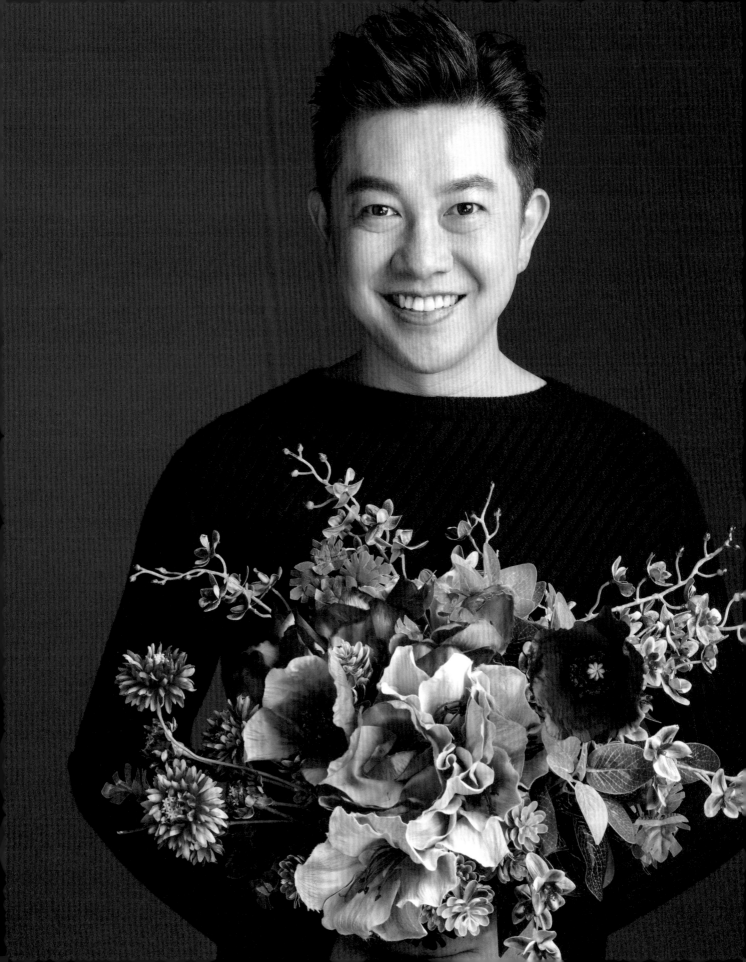

關於，你一定要學會的配色
Mix And Match Colors

顏色真的很重要，至少對我來說是這樣的。

做花藝的時候，不一定要對花材本身有通透的了解，甚至不需要對各種花材名字倒背如流，但對於配色就必須要有更敏銳的能力，因為配色往往左右一組花藝作品的成功與否，如何讓收花的人看到花就有不同的心情，顏色絕對是佔了很大的因素，就像我們常會看到所謂「色彩心理學」告訴大家「顏色」對人們的重要性。

花花世界當中，本來就有多姿多彩的顏色，紅色代表熱情開朗，粉色代表純潔與浪漫，紫色通常有一股神秘感，而黃色會讓人覺得很溫暖，綠色一直都是大自然的代表，而藍色往往會讓人有股安定的感覺，接下來我們就利用最常見的四大色系來看看花藝跟顏色之間的關係。

單色不單調
Monochrome

通常選擇同一色系時就要以量取勝，有道是：「數大便是美」。如果花型是花苞狀，像是玫瑰，康乃馨，桔梗等，可以自然裸放，呈現出比較文藝氣息的感覺，也非常適合搭配一些浪漫元素的布料或擺件；但如果花型是自成一派的像是天堂鳥，火鶴，帝王花等，就要搭配瓶器來擺放，這樣不但能讓花藝的存在感更強烈，如果運用得宜更有放大空間感的效果。

（花材） 赫蕉

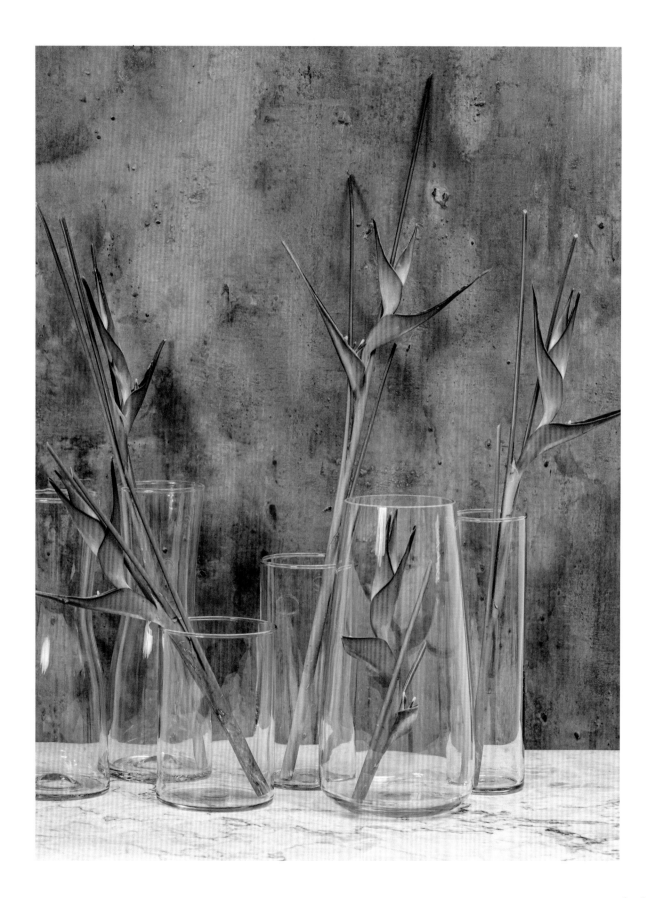

雙色層次
Duotone Effect

我喜歡在同一組作品當中，利用顏色對比的方式來豐富整體花藝作品。首先，決定好主花色系，然後剩下的配花可以使用同一色系，但不同花形來搭配，或是利用不同形狀的葉材來凸顯主花之美；一般來說，只要不同的花材形狀自然能夠表現出量化效果，同時也因為輪廓不同能夠堆疊出層次，這樣就能讓花藝作品不但有聚焦感，更有一種「低調奢華」的風格。

花材　糖果牡丹菊、綠石竹、
麒麟草、高山羊齒

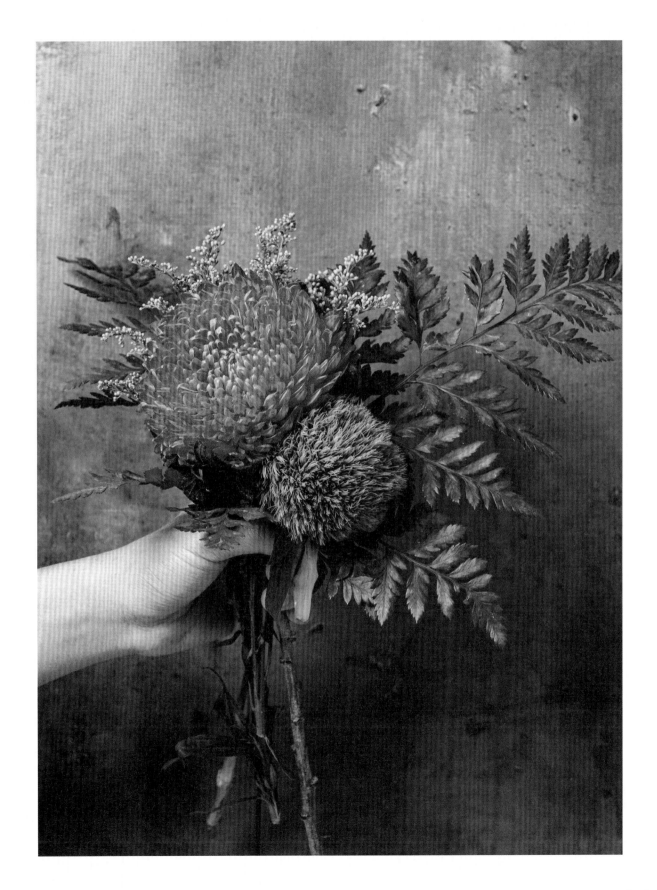

同色混搭
Homochromy

做造型的時候最常用到「混搭」兩個字，到了做花藝，「混搭」對我來說還是一個很重要的表現手法。從造型的角度來看，包括了材質，顏色或風格之間做搭配才能稱作混搭，不然只是亂搭。

運用到花藝搭配，我重視同色系的深淺跟冷暖的變化；再來，我也很在意花形輪廓的組合；最後，如果要表現同色系的作品，花器也是決定成敗的關鍵。

所以當你要使用同色系的組合，記得要先懂得「混搭」的真諦，這樣才不會讓你的作品變成自以為是的浪漫。

| 花材 | 東亞蘭、綠石竹、麒麟草、高山羊齒、綠四季迷、孔雀竹芋、尤加利 |

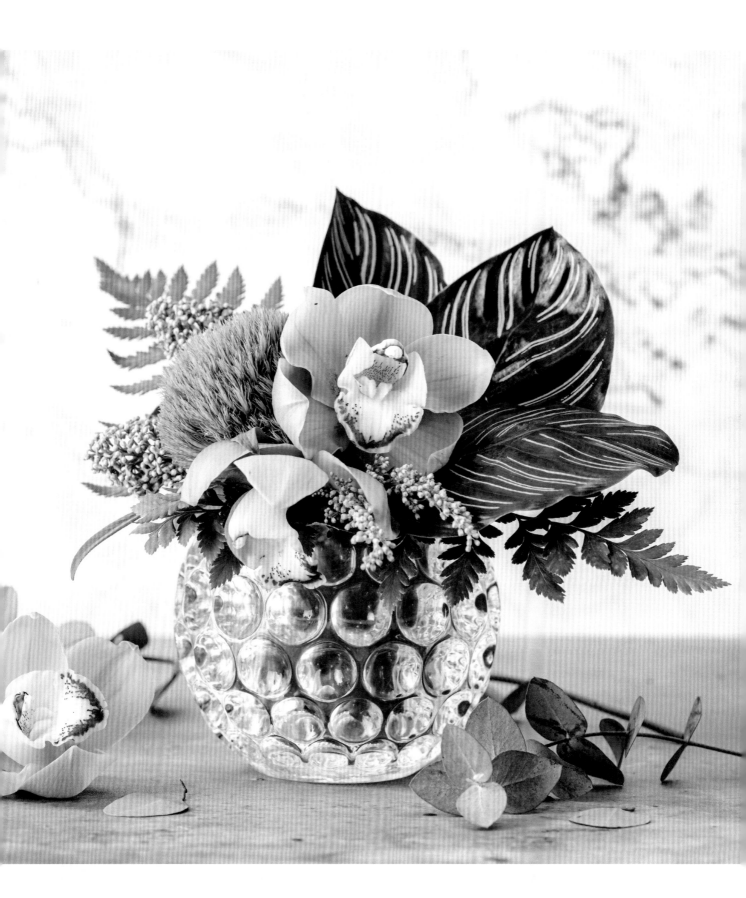

和諧混色
Color Mixing

「亂中有序」是處理混色系的重點。

首先，要先把比例拉出來，我通常會以九宮格的方式處理，中間是主花位置，然後慢慢往外延伸出去，左下跟右下會是延伸主花的花型或色系，接著讓左上跟右上線條呈現；抓好比例之後，依照現有花材來調配作品風格，讓顏色較深或是花型較明顯的往後放置，體現無限延伸的想像並創造出更立體的空間效果。

當然，主花區塊的花型會以花苞型為主，因為擺放在正面會有往上發展的豐厚感，當有了厚度跟廣度，混色系就會有被整合過後的視覺和諧效果。

花材 ）火鶴、雞冠花、美國大康乃馨、香檳玫瑰、水仙百合、紫薊、千日紅、陸蓮、迷你薔薇、台灣小菊、麒麟草

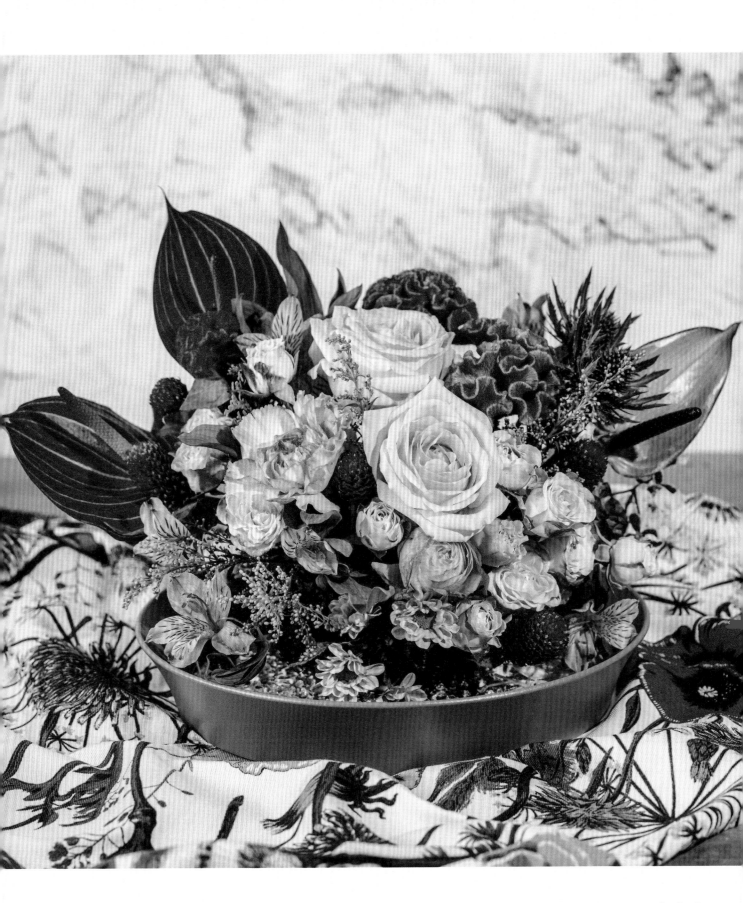

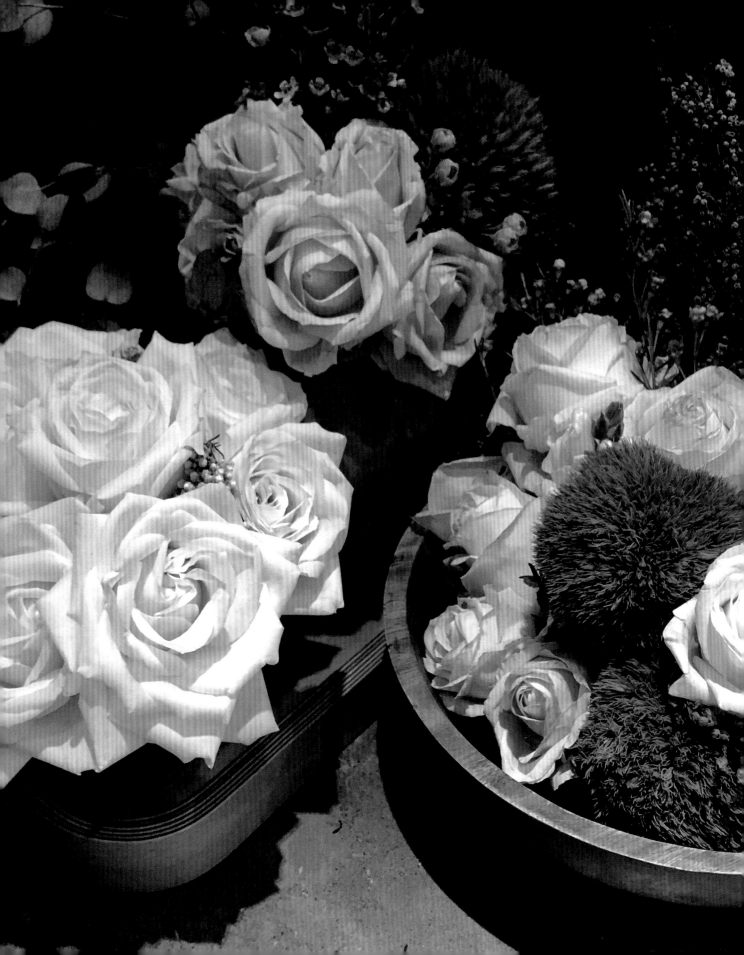

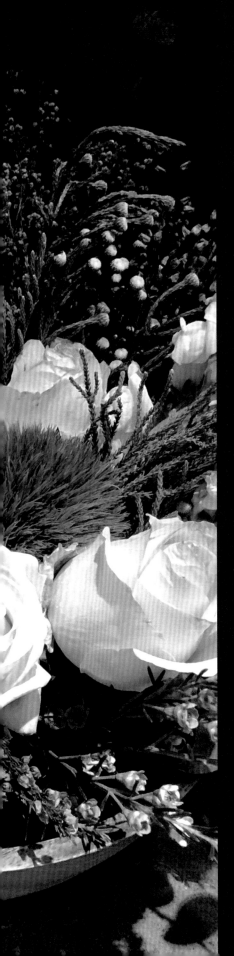

關於，你也可以這樣做
Creative Vase Ideas

花器一直是我花藝創作靈感的來源，不同的花器總能賦予花藝不同的生命力，當然不同風格的花器也會影響作品所呈現出來的韻味，所以我經常是因為花器來決定作品的風格，反而不太受限於花材本身或是花藝流派。

但回到現實面，每一種花材都有各自的生命週期，所以有時候當你興高采烈收到一組漂亮的花禮，接連到來的問題就是有些花可以美麗盛開好一陣子，但有些花卻不到兩天就枯萎了，到底該怎麼延長花材的生命力？「換個花器」是我給大家最快也是最好的建議。

因為一般花禮都是依靠吸水海綿維生，適時補水當然能讓花禮保持一定的生命力，但同組花禮有各式各樣的花材跟葉材，而每一種花材跟葉材所需要的水量卻又大不相同，所以與其讓大家搶水喝，不如學著讓花禮有更多可能性。

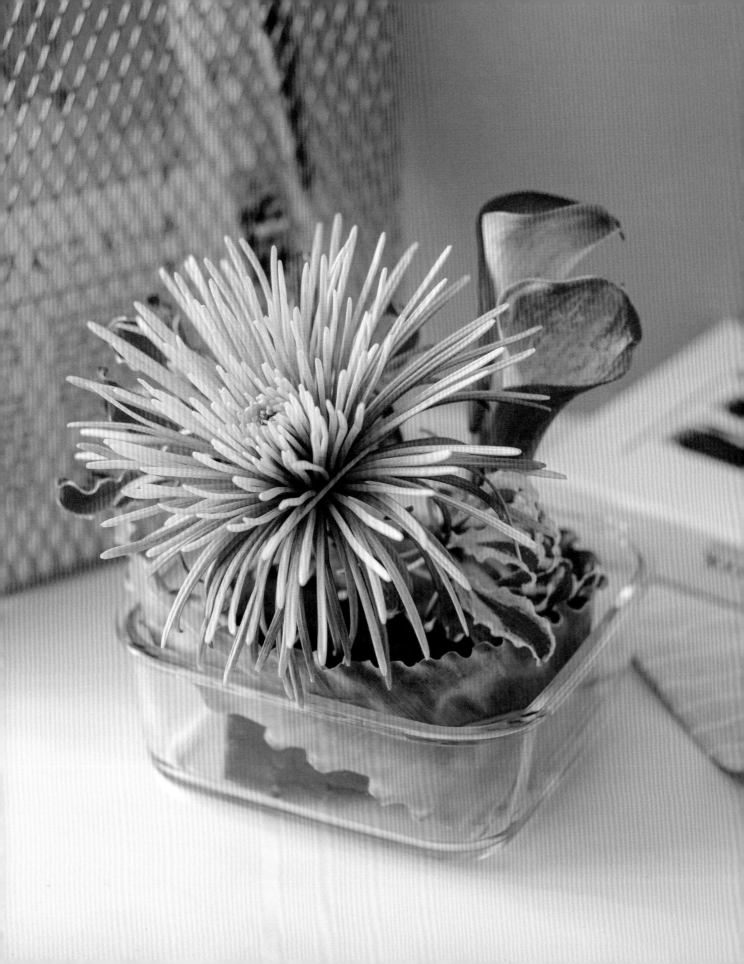

煙花餐盒

Firework Lightening Lunch Box

花材	火焰百合、煙火線菊、蘋果海芋、山蘇葉

設計巧思

1. 用綠葉遮住海綿,創造出基本底座。
2. 選擇一款主花,可朝單邊傾斜,讓視覺有個焦點。
3. 配花可選與主花不同開花形式,這樣可自然呈現層次效果。

時尚杯花

A Modern Mug

花材	香檳玫瑰、陸蓮、海膽紫薊、迷你薔薇、滿天星、水仙百合、麒麟草、山胡椒

設計巧思

1. 掌握花材高低比例是關鍵。
2. 色系可用混搭方式。
3. 雙主花反而能讓風格更完整。

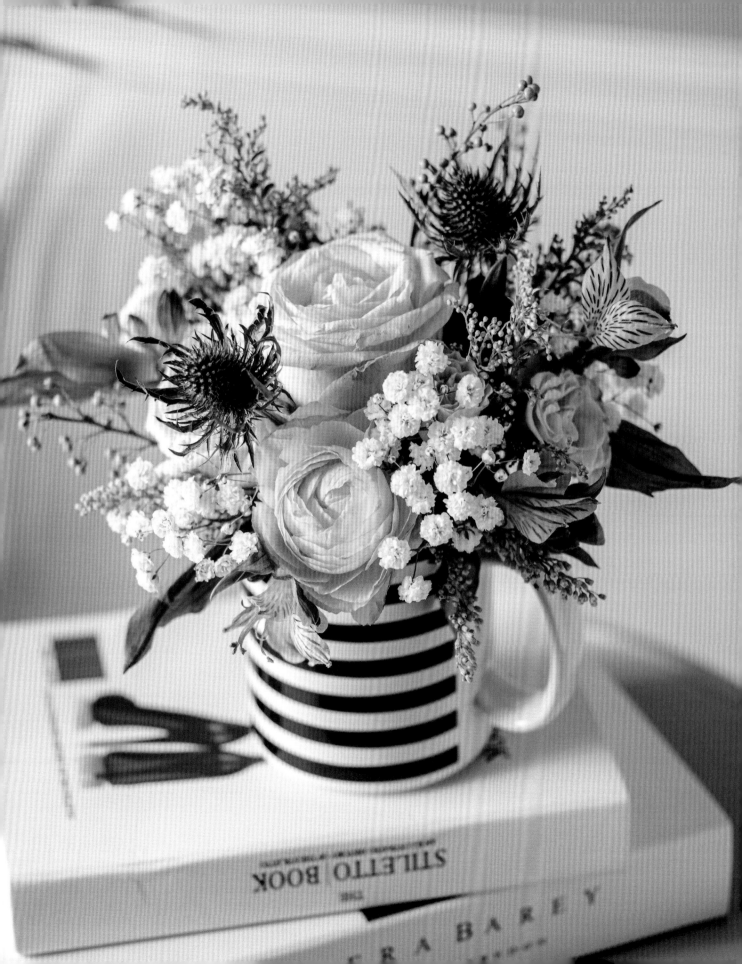

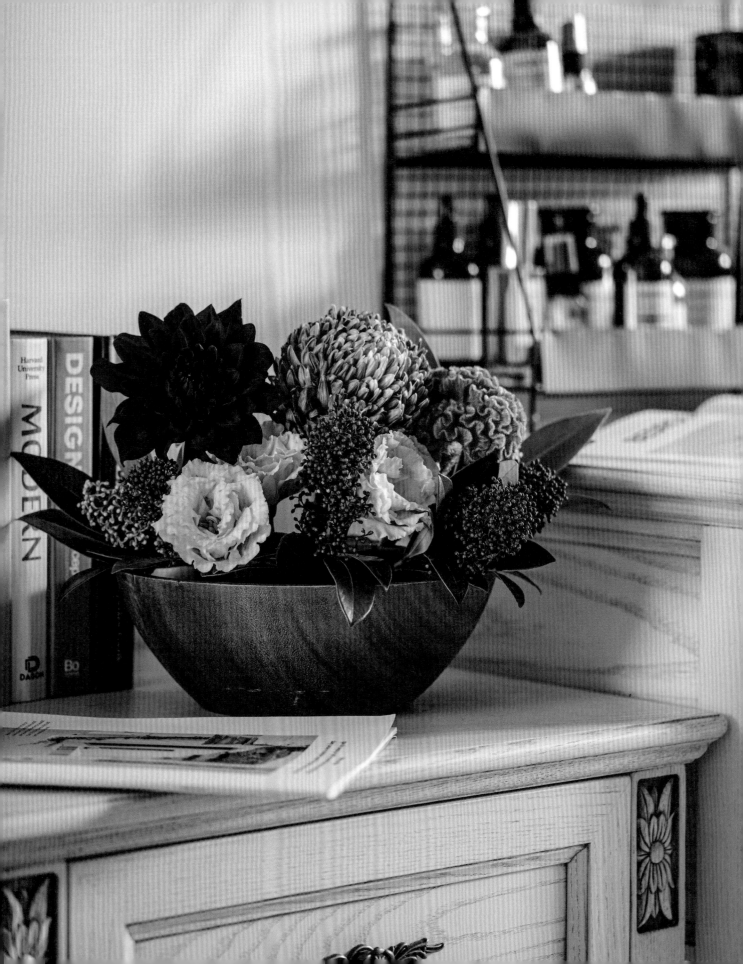

繽紛沙拉碗

A Colorful Salad Bowl

花材	大理花、牡丹菊、雞冠花、四季迷、洋桔梗

設計巧思

1. 利用深度來創造視覺高度。
2. 花材選擇要有大有小。
3. 利用同色系會看起來更優雅。

綠意盎然
A Greenery Porcelain Bowl

花材	夕霧花、綠石竹、孔雀竹芋、尤加利、新西蘭葉、麒麟草、高山羊齒

設計巧思

1. 放大比例的技巧就是拉線條。
2. 混搭不同的葉材呈現聚落感。
3. 各式的高低圓扁能創造出花形輪廓。

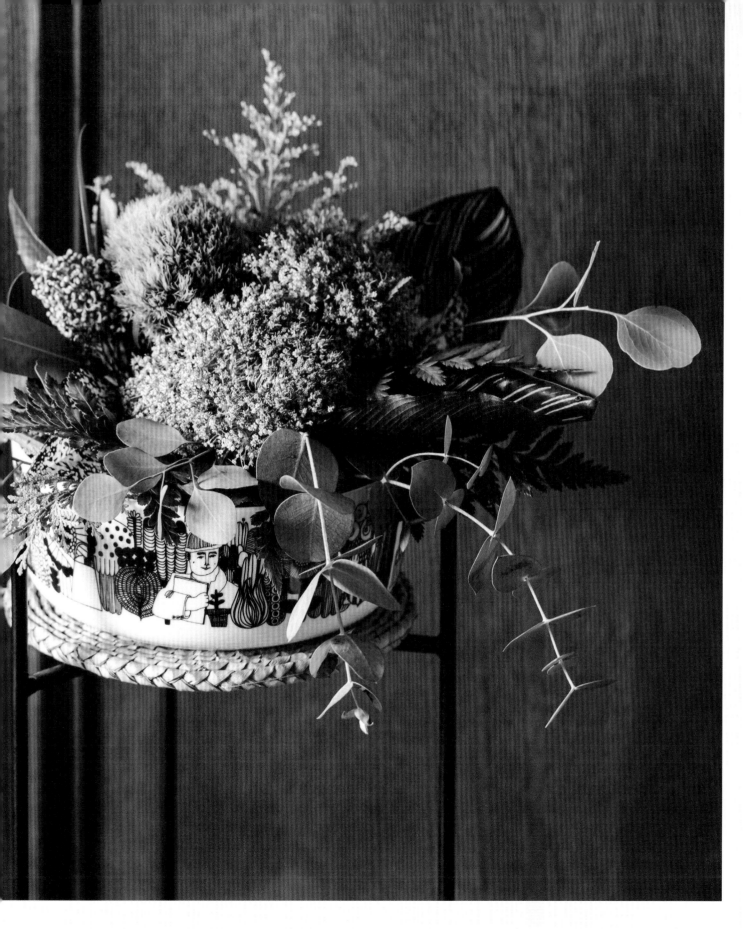

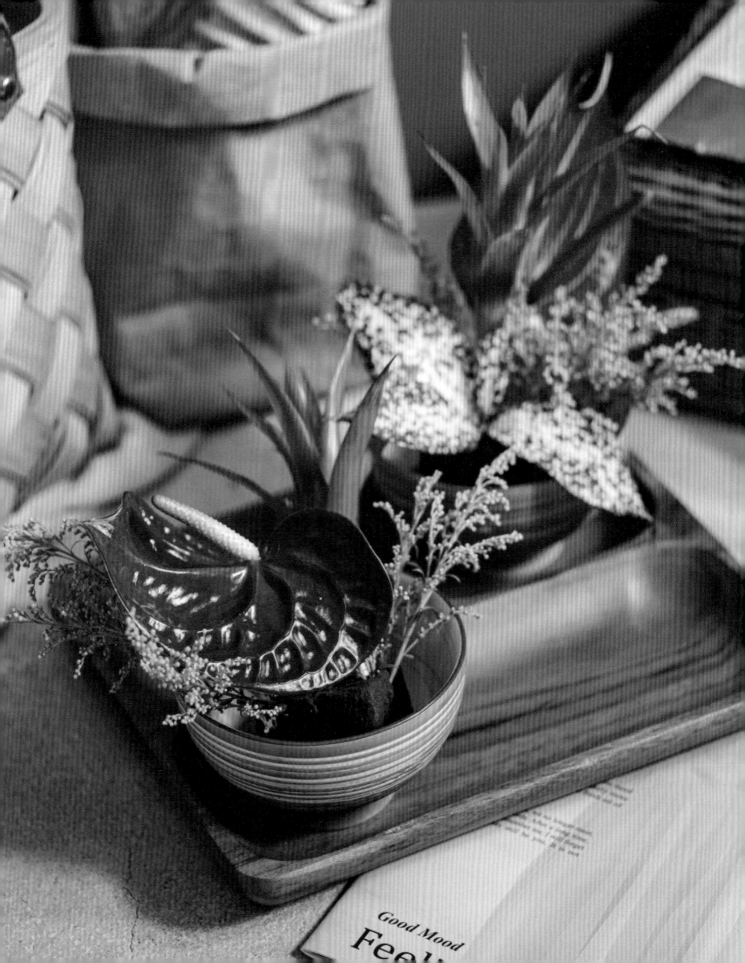

玩味食器
A Fun Tableware

花材	擎天鳳梨、火鶴、星點木、麒麟草

設計巧思

1. 巧妙運用線條與輪廓的變化。
2. 主花跟搭配的花盡量色系相同。
3. 忽略花材本身印象，風格決定一切。

藝術垃圾桶
An Art Display Bin

花材	文心蘭

設計巧思

1. 先用透明膠帶貼出自己想要的隔間。
2. 選擇垂墜度高的花材更能呈現高雅風格。。
3. 要先從裡面開始插，慢慢往外才有延伸效果。

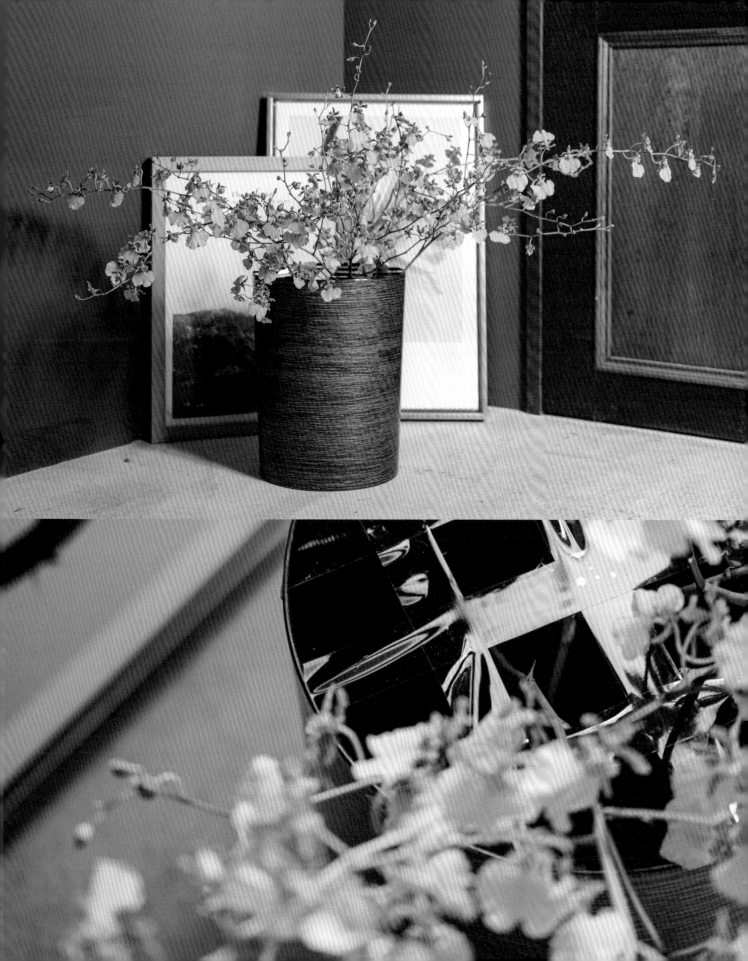

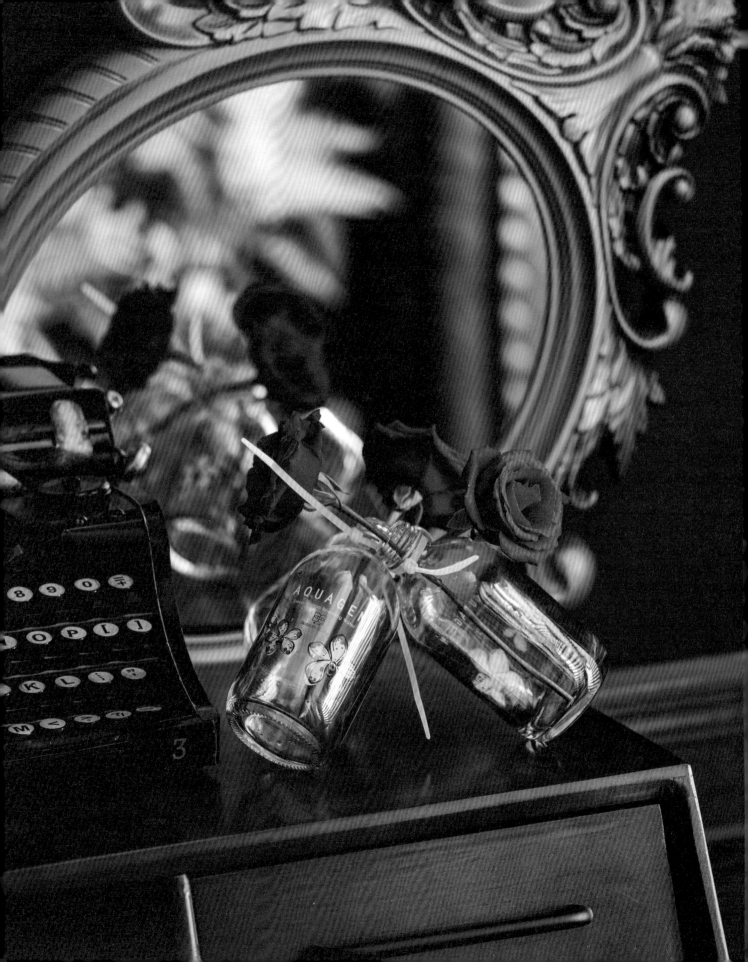

魔幻水瓶

A Magic Glass Bottle

花材	玫瑰

設計巧思

1. 先用束帶固定瓶口，方便插花。
2. 決定好位置之後，先穩定底部空間。
3. 插上花之後自然會呈現多面向角度。

花手袋

A Floral Handbag

花材	四季迷、狗尾草、高山羊齒

設計巧思

1. 先把花紮成花束。
2. 花束風格可隨著包款改變。
3. 建議不要使用花苞太嬌嫩的花材。

曉・花事

李明川的療癒系花藝

作　　者／李明川

社　　長／陳純純

總 編 輯／鄭　潔

副總編輯／張愛玲

特約編輯／王伶妃

編輯助理／舒婉如

照片拍攝／啦嘟嘟工作室

封底人物攝影／韋麟

書腰人物攝影／壹加壹攝計工作室 A+A STUDIO

封面、內文排版／陳姿妤

出版企劃顧問／林文華

整合行銷經理／陳彥吟

北區業務負責人／陳卿瑋（mail：fp745a@elitebook.tw）

中區業務負責人／蔡世添（mail：tien5213@gmail.com）

南區業務負責人／林碧惠（mail：s7334822@gmail.com）

花藝協力／陳宇智

文字協力／劉育良、廖明倫、金佑璐

場地協力／香格里拉台北遠東國際大飯店、寶舖建設 - 水樹之間、寶舖建設 - 青田青

花器協力／ Nachtmann 旺代企業有限公司、艾莉花材有限公司

出版發行／出色文化出版事業群・出色文化

電　　話／ 02-8914-6405

傳　　真／ 02-2910-7127

劃撥帳號／ 50197591

劃撥戶名／好優文化出版有限公司

E-Mail ／ good@elitebook.tw

出色文化臉書／ https://www.facebook.com/goodpublish

地　　址／台灣新北市新店區寶興路 45 巷 6 弄 5 號 6 樓

法律顧問／六合法律事務所　李佩昌律師

印　　製／龍岡數位文化股份有限公司

書　　號／ Good Life 33

I S B N ／ 978-986-98606-6-6

初版一刷／ 2020 年 4 月

定　　價／新台幣 1200 元

曉.花事／李明川著 .-- 初版 .-- 新北市：出色文化，
2020.04

　面；　公分

ISBN 978-986-98606-6-6(精裝)

1. 花藝

971　　　　　　　　　　　　　　　109002310

特別感謝　伊林娛樂、Salvatore Ferragamo

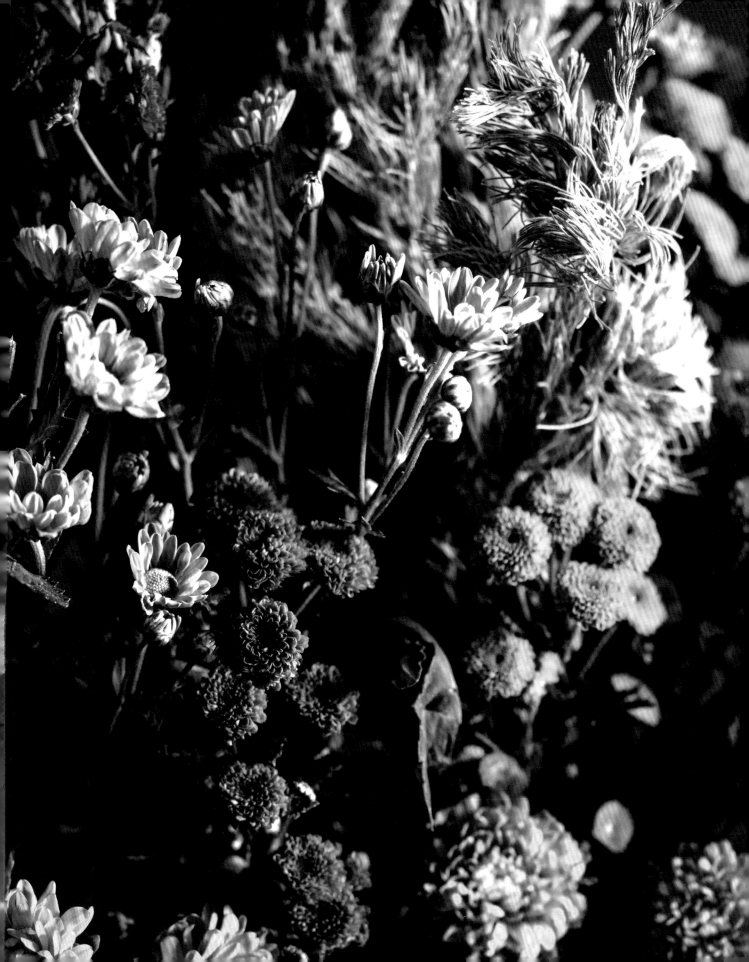

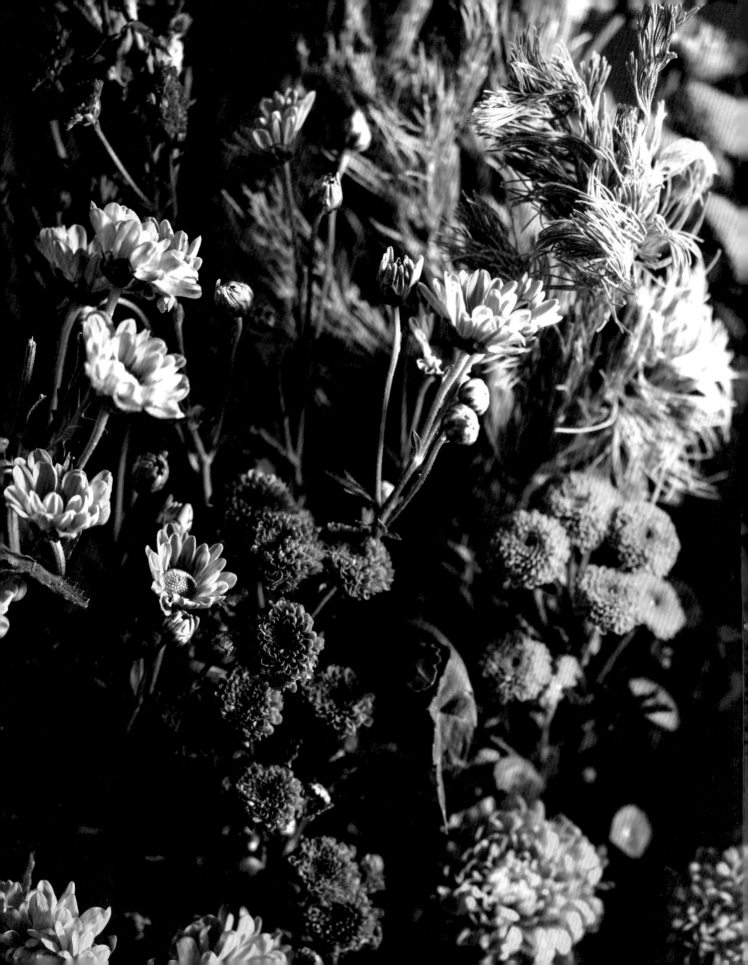